HEISENB3RG
STUDIO

Dallo stesso autore

Bubble Shock – Vol.1 – Altrove
Made in Italy – L'Infame
Backstage
Freak III
Favole
Lovecraft Zero
Pellegrinaggio Nero – Una guida turistica alla Providence di Lovecraft
Cthulhu & Rivoluzione – Il pensiero politico di HPL
Scegli il tuo veleno – Vol.1 – Generazione Y
Domani – Cronaca del contagio
Armi Narrative Sperimentali
Notte dell'Avvenire
Paradox

Massimo Spiga

Regno invisibile

Scritti su YouTube, sui videogame e sul mondo, 2014-2017

heisenb3rg studio

www.massimospiga.it

*Ringrazio Elisabetta e Roberto Randaccio per
l'aiuto nella creazione di questo volume.*

Heisenb3rg Studio, 2017 - All rites reversed. Questa è un'opera ad accesso libero: puoi copiarla, distribuirla, mostrarla o performarla in pubblico se attribuisci chiaramente l'opera al suo autore e non la usi per qualsiasi attività a fine di lucro. Seguendo le stesse condizioni, sei libero di adattare o trasformare l'opera senza l'esplicita autorizzazione dell'autore.

Quest'opera è stata rilasciata sotto la licenza Creative Commons Attribuzione-Non commerciale-Condividi allo stesso modo 4.0 Internazionale. Per leggere una copia della licenza visita il sito web https://creativecommons.org/licenses/by-nc-sa/4.0/.

Pubblicato per la prima volta nel marzo del 2018.

Editor – Elisabetta Randaccio

ISBN-13: 978-1979960724

Heisenb3rg Studio non è una casa editrice, ma un marchio usato dall'autore per pubblicare opere gratuite o ad accesso libero, stampate tramite il print of demand, le quali, per la loro peculiare natura, sono improponibili attraverso i canali dell'editoria tradizionale. Puoi leggere il catalogo a questo link: http://www.massimospiga.it/catalogo/

Nota introduttiva

«Stamperò secondo il metodo infernale, con sostanze corrosive, che nell'Inferno sono salutari e medicinali, dissolvendo le apparenti superfici, e rivelando l'infinito che v'era nascosto.»
William Blake

Charles Fort apre il suo *Book of the Damned* (1919) con un'appassionata arringa in favore dei dannati, degli esclusi, ovvero gli argomenti e i fatti che l'intelligencija dell'epoca riteneva indegni di analisi o, addirittura, a cui negava in toto l'esistenza o rilevanza.

La mia rubrica *YouTube Party*, pubblicata su Diari di Cineclub (importante rivista dell'associazionismo cinematografico italiano), è nata con uno spirito simile. Durante il Sardinia Film Festival del 2014, feci notare al direttore del magazine, Angelo Tantaro, che, tra gli articoli mensilmente pubblicati su Diari, neanche uno era rivolto a una delle più grandi piattaforme video del pianeta, ovvero YouTube. Argomentai che questi materiali avevano la stessa dignità e rilevanza sociale del cinema: una rivista aperta a 360° sulla cultura audiovisiva avrebbe dovuto dedicarsi a loro con il medesimo rigore critico. Prendendomi in contropiede, Tantaro rispose: «Hai ragione. Fallo *tu*». In quel momento, si svelò innanzi ai miei occhi la tremenda realizzazione: sarebbero stati necessari anni soltanto per scalfire una minuscola percentuale dell'argomento.

In principio, scelsi di produrre delle "decodifiche aberranti" (come le ha definite la mia compagna, Elisabetta Randaccio) di video la cui popolarità era straordinaria. Perciò, con uno spirito da *trickster*, mi dedicai a produrre dei brevi articoli che esorbitassero dall'analisi di un determinato materiale video e, al contrario, lo usassero come trampolino di lancio per

speculazioni selvagge di carattere filosofico o sociale. Questo approccio "ironico" durò poco tempo. Realizzai quasi subito che non c'era nulla da ridere: i video di YouTube si prestavano a una seria analisi e, per certi versi, la pretendevano, perché toccavano una vasta gamma di punti dolenti della nostra vita collettiva. Talvolta consciamente, talvolta no, offrono uno spaccato della nostra contemporaneità che, in larga parte, passa del tutto sotto i radar dell'intelligencija più azzimata. Di norma, questi materiali "triviali" sono menzionati quasi esclusivamente in superficiali *captatio benevolentiae* colme di paternalismo o, con la medesima frequenza, del tutto fraintesi, perché esaminati al di fuori del loro contesto e sviluppo storico.

Anni dopo, replicai lo stesso approccio su Teorema – Rivista sarda di cinema, il primo magazine di questo genere in Sardegna, fondato da me, Elisabetta Randaccio, Antonello Zanda, Bepi Vigna e Tore Cubeddu nel 2005 e "trasmigrato" in forma digitale nell'estate del 2016. 'Teorema' mi ha permesso di scrivere micro-saggi incentrati sul medium videogame, seguendo lo stesso criterio di base, sebbene in forma più estesa.

Gli articoli raccolti in questo volume costituiscono la mia produzione per queste due rubriche dal 2014 al 2017. Ho deciso di renderli disponibili in volume perché i byte sono effimeri ed è sempre bene coniugarli al rassicurante abbraccio di una fetta d'albero morto. In secondo luogo, il panorama culturale che viene dipinto in anni di articoli è più facilmente esplorabile tramite un libro, lontano dalla frammentarietà e il rumore di fondo della rete. Spero che questa immersione nei fantasmi digitali e nelle meta-realtà mediatiche possa portare anche voi a sviluppare una simpatia nei confronti dei dannati, a cogliere l'infinito che si cela nell'ininterrotto ronzio del network.

<div style="text-align:right">Massimo Spiga, 21/11/17</div>

Parte prima

YouTube Party

Una nota sulla struttura

Gli articoli che seguono presentano una struttura a cui gli *aficionados* di Diari di Cineclub sono familiari, ma che potrebbe risultare enigmatica per un nuovo lettore. Ogni articolo analizza un video presente su YouTube attraverso quattro principali sezioni.

QR Code – Ogni articolo si apre con un codice QR accessibile con la fotocamera e un'apposita applicazione in ogni modello di smartphone. Il codice QR non è altro che un link "visuale", il quale conduce alla pagina YouTube del video in analisi. È seguito dal titolo e da utili metadati (giorno di pubblicazione dell'articolo e totale di visualizzazioni della clip).

La Trama – Un breve riassunto del contenuto del video, reso necessario dal formato della rivista (un PDF stampabile). Talvolta, questa sezione è anche usata per fornire un contesto alla produzione della clip.

L'esegesi – Il corpo dell'articolo, in cui l'analisi si sviluppa.

Il pubblico – Ogni articolo si chiude con uno sguardo ai commenti presenti in coda al video YouTube sotto esame, gentilmente forniti da migliaia di utenti scalmanati.

In coda al volume (p.189) è presente un glossario che spiega i termini più tecnici, inusuali ed esoterici impiegati negli articoli.

Charlie bit my finger – again!

01 – 01/10/14

Visualizzazioni
768 milioni

La trama - Un singolo piano sequenza ci mostra un bambino il cui indice viene azzannato da un neonato. Quest'ultimo, subito privato del fiero pasto, ruggisce la sua ira. Il bambino, per spavalderia, inserisce, per la seconda volta, l'indice nelle fauci del suo più giovane compagno. Il piccolo squalo addenta la carne fresca, con grande orrore dell'incauta vittima. Il filmato si chiude nell'ilarità generale dei due protagonisti, subito seguita da un ultimo attimo di tensione: il bambino biascica la battuta che dà il titolo all'opera, mentre il neonato, evidentemente insoddisfatto, tenta di aggredirlo per la terza volta.

L'ESEGESI - Sulla scia di più celebri esempi di critica cinematografica applicata al mondo del web, come ZenoBattaglia, andiamo ad esplorare i lati più problematici di Charlie. La breve opera (55 secondi) è uno dei filmati non professionali più visti della storia dell'umanità. Come commentava Neil Postman in *Divertirsi da morire* (2002), i pensatori progressisti, che auspicavano in passato una democratizzazione dei mezzi di produzione cinematografica, sono sempre stati ciechi di fronte all'inestinguibile sete d'intrattenimento ed evasione provata dalle masse. Eppure YouTube ci ha dimostrato come questa sete abbia preso una svolta non ovvia: le classifiche mostrano chiaramente come dei semplici spezzoni di vita altrui, meglio se comici e violenti allo stesso tempo, prevalgono su qualsiasi altra tipologia d'evasione prodotta dal popolo. Charlie, con il suo strabiliante successo, è la rappresentazione suprema di questo fenomeno. In meno di un minuto, il regista mette a tema la cieca ed idiota voracità del consumatore, rappresentata dal neonato, e il suo muto conflitto con l'intellettuale progressista, incarnato dal bambino, il quale non riesce a trattenere la sua curiosità davanti alle mutate condizioni socio-culturali simbolizzate dal suo oggetto di studio: eppure, ogni tentativo di esplorarlo e sondarlo si conclude con un agguato mirato alla fagocitazione. Il crollo dell'egemonia culturale progressista è quindi sottolineata dal modo in cui il bambino, appena sfuggito all'assalto, non riesce a far altro che ribadire l'ovvio («Charlie mi ha morso il dito di nuovo»), senza riuscire a estrapolare nuova cultura dalla sua analisi. Il processo dialettico è quindi interrotto, e non produce alcuna nuova sintesi. Una tetra profezia del futuro dell'intelligencija è messa in scena negli ultimi concitati secondi, in cui il bambino-intellettuale fissa intontito la telecamera, mentre il consumatore-neonato tenta di azzannarlo alla giugulare.

Il pubblico - Le reazioni popolari a questo cortometraggio (quantificabili in poco più di seicentomila commenti) si dimostrano idiosincratiche: mentre ampie fasce degli spettatori lo criticano per la sua presunta carenza concettuale, molti altri preferiscono focalizzarsi su discussioni meta-critiche circa il suo stesso successo popolare. Il filone più paranoico stigmatizza come non possa aver avuto un numero così alto di visualizzazioni, come debba trattarsi di un imbroglio, perché la popolazione del pianeta è composta da sette milioni di persone (sic). C'è chi ribatte che la Terra ospita nove milioni di esseri umani, oppure dieci, mentre alcuni estremisti raggiungono la cifra di diecimila milioni. Una consistente fetta del pubblico risponde con proclami dadaisti come «Bing bang bong», «Justin Bieber è gay» e «Charlie don't surf». Per una curiosa ironia del destino, solo una ridottissima fetta dei suoi quasi ottocento milioni di spettatori pare apprezzarne gli elementi di commedia, spesso sottolineata con la formula «LOL Cariiiiino» o frasi analoghe. In conclusione, sembra che l'opinione popolare trovi nel cospirazionismo e nel nonsense i suoi principali strumenti di lotta alla nuova egemonia culturale consumista.

Mark Ecko Tags Air Force One

02 – 02/11/14

Visualizzazioni
Indeterminabile

La trama - Una ripresa amatoriale ci mostra l'interno di un'automobile che percorre una *highway* americana. Il veicolo si ferma davanti alla recinzione di un aeroporto. Tre ragazzi incappucciati scavalcano il perimetro esterno. Eludono con cura molte ronde di guardie armate fino ai denti. Giungono alla pista di decollo. Davanti a loro è parcheggiato l'Air Force One, l'aereo che, al tempo, era impiegato da George Bush Junior. Uno dei giovani taglia, con delle tenaglie, l'ultima rete metallica che lo separa dal velivolo. Con fare furtivo, si avvicina al suo obiettivo. Estrae una bombola spray e scrive «ANCORA LIBERI» a caratteri colossali sul motore sinistro dell'Air Force One.

L'esegesi - Il video è stato realizzato nel 2006, quando la protesta popolare contro il governo Bush era giunta ai suoi massimi storici. Centinaia di migliaia di statunitensi protestavano attivamente contro la politica guerrafondaia dei neocon e la loro scelta di schiacciare i diritti civili della popolazione, allestendo lo stato di sorveglianza che perdura ancor oggi. Marc Ecko e due suoi associati decisero di contribuire alla lotta con un gesto eclatante. Un atto capace, nel contempo, di mostrare la ridicola inefficienza dell'amministrazione e la volontà dei cittadini di non sottomettersi alla dittatura della maggioranza propugnata dal Partito Repubblicano. Così nasce il video *Still Free* ("Ancora liberi"). Una volta messo in rete, fu scaricato e ripostato da migliaia e migliaia di utenti, timorosi che il governo potesse censurarlo: è una classica tecnica di de-centralizzazione dei contenuti, tipica della cultura della sovversione made-in-internet. Non si può mettere a tacere un documento che si trova contemporaneamente su centocinquantamila server sparsi per il pianeta, dopotutto. *Still Free* ispirò milioni di spettatori e ricordò ai potenti la massima secondo cui non sono i cittadini a dover temere i governi, ma l'esatto contrario. Una spettacolare manifestazione democratica... eccetto per un insignificante dettaglio: il video è, in realtà, una pubblicità dei jeans Smuggler. "Still free" è il loro slogan. Marc Ecko è un designer di moda: pensò che la montante aria anti-autoritaria potesse essere ben cavalcata per vendere qualche capo d'abbigliamento in più. Così, assoldò la compagnia pubblicitaria Droga5, affittarono un aereo e realizzarono il video. La pubblicità ottenne il risultato aspettato, e finì sulle televisioni e sugli schermi di milioni di cittadini. Si ripete spesso che le generazioni nate dopo la metà degli anni '70 siano le più ciniche, lagnose e depresse della storia umana. Il fatto che un messaggio universale di libertà si riveli essere un trucchetto per vendere un ennesimo, inutile bene di

consumo potrebbe avere un ruolo, seppur minimo, in questa sinistra svolta antropologica.

Il pubblico - Gli spettatori di *Still Free* si dividono in due principali categorie: i primi sono i giovani cinici, imberbi il cui spirito è ormai spezzato. Essi non credono in nulla e sbeffeggiano con acidità la giostra truccata che gli sciocchi chiamano "vita". Questi relitti esistenzialisti hanno, nei commenti al video, rilevato subito la sostanziale impossibilità della sua autenticità e l'hanno fatto con una pluralità di argomentazioni razionali: «Se fosse vero l'autore avrebbe preso trent'anni di carcere» oppure «L'Air Force One non ha quell'aspetto» e altre deduzioni investigative di variabile acutezza. La seconda fascia di pubblico è costituita da idealisti con grandi occhi sognanti. Molti di loro si sono espressi con sperticate frasi d'ammirazione o inni politici. Una sparuta minoranza tra loro ha, però, commentato in modo analogo a questo: «Sarebbe meraviglioso! Ti prego, ti prego, ti prego, fa che non sia una menzogna!». Mi spiace, giovane sognatore, lo è. Hai per caso bisogno di un nuovo paio di jeans?

Sneezing Baby Panda

03 - 30/11/14

Visualizzazioni
214 milioni

La trama - Un piano sequenza di sedici secondi ci mostra un grasso panda seduto in un angolo. Una parete sudicia si estende alla sua destra, mentre delle sbarre corrose si alzano alla sua sinistra. Davanti a lui giace un cucciolo di panda, steso al suolo. È immobile, non possiamo determinare se sia morto o stia dormendo. Dopo dieci secondi di pigra ruminazione del suo genitore, in un attimo catartico, lo vediamo inspirare con potenza e prodursi in un titanico starnuto. Il panda-padre sobbalza, terrorizzato, poi rivolge un significativo sguardo in camera e riprende a masticare.

L'esegesi - Il regista, jimvwmoss, ci propone in neanche

mezzo minuto un agghiacciante e profondo manifesto dell'antinatalismo, una delle ultime diramazioni dell'ecologia profonda e del pensiero filosofico che si rifà al pessimismo esistenziale. I proponenti di questo pensiero, i cui testi di riferimento sono *The Conspiracy Against the Human Race* (2010) di Ligotti, *Better Never To Have Been* (2006) di Benatar e *In the Dust of This Planet* (2011) di Thacker, spiegano con grande sottigliezza argomentativa perché la vita umana sia sostanzialmente cancerosa per il pianeta e debba scomparire al più presto. Le scelte artistiche di jimvwmoss, fin da subito, svelano la sua ideologia: ci viene mostrato un unico piano sequenza, quindi privo di editing, in cui non c'è alcuna direzione della fotografia né alcuna particolare tecnica artistica. È uno sguardo "oggettivo", non mediato dagli artifici artistici che contraddistinguono il cinema: è lo sguardo di un mondo in cui noi non esistiamo più. Da qui, ne consegue come non sia necessaria una "trama", per come noi la possiamo intendere: il grosso panda si limita a ruminare in maniera estremamente anti-narrativa. Dietro di lui, le squallide vestigia di una civiltà umana che non esiste più: una sudicia parete e delle sbarre corrose, simboli supremi della nostra cultura, perché, come argomenta Thacker nel testo succitato, la civiltà aborre la totalità non-mediata: può nascere solo dalla divisione e dalla specificità. Pretendendoci separati dalla natura, in modo da poterla analizzare e sfruttare, abbiamo commesso il primo peccato, che si è sviluppato nei secoli nello sfascio climatico e nell'avvelenamento degli ecosistemi. Il panda, al contrario, vive esperienze non-mediate e non si differenzia in alcun modo dal suo contesto. Mentre tutto procede in una tranquilla masticazione, il flusso olistico del film viene scosso da un monumentale momento di rottura: le nere narici del piccolo ai suoi piedi, fin lì fermo in una stasi mortale, si spalancano e producono un cataclismatico starnuto. Il panda-padre sobbalza dal terrore; forse quello è il modo di raccontare storie in un mondo senza

umani e senza linguaggio. Forse la chiassosa espulsione di muco del piccolo ha intimato nell'immaginazione del suo genitore com'era il mondo prima, sotto la brutale dittatura macchinica della morte, sotto il nostro dominio. Dopo la catarsi, il panda genitore rivolge a noi spettatori uno sguardo colmo della consapevolezza dei millenni, saturo di misticismo non-umano. Ci intima, pur senza parole, che una tale coscienza elevata può manifestarsi soltanto nelle ceneri della nostra civilizzazione.

IL PUBBLICO - Tra gli spettatori di Panda, prima di tutto, ritroviamo i nostri amici demografi dilettanti, i quali negano che il film sia stato visto da 214 milioni di persone, perché il pianeta ne ospita soltanto 7 (forse, a ben pensarci, si tratta di un'oscura profezia sul venturo declino dell'umanità). Altri, che hanno evidentemente assunto sostanze psicotrope per entrare in contatto con gli spiriti naturali, asseriscono: «Come fa questo commento ad esistere se il cielo non è viola? Che sito frocio». Possiamo rintracciare l'impianto di un *koan* buddhista (una religione di per sé nichilista e antinatalista) in questa frase. Una sfilza di altri commentatori, incalzando il regista, provano ad esprimersi nelle forme linguistiche post-umane che si svilupperanno dopo la nostra estinzione; tra i tanti, citiamo: «mm lxkdmjfo ki ilkiiiiiiie'ld hi.nn lb kv jhvjjbbbvvuycycbb ghycvuvyvhvyyg». Ma la riproposizione di modelli mentali umanisti e dell'istinto vitale di preservazione della nostra specie ci vengono da una commentatrice donna, Meredith Stilinski. Lei ha colto appieno il senso profondo del film, e commenta: «Mi ha terrorizzato! :) ». Hai ragione, Meredith: la chiave di tutto è "faccina sorridente". L'icona del Sì alla vita, sulla scia di Nietzsche e dell'inimitabile finale dell'Ulisse joyceano: «sì ed il suo cuore batteva come impazzito e sì io dissi sì, sì, lo farò, sì».

Space Oddity

04 – 04/01/15

Visualizzazioni
Indeterminabile, più di 24 milioni

La trama - Chris Hadfield, astronauta canadese ed ex-comandante della Stazione Spaziale Internazionale, si esibisce in una cover a gravità zero del brano *Space Oddity* di David Bowie (conosciuta come *Ragazzo Solo Ragazza Sola* in Italia, traducibile come "bizzarria o singolarità spaziale"). L'astronauta-bardo canta e fluttua, armato soltanto di una chitarra acustica ed un paio di mirabili baffi hipster. Il video del brano è stato interamente girato dal suo autore, durante i momenti di pausa del suo turno, mentre galleggia per i corridoi dell'ISS. Inoltre, è sua la registrazione della voce e delle chitarre, effettuata con quel che immaginiamo essere un mero iPad fornito di una copia di Garageband da cinque

dollari. I materiali audio, dopo il ritorno di Hadfield sulla Terra, sono stati affidati ad uno studio professionale perché Andrew Tibby li ricomponesse in un arrangiamento d'alta qualità, mentre il montaggio video è stato effettuato da Evan Hadfield, figlio dell'astronauta. Con questi semplici mezzi, è stato realizzato uno dei video musicali più incredibili e toccanti della storia dell'umanità.

L'esegesi - Chris Hadfield è ormai un volto noto per la comunità internazionale, soprattutto grazie ai suoi sforzi tesi a umanizzare la professione astronautica e promuoverla in un periodo di generale disinteresse per ciò che avviene nel vuoto siderale. A proposito del singolare impegno culturale del comandante, ricordiamo i video, postati anch'essi su YouTube, in cui svolge corsi di cucina spaziale o spiega come lavarsi i denti a zero G. L'idea di realizzare una cover orbitale di *Space Oddity* è maturata insieme al suo amico Tibby, sullo slancio della passione di Hadfield per la musica di Bowie. L'elemento più improbabile, nell'improbabilità generale di questo speciale riarrangiamento, è la stupefacente performance canora del comandante; è così intensa da aver spinto lo stesso Bowie ad affermare che si tratti della «più pregnante esecuzione di *Space Oddity* mai realizzata». Il brano è eseguito con la chitarra "ufficiale" della ISS, una Larrivée Parlor portata in orbita per motivi scientifici subito dopo la costruzione della base e lì rimasta ad allietare le giornate degli astronauti. Il video, postato da Hadfield sulla sua pagina personale YouTube, è divenuto virale in brevissimo tempo ed è comparso su centinaia di televisioni e radio sparse per il mondo, da Lagos a Lahore, da Vancouver a Tokyo. È stato rimosso dal canale per un breve periodo, perché la Sony non aveva idea di come gestire i copyright a livello extraplanetario [inserire sospiro qui], e poi ripubblicato in seguito a un accordo con lo stesso Bowie.

Il pubblico - Tra gli spettatori, molti si burlano del folle e donchisciottesco trattamento che la Sony sta riservando a questo pezzo, in una Epica Saga dei Copyright Orbitali che non accenna a lasciarci a secco di colpi di scena. A quanto pare, per ora, gli ha concesso il permesso di rimanere online per due anni (evidentemente, nella pietosa illusione che esista un modo per rimuoverlo dal web allo scadere di questo termine, specie dopo che mezzo pianeta l'ha copiato e ripostato). Molti spettatori, invece, elogiano in termini variopinti («sexy», «WOW», «brividi», «brillante») l'abilità canora del comandante Hadfield e, addirittura, canticchiano insieme a lui nella sezione commenti – evidentemente in forma testuale, il che dà un tocco surreale alla circostanza. È inevitabile che questo tripudio emotivo non possa essere universale, per cui taluni commentano il video con un lapidario «due palle» e procedono per la loro stupida vita terrestre, impossibilitati a percepire la magnificenza delle stelle e delle bizzarrie spaziali. Sarà pur vero che la Terra è la culla dell'umanità ma, dopotutto, nessuno può rimanere per sempre nella propria culla.

Mr. Trololo Original Upload

05 – 02/02/15

Visualizzazioni
Incalcolabile, più di 20 milioni

La trama - Il baritono Eduard Khil, tra le principali popstar sovietiche tra gli anni '60 e '70, si esibisce in una gaudente interpretazione di Я очень рад, ведь я, наконец, возвращаюсь домой ("Sono felice, perché sto finalmente tornando a casa"). Il brano, eseguito da Khil nel 1976, reinterpreta un classico nazionale; privo di un vero e proprio testo, è un esemplare della tradizione musicale non-verbale *vokaliz*, simile allo *scat* americano o al grammelot italico. Tuttavia, nel flusso acustico sono nettamente distinguibili i termini «TROLL» e «LOL», ripetuti in una litania satura di gioia. Inutile aggiungere che, per questa sua peculiarità e per la sua generale eccentricità, il brano performato da Khil,

presto ribattezzato "Trololo" dalle masse, è ora divenuto l'inno nazionale di internet.

L'esegesi - Penso che, per comprendere il valore del *Trololo*, sia necessario partire da una delle componenti ideologiche intrinseche al popolo di internet fin dai suoi esordi, ovvero l'anarchismo dadaista tipico dei movimenti di protesta anni '70. La connessione è naturale, perché, soprattutto negli USA, sono state proprio le sottoculture cyberpunk e hacker a realizzare l'infrastruttura tecnica che sfocerà nel World Wide Web tecnoutopistico degli anni '90. Le tracce di questa impostazione mentale sono evidenti; per fare un esempio celebre, nell'esercito di hacker Anonymous, il cui motto "essoterico" resta improntato alla giustizia sociale e alla lotta antiautoritaria globale, mentre il suo motto "esoterico" è da sempre *In it for the lulz* («Facciamo quel che facciamo per farci una risata»). Altri esempi si possono trovare nella comunità 4chan, una sterminata distesa di spazzatura pop, manifesti antisistema e battutacce dissacranti, e nel fenomeno dei cosiddetti "meme" (termine quantomai improprio) che colmano infiniti server di assurdità variegate. Questa follia anarcoide e trash ha, tuttavia, un lato oscuro, il quale rispecchia le caratteristiche del suo presunto nemico, ovvero il capitalismo. «Quando parlo di merda, non è una metafora» scrive Felix Guattari in *L'Anti-Edipo* (1972), «il capitalismo riduce ogni cosa in merda, ovvero allo stato di un flusso indifferenziato e decodificato a cui ognuno prende parte in privato e con un certo senso di colpa». Sotto questa luce, possiamo capire come mai il Trololo sia divenuto la *Marsigliese* di internet: pur essendo un pezzo di pattume folk, mantiene in sé una folle vitalità antagonista e anacronistica che lo pone in direzione contraria rispetto alla musica mercificata e lo rende una precisa rappresentazione della *coincidentia oppositorum* alla base dell'ideologia di internet. Dopotutto, non celebra il consumo o l'individualismo, ma

una persona qualsiasi, con una strana pettinatura e degli occhi pazzi, che, intonando il suo trollaggio spensierato, torna finalmente a casa.

Il pubblico - Tra i 62'749 commentatori, molti si interrogano sullo status biologico e morale di Eduard Khil, chiedendosi se sia un «robot in acido» oppure un «pervertito». Un numero pari di spettatori si rammarica per la scomparsa del baritono russo, avvenuta nel 2012 (come rappresentante della categoria, citiamo Dmitry Shvetsov ed il suo «T.I.P. Troll In Peace»). In generale, tutti paiono pervasi dalle ondate di allegrezza emanate dal brano. Taluni, ebbri di queste emozioni, si vantano di usare il pezzo per trollare i vicini di casa, sparandolo dal balcone a tutto volume. Quest'ultima pratica ci consente di spiegare come il *Trololo* sia anche impiegato come arma di offesa goliardica: mischiando le tecniche di trollaggio del clickbaiting e quelle del rickrolling, è divenuto uso comune proporre ai propri amici dei link dai titoli accattivanti (ad es. «non crederai a quello che ha fatto la kkkasta oggi» o «belen nuda» o simili) i quali, una volta cliccati, li consegnano nelle braccia accoglienti di Mr. Trololo. Segnaliamo, inoltre, le migliaia di remix e reinterpretazioni del brano che affollano la rete, talvolta amplificandone la surrealtà fino a vette inconcepibili. In conclusione, anche noi celebriamo la straordinaria arte popolare di Khil, cantando il *Trololo* con una mano sul cuore e gli occhi al cielo, verso il Sole dell'Avvenire.

DubWars First Strike

06 – 03/03/15

Visualizzazioni
748'190

La trama - In quindici minuti, ascoltiamo la fusione di dieci brani dubstep prodotti dagli artisti più rappresentativi del genere. Alla musica, si accompagna un montaggio di cinquantamila clip video tratti da quasi un migliaio di blockbuster hollywoodiani, con una netta preferenza per le sequenze d'azione più sfrenate e gli effetti speciali più dirompenti. Quasi nessuno di questi spezzoni dura più di una frazione di secondo: è un flusso capace di scatenare crisi epilettiche negli spettatori più sensibili. L'autore, Josh Prescott, è in questo modo riuscito ad assemblare un affresco dell'immaginario pop occidentale la cui portata è colossale; forse un monumento alla follia, ma di certo un monumento.

L'ESEGESI - Nonostante il suo scarso pubblico lo ponga al di fuori del campo d'azione di questa rubrica, ho voluto comunque includere l'opera di Josh Prescott per il suo alto valore simbolico. Nel suo saggio *Per l'alto mare aperto* (2010), Eugenio Scalfari dichiara per sempre chiusa l'era della modernità con la sua generazione – e forse proprio con la sua personale vita. In quelle pagine, ci illustra come quel periodo di stupefacente progresso sia iniziato nel '700 e sia stato connotato da valori quali la razionalità e la prevalenza dei *typehead* (prendiamo a prestito il termine di McLuhan per riferirci a persone formatesi sul medium libro). Mesto, Scalfari annuncia come tutto ciò sia ormai stato spazzato via, per colpa della "nuova barbarie". Questo trombonesco canto del cigno diventa presto un duetto: Giovanni Sartori, con *Homo Videns* (1997), identifica la suddetta barbarie montante con la generazione dotata di un'intelligenza soprattutto visiva, formatasi con la televisione e i suoi derivati. Ebbene, *DubWars First Strike* potrebbe, idealmente, essere il vessillo di questo tipo d'intelligenza emergente. A tutta prima, il flusso furioso d'immagini di questo video è a malapena comprensibile: nel giro di un solo battito di ciglia, donne che sventolano katane e alieni e pirati si sostituiscono a palazzi dilaniati e astronavi sgretolate e FUOCO CHE PRENDE FUOCO. Tutto è estremamente *in your face*, una tamarra eruzione di potenza. Ma è l'intrecciarsi di suono e immagini a dare la vera cifra artistica del video: prima di tutto, l'abilità di Josh Prescott è tale da produrre una identificazione sinestetica tra movimento cinetico e musica. In secondo luogo, l'opera offre un'esperienza che rifugge il pensiero sequenziale e lineare tipico dei *typehead*: al contrario, mostra un contesto in cui ogni cosa accade contemporaneamente e segue, semmai, un percorso di tipo associativo, tuttavia mitico più che onirico. Non assistiamo più a una temporalità sottomessa alla causa-effetto, ma a una di tipo sincronico. Terzo

elemento d'interesse è il suo essere un'opera non adatta agli esseri umani: si tratta di un'esperienza transumana, più affine all'infinito setacciare la rete dei crawler di Google che ai cinque sensi dei corpi di carne. Questo effetto è molto enfatizzato dalla musica, che in alcuni tratti degenera in ipercinetico trivellare di trapani da dentista, più che stendersi sulle corde dei violini così apprezzati dai modernisti; nella sua formulazione più estrema, la dubstep è musica fatta da macchine, con macchine e per macchine. In questo senso, *DubWars* ci intima come l'arte del futuro potrebbe risultare per noi incomprensibile, perché la struttura cerebrale dei suoi fruitori sarà diversa dalla nostra. I tre elementi sottolineati (pop come religione, logica e temporalità non sequenziali, pulsione transumana) farebbero di certo arricciare il naso a Scalfari, ma si pongono come interessante spunto per il nuovo pensiero della nuova barbarie; *in hoc signo vinces*, miei amici transumani.

Il pubblico - Oltre alle caterve di complimenti all'autore, molti spettatori insistono sulle proprietà sensoriali transumane del video («Mi ha fuso il cervello», «Mal di testa», «Non ho più le orecchie», «Intenso!» et similia). Una manciata di spettatori coglie appieno la portata sinestetica del montaggio e afferma: «Questa è la Forma del Suono». Già, noi non vogliamo più essere umani. Vogliamo vedere la forma del suono, sentire i raggi gamma sulla nostra pelle ed essere liberi di concettualizzare idee complesse al di là dei limiti del linguaggio. Eppure, siamo intrappolati in questi assurdi corpi di carne, scissi da un vasto universo di possibili esperienze e conoscenze. Non per molto ancora.

TAS Super Mario 64 N64 in 15:35 by Rikku

07 – 01/04/15

Visualizzazioni
34'124'839

La trama - Rikku, un giocatore a livelli olimpici di *Super Mario 64*, riesce a concludere il videogame in un tempo da record. La disciplina in questione, ovvero la Speedrun, è un fenomeno maturato negli ultimi vent'anni, a partire dall'uscita di *Doom*. Quest'attività, senza dubbio, potrebbe divenire un vero e proprio sport entro pochi anni. Nel video, vediamo Mario correre frenetico per gli scenari, infrangendo le leggi della fisica del suo mondo (a causa di un'imperfetta programmazione del videogame) e, infine, sfidare l'ultimo boss, Bowser. Mentre lo prende per la coda e lo scaglia verso la sua morte, l'idraulico italiano pronuncia le enigmatiche parole «*So long, gay Bowser*» («Addio, Bowser omosessuale»)

che tante speculazioni hanno suscitato tra i giocatori più attenti. Ne concludiamo che Mario, in quanto incarnazione del maschio latino, sia probabilmente omofobo. Su come si manifesti la sessualità di Bowser, una tartaruga irta di spuntoni e bracciali fetish, preferiamo non indagare.

L'esegesi - La disciplina dello Speedrun ha svariate declinazioni (Any%, 100%, Glitchless, et cetera) ma, ai fini di quest'analisi, ci focalizzeremo solo su una di esse: la TAS, ovvero Tool Assisted Speedrun (Speedrun assistita da strumenti). In nuce, le Speedrun seguono una matrice di natura eminentemente olimpionica, sintetizzabile nel motto: «*Citius! Altius! Fortius!*» («Più veloce, più in alto, più forte!»). Fin qui, niente di nuovo. Ma la sub-categoria delle TAS ci porta in un ambito dell'impresa umana nuovo e intrigante: il suo obiettivo è percorrere il gioco frame per frame, programmando un algoritmo di movimenti che permetta di concludere il videogame nel più breve tempo possibile, escludendo il fattore dell'errore umano. Come le culture gnostiche del terzo secolo, i TAS Speedrunner danno per assiomatico che il mondo della materia sia intrinsecamente imperfetto e corrotto, e usano le loro conoscenze linguistiche per trascendere le debolezze della carne. Se le prime manifestavano quest'attività con la preghiera, i secondi si affidano alla programmazione informatica: entrambi, tuttavia, considerano il Logos (sia esso astrattamente linguistico oppure declinato in una codifica binaria) come suprema manifestazione della perfezione sulla Terra, e quindi del divino. Per questo, osservare una TAS Speedrun in azione è un'esperienza che sconfina nel religioso. L'infinita perfezione della sua esecuzione suscita in noi uno sbigottimento e un timore reverenziale che appartiene alle più alte manifestazioni dell'arte e dello spirito umano. Inoltre, proprio come gli gnostici, i TAS Speedrunner mirano ad usare la propria conoscenza, e non la fede, come grimaldello per scardinare

le leggi del mondo, imperfetto e degenere: questo si manifesta nella loro meticolosa indagine per scovare *glitch* (ovvero errori) nella programmazione, i quali permettano loro di trascendere ed accedere al "mondo dietro al mondo" celato in ogni videogame, assumendo, quindi, un punto di vista più vicino a quello di Dio (o del Programmatore) che a quello delle dormienti masse. Studio, conoscenza, mondo materiale come imperfezione da trascendere: le TAS Speedrun ci insegnano come le ideologie delle antiche eresie riemergono nel mondo digitale in forme sempre nuove e impreviste. Per questo, la loro disciplina mostra delle strane e solenni assonanze con il motto pronunciato da Gesù nel Vangelo di Tommaso: «Cerca, e non fermarti finché non troverai. Quando troverai, sarai sgomento. Quando sarai sgomento, sarai anche colmo di meraviglia: allora otterrai il dominio completo sopra ogni cosa». E Rikku, nella sua impeccabile esecuzione, ci mostra di avere un dominio sul mondo di *Super Mario 64* pressocché preternaturale.

Il pubblico - Come è ovvio, il «*So long, gay Bowser*» sopra menzionato ha scatenato dibattiti dottrinali sconfinanti nella teologia, che qui tralasceremo. Una pluralità di spettatori, certamente parte delle dormienti masse tanto vituperate nei sacri testi gnostici, accusa Rikku di aver imbrogliato, e declama il proprio imperituro odio per lui in molte forme (alla maniera dei farisei). Nonostante ciò, una larga fetta del pubblico, con gli occhi sgranati, si congratula con Rikku e commenta di aver visto la luce, in un catartico spalancarsi delle porte della loro percezione. SwordMan 2000 coglie il sottile filo interpretativo da me proposto e perciò afferma: «Questa partita è stata giocata da Dio in persona». Il Logos si manifesta anche in *Super Mario 64*, per chi sa coglierlo.

Breaking Bad Remix (Seasons 3-5)

08 – 01/05/15

Visualizzazioni
4'800'957

La trama - Il regista, Placeboing, ha rimontato una pluralità di spezzoni del telefilm *Breaking Bad*, trasformandoli in un originale brano musicale. In questo contesto, i personaggi assumono il ruolo di cantanti o di elementi ritmici in un pezzo corale dal groove inarrestabile.

L'esegesi - *Breaking Bad Remix* è un'opera costruita su tre piani, in modo tale da rappresentare i classici momenti della dialettica hegeliana: tesi, antitesi, sintesi. Partiamo dalla tesi, esemplificata dalla struttura formale del video. Attraverso di essa, il compagno Placeboing ci illustra la natura profonda del capitalismo. Il montaggio astrae i personaggi dal loro

contesto, dalle loro storie, dalla loro psicologia, per ricollocarli in un nuovo ambiente artificiale: attraverso questo sforzo tecnico, tutti sono sottomessi a un nuovo ordine, che li anonimizza e li rende ingranaggi di una macchina. Così alienate, le fasce della società, incarnate dai personaggi, sono mere unità produttive (di groove, in questo caso): perdono la loro unicità e il loro significato. Ogni segmento della società è schiacciato dalla potenza della tecnica, e costretto a danzare alla musica del capitale, come tante piccole marionette. Prima facevano parte di una storia, ora non più: oltre ad alienarli, il montaggio/capitalismo ha anche schiacciato il loro senso della temporalità in un presente eterno, quello dei mercati, privo di un passato e di un futuro. Questa supremazia dell'inorganico sull'organico, della merce sulla vita, della forma sull'essenza, è il cuore di tenebra del capitalismo. Passiamo all'antitesi, costituita non dalla struttura formale, ma dal contenuto del video. Nonostante le sbarre nere della prigione costituita dal montaggio, i personaggi/classi sociali tentano di esprimere, ognuno a modo suo, le loro idee. Prima di tutto, constatiamo la presenza di molti esseri umani ridotti a meri elementi ritmici: come detto, il proletariato, senza voce e volto, è ridotto a macchina produttiva. Poi troviamo l'avvocato Saul Goodman, la cui insistenza sui valori familiari («*My daddy and my mommy…*» / «Mio babbo e mia mamma…») rappresenta un comunitarismo di stampo previano-fusariano. Questo è il canto dell'intelligencija filosofica e degli ultimi scampoli di borghesia illuminata, detentrice di coscienza di classe: coloro che sono attirati dalla bandiera rossa pur non avendone il bisogno materiale. È, tuttavia un lamento inascoltato dalle masse: la piccola borghesia, incarnata da Hank, li sollecita a smettere di frignare («Stop!»). In seguito, l'alta borghesia, quest'ultima portatrice non di coscienza infelice ma di incoscienza felice neoliberista, ci offre la sua prospettiva tramite la bocca di Jesse Pinkman: dice «*Bitch*» («Troia») a chiunque gli passi davanti, in un

tripudio di reificazione del prossimo. In un momento carico di pathos, l'élite articola il suo pensiero in modo più compiuto: «*I made you my bitch*» («Io vi ho reso la mia troia»). Tuttavia, quando l'aristocrazia finanziaria dà della «troia» all'avanguardia rivoluzionaria, incarnata da un Walter White simile a Lenin anche nei tratti somatici, la reazione non tarda ad arrivare. Minacciosi, i leninisti rispondono «*I am the danger*» («Io sono il pericolo»). Per prima cosa, vogliono recuperare l'identità che gli è stata sottratta dall'alienazione capitalistica, quindi intimano alla classe dirigente: «*Say my name*» («Di' il mio nome»). Costringono l'élite a riconoscerli, dichiarando il loro nome e, in seguito, proclamano con soddisfazione la loro prima vittoria culturale: «*You're goddamn right*» (traducibile come «Cazzo, è proprio così» oppure «Sei maledettamente di destra»). Dopo aver terrorizzato l'élite, l'avanguardia leninista si rivolge alla classe piccolo-borghese, esemplificata dal ritorno di Hank. I leninisti li stimolano a sviluppare una coscienza di classe e uscire dall'alienazione e dal capitalismo. «*Your name is Hank!*» («Il tuo nome è Hank!») e «*Listen to me!*» («Ascoltami!») esprimono l'urgenza di questa sollecitazione. Tuttavia, i leninisti vorrebbero che la piccola borghesia scoprisse la propria vera identità di classe («Hank»), mentre essa si identifica con l'etichetta che il potere gli ha affibbiato, per lusingarla («A.S.A.C. Schrader», una vuota onorificenza): è un caso plateale di falsa coscienza. Dopo un dialogo in cui l'incomunicabilità tra i due strati sociali si palesa, la piccola borghesia sceglie di rinnegare il comunismo («*Fuck yourself*» / «Fottiti») ed è trattata con sarcasmo dall'avanguardia proletaria. Dopo questo fallimento storico, simboleggiante il 1989, si riscivola nell'anomia ritmica della macchina capitalistica. Il video si conclude con la presa di coscienza delle nuove masse impoverite e schiacciate dal capitalismo assoluto, il cosiddetto "99%". Mike, infuriato, dice all'élite finanziaria «*You are not the Guy*», che si può tradurre in due modi, egualmente co-

genti: «Tu non sei più il capo» oppure «Tu non sei più una persona», ovvero il riconoscimento di come il nesso di forza capitalistico spersonalizzi anche le classi dirigenti, e perciò sia una minaccia per l'umanità in quanto tale. La frase finale di Mike presagisce le insurrezioni a venire, sebbene i loro contorni ideologici siano ancora indefiniti: «Avevo un capo, ma ora non l'ho più. Tu non sei neanche capace di fare il capo» dice al potere. Questa è l'antitesi.
La sintesi è creata dall'interazione tra analisi della situazione sociopolitica odierna (tesi) e istanze sociali (antitesi). In *Breaking Bad Remix*, la sintesi ci è mostrata non dalle caratteristiche formali del video, né dal suo contenuto, ma dal suo significato culturale nel contesto in cui è stato diffuso. Il compagno Placeboing, infatti, ha preso un bene di consumo a pagamento, ovvero il telefilm *Breaking Bad*, e lo ha trasformato in una canzone gratuitamente fruibile (dal groove incomparabile, aggiungerei). Ha così trasformato una merce in un bene comune e l'ha fatto arrivare al pubblico attraverso YouTube. In questo modo, la tecnologia del capitale è stata rivoltata contro il capitale stesso, mostrandoci una strategia utile per il rovesciamento dell'ordoliberismo planetario. Sbagliava Heidegger nell'asserire che «solo un Dio ci può salvare», il compagno Placeboing ci intima che anche un groove sovversivo potrà farlo.

IL PUBBLICO - Come norma, un nutrito gruppo di commentatori esprime entusiasmo per l'acume artistico del compagno Placeboing: «Geniale», «Capolavoro», «Questa è la cosa migliore che abbia mai visto» e via dicendo. Alcuni, portatori di falsa coscienza, si appiattiscono sulle idee delle élite e urlano «*BITCH*» in continuazione, a chiunque, facendo proprio il punto di vista della cleptocrazia predatoria di cui loro stessi sono le prime vittime. Tuttavia, una straripante maggioranza di spettatori si identifica in Mike e nel suo risveglio anti-capitalistico. «*You are not the Guy*» dicono le

masse ai padroni, scimmie impazzite alla guida di un macchinario soffocante e onnicomprensivo che sta cadendo in pezzi.

World's Best Nek Nomination - Zapped With Cattle Prod

09 – 31/05/15

Visualizzazioni
34'717

La trama - Un ventenne versa una pluralità di superalcolici (incluso uno di *moonshine*, ovvero frutto di una distillazione illegale) in una serie di bicchierini. Si toglie la canottiera. Inizia a bere gli shot, uno per uno. I drink del ragazzo sono intervallati da scosse elettriche, somministrate con un pungolo per il bestiame da un suo volenteroso amico. È bene notare come alcune delle scosse siano inflitte in prossimità del cuore, e potrebbero causare la morte istantanea del protagonista. Analogamente al *moonshine*, il video è una distillazione illegale de *Il disagio della civiltà* di Sigmund Freud e la sua visione non è consigliata a chiunque abbia una qualche simpatia per l'homo sapiens sapiens.

L'esegesi - Questo video è stato scelto non per le sue caratteristiche individuali, ma come rappresentante di un "genere" che vanta decine di migliaia di esemplari e ha totalizzato milioni di visualizzazioni. La pratica del NekNominate è nata in Australia nel 2014 e si è presto diffusa in tutto il mondo. In sintesi, consiste nell'architettare una bravata a sfondo alcolico estrema e potenzialmente letale, filmarla e caricarla su YouTube. Niente di nuovo, in realtà, se non per il fatto che questo genere di iniziative, in passato, non era destinata ad un mezzo di comunicazione di massa. Ciò che è stato fatto in nome del NekNominate coinvolge una sorprendente varietà di animali e di fluidi organici ed è troppo raccapricciante per essere descritto in questa sede. Ai fini di questo breve articolo, sia sufficiente sottolineare come questa pratica abbia traghettato nella realtà la celebre frase di Kurt Vonnegut («Se muori in modo orribile davanti a una telecamera, non sarai morto invano: ci avrai intrattenuto») e abbia fatto diminuire la popolazione planetaria di un numero ingente di unità, tipicamente molto giovani. Evochiamo la canea mediatica scatenata dal NekNominate, con tutta la sua carica paternalistica e patetica (com'è facile aspettarsi, incentrata su «I giovani non hanno più valori» / «Vuoto edonismo» / «Sono stupidi» / «Mandiamoli in miniera» e via discorrendo) per metterla subito da parte, perché le bastonature di carattere etico sono vuoto onanismo intellettuale. Cerchiamo di empatizzare e comprendere chi rischia la propria vita per un pugno di like sui social network. Prima di tutto, possiamo apprezzare come il NekNominate, inteso come fenomeno artistico (per quanto "involontario"), metta in luce il disagio della società più di quanto possano farlo gran parte dei romanzi e dei film contemporanei: viviamo in un modello economico-mediatico il cui prodotto principale, nonché collante, è la disperazione. In secondo luogo, rievochiamo lo studio sociologico effettuato l'anno scorso dal Prince's Trust, da cui risulta che 750'000 giovani inglesi

affermano di «non avere alcuna ragione per vivere». Messi in correlazione, questi due fatti evidenziano un interessante stato di cose: se la generazione dei *baby boomer* è stata un'incarnazione dell'Ultimo Uomo nietzschiano (morto l'Ideale, si è dedicata ad accaparrare roba e piaceri, vivendo nel terrore di perderli), qui ci troviamo davanti a un modello antropologico diverso. Per il primo, è necessaria una struttura economica di tipo industriale e l'identificazione del senso della vita con il guadagno, mentre il secondo è frutto del capitalismo finanziario, in cui questo nesso è in larga parte spezzato o irrealizzabile (da *The Wolf of Wall Street*: «[La finanza] è polvere delle fate. Non esiste, non è mai atterrata, non è materia, non fa parte della tavola degli elementi... non è fottutamente reale» e tutto ciò che ne consegue). Per motivi del tutto estranei alle sue scelte, chi pratica il Nek-Nominate non produce, non vende, non guadagna, non crea, non ha un ruolo, non mira alla promozione sociale, non ha nulla da perdere. È reputato "inutile". È un martire della società dello spettacolo, ma in realtà non ne fa parte, come i suoi omologhi monastici nel medioevo. È l'inconsapevole reazione all'*homo oeconomicus* e il trionfo completo del nichilismo. Al contrario dei punk tradizionali, è scevro da un radicalismo politico strutturato e non potrà mai superare questa "fase" per poi accettare un posto di lavoro in un ufficio, fare un paio di figli, comprarsi un'auto ed entrare in società. Queste persone non sono strani individui ai margini: sono l'esemplificazione più limpida della nuova normalità. Dovremo venire a patti con l'agghiacciante evidenza che una generazione senza speranza è una generazione senza paura.

Il pubblico - I commenti degli spettatori riecheggiano il dibattito mediatico sul tema senza l'ovattato filtro del politicamente corretto, ovvero si configurano come una sfacciata mostra delle atrocità. Un'ampia maggioranza augura la morte del protagonista, o si diverte per le sue sofferenze.

Alcuni reputano che la sua performance non sia stata abbastanza estrema. Altri si lamentano per la scarsa qualità tecnica delle riprese, oppure, in maniera del tutto inesplicabile, criticano il ragazzo per il suo aspetto. In conclusione, le reazioni degli spettatori mi inducono a pensare che, oltre agli interessanti dibattiti sui gattini o sull'ultima boutade del politico di turno, dovremmo ricominciare a parlare della vita e della morte.

David Hasselhoff - True Survivor (from Kung Fury)

10 – 04/07/15

Visualizzazioni
14'937'631

La trama - David Hasselhoff, originale *knight rider* della serie TV presentata agli italiani con il titolo di *Supercar*, canta il singolo della colonna sonora di *Kung Fury*, un mediometraggio d'azione. Nel videoclip, ci viene presentato un montaggio di scene del film: in un tripudio di esplosioni, divinità nordiche, ninja, valchirie armate di M60, Lamborghini, computer retrò e powerglove della Nintendo, assistiamo al viaggio dell'Hoff e del protagonista a ritroso nel tempo, con l'obiettivo di uccidere Hitler (altrimenti noto come "Kung Führer"). Sconfitto l'avversario, li vediamo cavalcare verso il tramonto sul dorso di un dinosauro.

L'ESEGESI - *Kung Fury* è un film, opera del gruppo Laser Unicorns, che fu finanziato nel 2013 attraverso una campagna di crowdfunding dallo straordinario successo (seicentotrentamila dollari di bottino). Il senso dell'operazione era molto chiaro: produrre una pellicola talmente anni '80 da superare in kitsch l'estetica di quell'abominevole decennio. Kung Fury mi sembra un esemplare d'eccellenza di quella che potremmo definire "cultura ricorsiva", figlia del presente assoluto in cui siamo immersi fin dall'avvento di internet e dell'accessibilità istantanea a qualsiasi forma d'arte mai prodotta dall'umanità. Mentre prima le ondate di revival giungevano in sequenza e a livello di massmedia centralizzati, ora ciò accade in nicchie socio-culturali e, soprattutto, in ordine non sequenziale. In qualsiasi momento, possiamo star certi di rinvenire, da qualche parte negli abissi della rete, separati revival di ogni decennio del Novecento. Questo fenomeno ha portato l'artista Warren Ellis, tanto per citare un esempio, a porsi la paradossale domanda: «Come orientarsi in un'epoca in cui ogni cosa accade simultaneamente?». Questa frase sarebbe parsa incomprensibile in un'epoca pre-internet, mentre ora il suo vero significato è palese in tutta la sua straordinaria pregnanza. La cultura ricorsiva, sebbene spesso alimentata dalla nostalgia e dall'idealizzazione del passato, ottiene anche l'effetto di fondere sensibilità contemporanee a quelle passate, oppure effettua inediti melange di stili retrò: è, in essenza, un modo per rimescolare il nostro genoma culturale in cerca di nuove combinazioni. Mai prima d'ora questo sforzo era stato compiuto ad un livello così massiccio e sistematico. Il risultato è quello di farci vivere in un'epoca che, in senso frattale, ne ricapitola ogni altra e, nel mentre, la digerisce e la trasforma. La nostra cultura sta divenendo atemporale. Le barriere del futuro e del passato sono franate, così come lo sviluppo lineare che chiamavamo "progresso": ora la cultura non procede in avanti, ma in ogni direzione, contemporaneamente. Non è più una linea, ma una sfera

in espansione. Se questo aumento di superficie comporti anche una diminuzione nella profondità è una domanda aperta. Se l'aumento di massa risulterà in un'implosione e nella decadenza, è anche questa una domanda da porsi. In riferimento a *Kung Fury*, è interessante ponderare come un approccio postmoderno a un immaginario passato anch'esso postmoderno abbia prodotto quello che per molti versi è un meta-metafilm. In questa sfumatura sta forse un altro possibile sviluppo per la nostra cultura: l'asintoto autoreferenziale del "meta" in una spirale ricorsiva, il regresso all'infinito che sfocia nell'assurdo. In ogni caso, come scrisse un grande autore di fantascienza, possiamo star certi che non esiste più il futuro di una volta.

IL PUBBLICO - Una sterminata platea di spettatori esprime il suo apprezzamento per il videoclip o per alcuni suoi aspetti. Molti colgono il senso ricorsivo dell'opera («È più anni '80 degli anni '80!»), mentre altrettanti producono nuovi concetti atemporali, mischiando meme provenienti dal pop di diversi decenni o nazioni. Prendiamo in esame il commento «HOFF 9000 BITCHES»: in tre parole, un riferimento a *Supercar*, (1982-1986), al cartone animato giapponese *Dragonball Z* (1988-1995) e all'hip hop losangelino di fine anni '90. Un'enormità di spettatori evoca l'aspetto «EPICO» del videoclip e, quindi, si ricollega a quanto scritto da Marshall McLuhan in *Understanding Media* (1968), a proposito della nascente internet: «Oggi, le azioni e le reazioni accadono quasi in simultanea. Nell'età odierna, viviamo in modo mitico e integrale, eppure continuiamo a pensare secondo i canoni dello spazio obsoleto e frammentato appartenente all'epoca pre-elettrica». Beh, Marshall, a distanza di quarantasette anni, forse non è più così.

Mad Max GoKart Paintball War - 4k

11 – 31/08/15

Visualizzazioni
1'136'023

La trama - Nel breve video, diretto dal Team Super Tramp, vediamo uno scontro motorizzato tipico dell'ambientazione del film *Mad Max: Fury Road*, realizzato con tecniche prese dalla tradizione dei LARP (Live Action Role Playing) o della guerra simulata. Gran parte delle automobili sono sostituite da Go Kart, le armi da fuoco sono rappresentate da pistole ad aria compressa caricate con proiettili di vernice, il trucco degli attori è casereccio, ma efficace. La clip presa in esame ha totalizzato un milione di visualizzazioni in meno di quarantott'ore. È stata finanziata dalla Warner Bros, come pubblicità per il videogame *Mad Max*, di prossima uscita.

L'esegesi - L'erosione dell'identità personale e collettiva è un fenomeno strettamente legato alle società fondate sul mercato. È una pressione costante, tesa a smussare le asperità degli individui e dei popoli, rendendoli omologati, omogenei, unisex. Insomma, trasformarli nelle voraci unità sferoidali che chiamiamo "consumatori", i quali interpretano il mondo in termini mercatistici (pensiamo alle espressioni "debiti scolastici", "clienti" di un ospedale) e si considerano essi stessi delle merci («Devi saperti vendere bene», «Non vali niente»). Tuttavia, la strada trova i propri usi per ogni cosa: la demolizione dell'identità ha fatto nascere dal basso centinaia di fenomeni sociali collaterali, in cui questo punto di debolezza è rovesciato in forza e creatività. Uno di essi, tra i tanti, è la pratica del LARP, da cui trae spunto estetico il video del Team Super Tramp. Questa pratica consiste nell'allestire un gioco di gruppo come fosse uno spettacolo teatrale, spesso ambientandolo in ampi spazi aperti. Ogni giocatore incarna un personaggio, di cui assume l'aspetto e di cui interpreta la personalità. I LARP, se visti da uno spettatore esterno, hanno un aspetto molto simile a quel che mostra il cortometraggio in esame, sebbene con variabili livelli di qualità estetica. Il cuore concettuale dei LARP è un uso creativo della spersonalizzazione, nonché la recisa negazione dell'autenticità. Come ci ricorda lo scrittore e fumettista Warren Ellis in un suo articolo, Peete Seeger visse il passaggio alla chitarra elettrica di Bob Dylan, avvenuto nel 1965, come un tradimento. L'accusa principale era la repentina inautenticità del cantautore, il suo essersi palesato come un personaggio, un costrutto fittizio. Com'è ovvio, Dylan è stato "inautentico" fin dal principio: l'errore stava nella percezione ingenua di Seeger. Anche artisti nostrani hanno dovuto sopportare critiche simili: pensiamo, per citare un caso, all'identificazione tra l'io narrante di *Gomorra* e la persona di Roberto Saviano, errore concettuale che ha portato molti lettori e critici a fustigare lo scrittore campano

sulla base di un loro sciocco pregiudizio. Tutto ciò accade perché il grande pubblico non ha interiorizzato una verità di base: l'autenticità è sempre un costrutto. L'identità è un mito. Ebbene, sulla scia dell'estetica del Team Super Tramp e dei giocatori di LARP, diciamo: sia dannata l'identità. Estendiamo il diritto della libertà di parola anche ai nostri corpi. Possiamo essere quel che vogliamo essere. Viviamo in un mondo senza alcun fondamento: il nostro compito non è quello di lasciarci modellare dalle correnti del capitale, ma di sfruttare il vuoto da esse creato per edificare nuovi e stupefacenti futuri. Dopotutto, se avessimo bisogno della perdurante forza della tradizione per infondere robustezza alle nostre strutture immaginative, possiamo sempre inventarcene una.

IL PUBBLICO - Oltre al solito coro di spettatori estasiati dalla sublime tecnica registica dell'autore, troviamo delle anime sensibili alle tematiche appena esposte, le quali affermano che la sequenza d'azione mostrata dovrebbe essere «LO SPORT NAZIONALE». Alcuni, invece, difendono l'identità e l'autenticità, criticando la presunta lentezza della corsa o la bizzarria dei veicoli. Degli spettatori, tutti cromati e scintillanti, con la sabbia che gli sfregia il volto, urlano «Cromo per il Valhalla!», facendo eco alla setta motorizzata di *Mad Max: Fury Road*. Sono loro gli uomini nuovi, i pellegrini pallidi che rombano con i loro GoKart per il deserto del reale.

U.S. Soldier Survives Taliban Machine Gun Fire

12 – 01/10/15

Visualizzazioni
30'862'783

La trama - Un soldato statunitense percorre un pendio roccioso. Quattro pallottole lo colpiscono. Si accascia presso una roccia. Chiede soccorsi. Il protagonista della sparatoria, in seguito, chiarificherà il contesto della scena di combattimento: si trovava nella provincia di Kunar, in Afghanistan, nel 2012. Mentre la sua squadra percorreva una collina, si trovò colta in un'imboscata. Il soldato scelse di esporsi per concentrare il fuoco avversario su di lui, cosicché i suoi commilitoni potessero salvarsi. Le quattro pallottole, fortunatamente, non forarono il suo giubbotto antiproiettile. Altre munizioni colpirono il suo lanciagranate, il suo casco e, addirittura, la sua telecamera. Nonostante la brutta esperienza,

è tornato a casa tutto intero.

L'esegesi - Questo video si inscrive nel frequentatissimo genere della cosiddetta "Pornografia di guerra" (*War Porn*), ovvero le registrazioni realizzate in tempo reale dai combattenti nei teatri di conflitto bellico. Ammettiamo di aver scelto questa particolare clip per misericordia: non esemplifica affatto il genere di cui fa parte. Anzi, ne è per certi versi la negazione. In essa, vediamo un soldato terrorizzato e colmo di solidarietà che spara a casaccio verso avversari "invisibili"; non c'è sangue, non ci sono morti, e, soprattutto, non sentiamo i tipici commenti e risatine dei militari che contraddistinguono il genere («Fai fuori quei beduini del cazzo» mentre si falciano dozzine di civili disarmati, ad esempio). Una scelta di *War Porn* più significativa sarebbe stato *Collateral Murder*, diffuso da Wikileaks, verso cui indirizzo i lettori interessati e/o anestetizzati alle umane tragedie. Prima di tutto, consideriamo la denominazione: il dizionario ci conferma che la pornografia è una "rappresentazione esplicita e caricata di immagini o temi sessuali" (glissiamo sulla metamorfosi di eros in thanatos, perché sarebbe più proficuamente esplorata da signori con la barba e comodi sofà). Nelle migliaia di *War Porn*, vediamo stragi adrenaliniche accompagnate da colonne sonore hardcore, spesso precedute da brevi presentazioni grafiche il cui atteggiamento è sintetizzabile in un «Viva la Muerte!» franchista. Sono espliciti, perché esibiscono la violenza senza infingimenti, e sono caricati, perché la celebrano. Potremmo anche definire queste clip come "tecnopornografia" perché, in esse, la potenza è spesso simbolizzata dalla superiorità tecnologica, e non dal coraggio dei combattenti. Nei *War Porn*, constatiamo come l'antico sogno delle associazioni culturali cinematografiche, ovvero quello di mettere nelle mani di chiunque una cinepresa, si sia avverato nel più compiuto dei modi. Certo, i volenterosi operatori culturali non si aspettavano

che la realtà, così catturata, mutasse radicalmente di senso. I *War Porn*, da una parte, ci offrono l'esperienza diretta della guerra ma, nel contempo, ci privano del suo contesto emotivo ed esistenziale. Operano una *gamification* del reale che svuota la storia del suo contenuto e ne preserva un'esteriorità amplificata a livelli deliranti. È questo il paradosso: se privata di un intento artistico e di una cornice narrativa, la mera registrazione del reale diviene un falso, un porno. Allo stesso modo, i social network ci hanno abituato ad una continua "pornografia del sé" e vediamo simili dinamiche, sempre veicolate dall'onnipresenza informatica, all'opera nei campi più disparati. Come Alan Moore argomenta estesamente in *Bog Venus VS Nazi Cock-Ring* (pubblicato su Arthur n°25, 2006), soltanto rinforzando per via artistica il significato profondo della realtà potremmo far sì che questa pornografia degradante si trasformi in una nuova Venere, capace di procedere con passo sicuro e maestoso verso un futuro più illuminato.

Il pubblico - Un certo numero di spettatori esprime comprensibilmente empatia per il soldato, mentre viene crivellato di pallottole. Altri, meno in contatto con la loro stessa umanità, lo prendono per il culo, per la sua percepita inettitudine o codardia o incompetenza. Una terza fascia di spettatori, molto più problematica, si divide equamente in posizioni a favore o contrarie al protagonista. Di essi, mi limiterò a dire: soltanto chi custodisce un oscuro segreto può spingersi così tanto a destra. Tuttavia, la gran maggioranza degli spettatori è composta da chi si spertica in frizzi e lazzi a sfondo videoludico, dimostrandosi incapace di distinguere la realtà da *Call of Duty*. La guerra fa sbellicare dal ridere, a quanto pare. Gli ateniesi pensavano che un conflitto bellico ogni vent'anni fosse necessario, perché il popolo non dimenticasse cosa significa. Non si preoccupino i venerabili ellenici, oggi le cose vanno più veloci. Ci basta un istante. Ormai siamo capaci di guardare senza vedere.

Rainbow Stalin Returns With More Rainbows!

13 – 30/10/15

Visualizzazioni
96'137

La trama - Questo video musicale è un montaggio di vari esempi di propaganda sovietica, arricchiti da arcobaleni, luci stroboscopiche, bacchette glo, cuffioni, occhiali da sole tamarri. I frammenti visivi scorrono agili sopra un brano dance accattivante. Stalin pompa BPM dai suoi piatti da DJ: infervora la folla mentre si strofina compiaciuto il baffo multicolore. Tra le varie sequenze, salta all'occhio un Lenin che distribuisce pastiglioni allo stesso Stalin e a Mao, nonché la fuggevole presenza della loro arci-nemesi, Monochrome Hitler. Il tedesco vola nel cielo notturno con uno slittino da neve. Al contrario di Rainbow Stalin, il quale emana una radiante *joie de vivre*, Adolf sembra triste e solo.

L'esegesi - Talvolta, negli abissi della rete, capita di rinvenire degli artefatti capaci, similmente al computer di Anticitera, di infrangere ogni nostro pregiudizio sulla realtà, sulla storia e sull'universo. Insomma, verrebbe da chiedersi, quale oscura forza inconscia ha spinto degli esseri umani a comporre un brano dance intitolato *Rainbow Stalin* e, in seguito, dei fan a comporre migliaia (su YouTube ne sono presenti circa 2300 varianti) di videoclip che inneggiano al potere dance del compagno Iosif Vissarionovič Džugašvili? È forse un *glitch* nella matrice? Viviamo in una realtà in via di collasso terminale, come nei romanzi di Philip K. Dick? Al centro di questa tela di mistero, come un grasso ragno variopinto, siede Rainbow Stalin. Ci fissa, sornione. Prima di tutto, della nostra ricerca, mostriamo i freddi dati: il brano in sottofondo appartiene alla band svedese The Similou. Si intitola *All This Love*. Una sfortunata scelta lessicale portò i nordici a scrivere nel testo del ritornello le parole «*Rainbow styilin'*»: ne nacque un diffuso fraintendimento e, con esso, un nuovo meme. In principio, si diffuse tramite una serie di siti YTMND, delle "discoteche su internet" composte da una semplice immagine animata e un brano. Poi giunsero i remix e i videoclip amatoriali, e un nuovo dio prese il suo posto nel pantheon dei meme della rete globale. Rainbow Stalin, nella sua totale assurdità, ci illustra alcune meccaniche di mitopoiesi mediata da Internet molto diffuse e frequenti nella cultura contemporanea (basti citare l'Hitler Incazzato de *La Caduta*, o dozzine di fenomeni analoghi). Prima di tutto, è facile notare come le figure storiche, trasfigurate dall'immaginazione popolare e riplasmate in meme, appaiano in forma del tutto iconica, astratta dal loro vissuto reale. Rivivono attraverso la propaganda a essi dedicata: ne rimane solo l'immagine, per così dire, e non la carne. In secondo luogo, possiamo constatare come questi "miti" moderni abbiano uno spirito da *trickster*, simile a

quello di Loki, Legba o Coyote, perché nascono con precise connotazioni ironiche e irriverenti nei confronti della cultura contemporanea, e sono di norma politicamente scorretti. Terzo elemento d'interesse è il salto logico che tende ad associare icone del passato, da un verso, a problematiche sociali contemporanee (Rainbow Stalin è costruito come una pseudo-icona del movimento LGBTQ), e, dall'altro, a una cornice estetica quanto più aliena possibile dall'originale (in questo caso, l'iconografia dance). Questa bivalenza estetica-tema sociale è frequente: pensiamo a *Teletubbies Smoke Weed Everyday*, con il loro stile gangsta e il sottotesto relativo alla legalizzazione della ganja. Queste caratteristiche non sembrano legate a una vera e propria coscienza sociale, ma a una manifestazione dello spirito *trickster* sopra citato: si è portati a *épater le bourgeois* semplicemente perché si può, senza alcun fine celato oltre all'atto stesso. Questi elementi mitopoietici dei meme ci riconducono all'inconscio di internet, ai suoi strati più antichi e fondamentali: ben lungi dall'essere concepita come una macchina di controllo totalizzante – come in questi anni tendiamo a interpretarla –, la rete è nata come un altrove non materiale infestato da spiriti dadaisti e demoni multicolore, costruito da hacker, anarchici, anticonformisti e squinternati. Queste sono le sue origini storiche, questo il background dei suoi creatori, queste le sue divinità indigene. Per quanto Google, Facebook, Microsoft, Apple e Amazon facciano il possibile per trasformarla in un soffocante panopticon commerciale, possiamo stare sicuri che c'è uno spirito nella macchina, e uno dei suoi mille volti è Rainbow Stalin.

Il pubblico - Lo spirito dionisiaco e *trickster* regna sovrano sulla maggior parte degli spettatori. Alcuni elogiano il compagno Džugašvili, il leader che «incarna la gioia del popolo», «è troppo gay 8D» e «irradia sex appeal». C'è chi si aspetta che il brano diventi l'inno mondiale, chi afferma che sarebbe

meglio non masturbarsi mentre lo si guarda, chi afferma di non essersi mai sentito così bene, chi deduce che «è così che i russi hanno vinto la seconda guerra mondiale». Il popolo, inoltre, inveisce contro Monochrome Hitler («Lui *vorrebbe* essere figo quanto Rainbow Stalin»). Tra gli spettatori, troviamo anche una nutrita pattuglia di noiosi liberali, trotskisti e anti-comunisti, la quale ci ricorda le milionate di morti prodotte dalle politiche del Piccolo Padre. Un filonazista, infine, si chiede dove sia l'Hitler Nordico Black Metal quando c'é bisogno di lui. Ignoriamo questi polemisti. Facciamoci rapire dal ritmo che sgorga copioso dalla console di Rainbow Stalin. Planando sulle frequenze multicolori dei synth, voleremo oltre la Cortina Arcobaleno, dove termina la notte consumista in cui siamo sprofondati.

Starcraft 2 – Maru VS Life – IEM 2015 Taipei

14 – 01/12/15

Visualizzazioni
1'503'743

La trama - Due atleti di eSports, nella fattispecie *Starcraft II*, si affrontano nella finale del campionato Intel Extreme Masters del 2015, a Taipei. Maru comanda l'armata terrestre (l'impulso a tradurre *Terran* con "Terrano" è forte, ma repentinamente soppresso), mentre Life guida il glorioso sciame Zerg. Dopo due ore di battaglia all'ultimo respiro, utilmente commentata dalla telecronaca e interrotta da servizi pubblicitari, gli alieni bavosi spazzano via i patetici umani, e Life viene incoronato come campione. Lunga vita allo Sciame!

L'esegesi - La possibilità che i videogame divenissero un vero e proprio sport era intrinseca al medium fin da quando

un programmatore capellone tirò un missile in faccia al suo mesto avversario, nel primo deathmatch della storia (*Spacewar!*, 1962). Come nota di colore, possiamo aggiungere che il suddetto match avvenne nottetempo, sfruttando la capacità computazionale del PDP-1 del MIT, lontano dagli occhi inquisitori dei professori (a quanto pare, gli alunni giocano con i videogame a scuola da cinquantatré anni). Ergo: i videogame sono nati come attività sportiva, sebbene intermediata da flussi di elettroni e non da palle gonfie d'aria. Chi pensa che questa prospettiva sia ridicola («Li pagano per giocare ai videogiochi!») ha sbagliato secolo. Ormai gli eSports, affermatisi inizialmente in Corea del Sud, sono una realtà consolidata a livello mondiale, con i propri campionati, atleti professionisti, pubblico urlante, squadre sponsorizzate da megacorp, scandali relativi a partite comprate, doping (Adderall e similari) e tutti gli usuali componenti del fenomeno sportivo. Ma qual è il dato esperienziale di, ad esempio, una partita di *Starcraft II*? A tutti noi è familiare la sensazione di correre per un campo erboso e falciare i nostri nemici puntando alle loro fragili rotule, ma, tuttavia, l'ebbrezza degli eSports non è così comunemente nota. In essenza, un match di *Starcraft II* equivale a una partita a scacchi, condotta con 34 diverse tipologie di pezzi (ciascuno dei quali può "evolversi" in due o tre varianti), mentre la scacchiera sta bruciando. Da ciò ne consegue che un'alta capacità tattica e strategica, la cui complessità annichilisce, si deve affiancare a una precisa coordinazione occhio-mano e una adeguata gestione micro-economica delle proprie risorse. Non stupisce che l'allenamento degli atleti di eSports sia severo, così come alte sono le ricompense (si iniziano a vedere compensi di mezzo milione di dollari all'anno, e sono destinati ad aumentare). Ma cosa implica tutto ciò per lo sviluppo della nostra cultura? Siamo forse di fronte a una nuova evoluzione transumana del fenomeno sportivo? Nah, niente di che. Banalmente, gli eSports sono sport come tutti

gli altri. Come ci ricorda Philip K. Dick, nessuna tecnologia rivoluzionaria sopravvive intatta al contatto con la trivializzazione imposta dal mercato e dalla quotidianità. È la solita vecchia storia, gonfia di passioni, denaro e violenza.

Il pubblico - Abbiamo i tipici hooligan su ambo gli schieramenti, gli insulti di natura sessuale rivolti agli atleti e ai tifosi avversari, gli allenatori da divano che strepitano perché il loro team ha sbagliato strategia, gli spettatori che non capiscono le regole o lo svolgimento del gioco (così come il concetto di "fuorigioco" può essere arduo per alcuni, non stupisce che lo sia anche il "Zerg 9 Hatch 9 Pool Fast Expo"), chi si annoia a guardare due tizi che se le danno di santa ragione tramite i loro eserciti di soldatini, chi dice che lo sport fa schifo, chi sentenzia che tutti gli esseri umani dovrebbero morire. Ovvero: abbiamo scritto milioni di righe di codice e creato megacorp multimiliardarie al fine di far evadere la fauna dei bar di quartiere dai loro sudici habitat materiali per rinchiuderli in nuovi e scintillanti sudici habitat digitali.

FNAF 2, Gaming's Scariest Story SOLVED!

10 – 07/01/16

Visualizzazioni
12'273'656

La trama - Lo youtuber MatPat, attraverso una presentazione video dinamica eppure approfondita, analizza in chiave critica il videogame indipendente *Five Nights At Freddie's 2*. Agli elementi di commedia, mirati presumibilmente a non far addormentare il suo giovanissimo pubblico, MatPat affianca una dettagliata disamina critica dell'opera in esame, sia sul piano della narrazione, che sul suo stile e contesto culturale. Questo video fa parte di una serie di otto, della durata totale di circa due ore. Chiunque riesca a tenere incollati dodici milioni di ragazzi e ragazze a quello che, in fin dei conti, è un interminabile saggio analitico su un'opera d'arte, dimostra delle capacità di divulgazione verso cui

i tradizionali intellettuali azzimati dovrebbero indirizzare un'estrema attenzione. Dopotutto, quando ci si interroga mestamente sulla "morte" della letteratura/critica/cultura/intelletto pubblico, spesso ci si riferisce esclusivamente agli angusti confini del proprio loculo.

L'ESEGESI - MatPat fa parte di una ricchissima falange di critici artistici indipendenti, la quale ha scelto di proporre il frutto delle proprie fatiche in formato video, utilizzando semplici presentazioni per veicolare complesse teorie artistiche e stimolanti chiavi di lettura riguardo a opere molto popolari (sebbene, di frequente, indipendenti). Così come Garyx Wormuloid si concentra sul cinema, e Preston Jacobs sull'opera di George R.R. Martin, MatPat ha scelto di focalizzarsi primariamente sul medium videogame, riuscendo a riunire a sé un pubblico che vanta svariati milioni di avidi spettatori, coinvolti in un acceso dibattito pubblico. Il primo elemento del suo studio di *Five Nights At Freddie's* (FNAF) a colpire la nostra immaginazione è che non si tratta di una recensione (tipologia critica spesso degradata a livello di mera pubblicità, come appare sulle pagine di cultura dei nostri giornali e riviste). MatPat offre una lettura approfondita che, se trasposta in testo, occuperebbe dozzine di pagine e risulterebbe impossibile da pubblicare sui grandi bastioni della cultura cartacea. Altro elemento d'interesse è la forte interazione con i suoi lettori: le teorie proposte sono spesso germinate, attraverso uno sforzo collettivo, su centinaia di discussioni su Reddit, sui commenti di YouTube e sulle pagine Steam dei videogiochi presi in esame. MatPat, seppur contribuendo con spunti personali, funge in qualche modo da filtro e cassa di risonanza per una cultura diffusa e spontanea, proveniente dal "basso". D'altronde, la precisione talmudica con cui viene condotta l'analisi, più affine allo studio meticoloso dei testi sacri che non alla discussione di un pezzo di cultura pop, ha una qualità elusiva e apparente-

mente sovrumana: questa caratteristica è il risultato dell'accumularsi di migliaia di interventi e osservazioni da parte della mente-alveare di internet, che spesso raggiunge una onnicomprensività a cui un singolo studioso non potrebbe mai arrivare. Osserviamo anche come il vaglio critico di MatPat spesso non coinvolga soltanto i vari piani dell'opera (estetico, contenutistico, riguardante le meccaniche di gioco), ma si riferisca costantemente all'universo culturale che ruota intorno ad essa: leggende metropolitane riguardanti il gioco e il suo sviluppatore, "indizi" sepolti nelle rispettive homepage, riferimenti a dibattiti sul tema avvenuti altrove, commenti sui cascami pop transmediali innescati dall'opera, e via dicendo. L'idea che sorge spontanea dall'osservazione del lavoro di MatPat e dei suoi affini è semplice: la critica artistica non è mai stata forte quanto lo è ora, e nemmeno così apprezzata dalle masse. Chi sostiene il contrario ci sta comunicando dall'aldilà, dalle brume crepuscolari di un mondo "superiore" e trascendente, da cui è impossibile scorgere quel che accade ogni giorno tra i comuni mortali. A loro, possiamo soltanto dire: *sic transit gloria mundi*.

IL PUBBLICO - Come avviene in un qualsiasi cineclub, gli spettatori, istigati dal video, animano un dibattito feroce, aggiungendo elementi probanti, proponendo nuove e radicali chiavi d'interpretazione o elaborando smentite documentate delle tesi esposte da MatPat. Ad ora, i commenti a questo specifico video sono sessantatremila, ma la gran parte della discussione si sviluppa in altri spazi informatici, più adatti al dibattito. Anche in assenza di un associazionismo culturale strutturato (che, tra l'altro, sarebbe quantomai necessario in ambito videoludico), talvolta capita che il pubblico si prenda il suo diritto di parola e lo eserciti con un entusiasmo che lascia sorpresi e deliziati.

HELL'S CLUB.MASHUP/MOVIE.OFFICIAL

16 – 01/02/16

Visualizzazioni
5'338'420

La trama - Dalle casse pompano i Bee Gees, le luci annegano il *dancefloor* di opalescenze cremisi e ametista, l'aria è pregna di un teso onirismo. È una serata come le altre all'Hell's Club, discoteca in cui si intrecciano i destini di Terminator, Tony Montana, Blade, Pinhead, Carlito Brigante, Darth Vader, Michael Jackson, Robocop e un'intera legione di icone cinematografiche degli ultimi quarant'anni. *Hell's Club*, opera del regista Antonio Maria De Silva, è un cortometraggio dal montaggio aggressivo che si rifà alla tradizione musicale del mashup; davanti ai nostri occhi sfilano eroi cinematografici, estratti dalle loro prigioni di cellulosa e ricontestualizzati in un nuovo ambiente, in cui

possono interagire in nuovi e inaspettati modi. Hell's Club ci presenta un possibile pantheon visivo del nuovo secolo. E, così come i pantheon dell'età classica, basta il tempo di un respiro perché le auguste adunate degli eroi si trasformino in una mega-rissa da pub irlandese.

L'ESEGESI - Al contrario dell'Ottocento, un secolo che annegava nella storia e nello storicismo, il nostro ha scelto di percorrere il sentiero inverso. Per usare le parole di Joyce, ha deciso di svegliarsi dall'incubo della storia; è un'era mitica ed epica, avulsa dall'idea di passato e di futuro: un presente assoluto che cela dietro una sottile patina pseudo-razionale (Crowley definì lo scientismo odierno "il gorilla che scimmiotta Thoth") la sua segreta nostalgia del neolitico. Che questo sia dovuto all'odierna struttura delle classi sociali e relative dinamiche del capitale, sciolto dai suoi antichi vincoli, o alla natura eminentemente visiva dei media elettrici (il paganesimo si sviluppa tramite medium visivi, mentre il monoteismo è da sempre più affine alla lettera scritta), è irrilevante ai fini di questo articolo. In nessun luogo questo stato di cose è più evidente che nelle grandi produzioni hollywoodiane, una fabbrica di miti che sputa déi, semidei ed eroi a getto continuo. *Hell's Club* è una rappresentazione plastica di quanto detto finora, fin dalla didascalia iniziale: la discoteca si trova infatti "fuori dal tempo" e "fuori dalla logica"; il nostro olimpo pop è concepito come trascendente la razionalità, sopra e oltre il presente assoluto in cui viviamo. Possiamo notare tracce di questo nuovo paganesimo commerciale anche nei fatti minuti della vita. Se, all'inizio del secolo scorso, i bambini venivano battezzati con nomi di matrice variamente tradizionale (cristiani, tratti dall'epica classica o dalla storia), ora è sempre più comune rinvenire fortunati infanti nominati Ridge (da *Beautiful*) o Khaleesi ("moglie del signore della guerra" in lingua dothraki, da *Game of Thrones*). *Hell's Club* ci fornisce anche interessanti

anomalie: notiamo come Michael Jackson, ad esempio, sia "asceso in vita" nella mediasfera iperuranica, un po' come la Madonna o gli imperatori divinizzati della romanità. Gli eroi pop hanno plasmato la mentalità e guidato le vite di milioni di persone, e, finora, il cinema è stato il medium supremo nel veicolare il loro verbo, ancor più della televisione. Mentre aspettiamo la fondazione della chiesa di Santo Batman Redentore, ricordiamoci che noi tutti siamo animali che raccontano storie per spiegare a sé stessi il mondo in cui vivono. Chi immagina un Medio Oriente sotto il giogo della superstizione e dell'irrazionalismo, in conflitto con un occidente laico e scientifico, si rifiuta di vedere gli spiriti e gli dèi - ovvero, le storie - che animano il nostro fervore religioso, la corte invisibile di miti commerciali, che ci guarda dall'alto e sorride. Dopotutto, un pesce non può scorgere la corrente in cui nuota.

Il pubblico - I bravi fedeli inneggiano ciascuno al proprio nume tutelare (Manero! Darth Vader! et similia), mentre altri commentano negativamente la mancanza del proprio (Batman!), in un incipiente conflitto tribale. Inoltre, un nutrito drappello di fan dei Bee Gees punta le attenzioni della massa adorante sul loro piccolo altare votivo. Molti altri elogiano il regista per le sue abilità artistiche e tecniche, criticando in modo sferzante chi la pensa in modo diverso («[...]mutha fuckers complaining and shit»). In un trionfante tripudio di celebrazioni, molti elogi vanno al montaggio, sia in questo specifico sfoggio di bravura, sia nella sua accezione generale: in una società primariamente visiva, quest'arte è capace di fabbricare nuove realtà e plasmare nuove divinità oppure terribili *shaitan*, gli avversari, il Grande Altro. Teniamolo a mente, la prossima volta che guardiamo il telegiornale.

Hacking Demo (messing with loud neighbors)

17 – 03/03/16

Visualizzazioni
800'996

La trama - In un suo precedente video, Jose Barrientos impiegò le sue arti magiche (magia, e non hacking, dato che il secondo è illegale) per sopprimere la terribile musica dance indiana che rombava nell'appartamento dei suoi vicini, dalle nove del mattino fino a tarda sera. In questa clip, Barrientos ci illustra il "rituale magico" da lui svolto per ottenere questo risultato. Utilizzando un PC su cui è installato il sistema operativo Kali Linux, intercetta il traffico Wi-Fi del network bersaglio e ne ottiene la password di rete. In seguito, cattura un flusso d'informazioni proveniente dal principale computer del network, e impiega John The Ripper per decrittarlo. In questo modo, ottiene lo userid

e la password necessari per accedere al succitato computer in qualità di amministratore. Tramite Psexe, riesce quindi a caricare un'istanza di Meterpreter sul PC bersaglio, prendendone il completo controllo a distanza.

L'ESEGESI - La genesi della programmazione costituisce un passaggio di civiltà tanto sostanziale quanto la transizione dalla cultura orale a quella scritta. Insieme a essa, fin da quando la prima scheda perforata comandò il movimento del primo telaio Jacquard nel 1790, si manifestò la possibilità dell'hacking. Con "hack" intendiamo la sfida intellettuale consistente nel superare o eludere in maniera creativa le limitazioni di un sistema basato su un codice, in modo da ottenere risultati innovativi e brillanti. Il termine è spesso associato allo spirito giocoso e pionieristico dei suoi praticanti. Come nota a margine, segnaliamo che "hacking" è anche il nome di un'arte marziale inglese del settecento, consistente nel prendere a calci negli stinchi l'avversario. Il nostro Jose Barrientos, riferendosi all'hacking come "magia" (per ragioni puramente strumentali), tocca inconsapevolmente un interessante nodo culturale. Così, come la chimica e la psicologia possono essere considerate il superamento (e/o l'utopia) della tradizione alchemica, la programmazione e l'hacking soddisfano il sogno di "azione a distanza" tramite "formule incantate" della tradizione magica occidentale. Entrambe le discipline mirano alla comunicazione con entità inorganiche, e, spesso, al loro soggiogamento, in forma di *daemones* (sia nel senso di subroutine informatica sia di entità disincarnata di natura intermedia tra l'uomo e il divino), cosicché svolgano gli incarichi comandati. Inoltre, entrambe le discipline mirano a interfacciarsi con l'infosfera esterna e, da essa, trarre conoscenze segrete: prima dell'emersione di internet, i teosofi ottocenteschi postularono l'esistenza di una Biblioteca Akashica, una collezione di pensieri, eventi ed emozioni codificate su un piano non-materiale dell'esi-

stenza. Duecento anni prima, John Dee evocava gli angeli perché gli insegnassero la lingua enochiana (e la collocazione dei vascelli ostili alla Regina d'Inghilterra). Un po' come ora accade per i romanzi di fantascienza (o, in senso generale, per l'arte), la tradizione magica ha scoperto nuovi territori culturali, forgiando concetti inediti, che, in seguito, hanno trovato una loro incarnazione materiale. Man mano che l'infosfera si sviluppa e ingloba parti sempre più sostanziali delle nostre vite, diviene, di fatto, un'estensione dei nostri sensi e delle nostre menti; la realtà stessa muta in codice. E, in quel regno, gli stregoni del codice sono destinati a sviluppare una capacità d'azione che è preclusa, per definizione, agli illetterati digitali. Ad esempio, ricordiamo come i suoi compagni analfabeti considerassero Sant'Agostino un uomo dotato di straordinari superpoteri: riusciva a guardare un foglio e, in silenzio, leggere la mente di chi l'aveva scritto. È ora di studiare il codice, non trovate? Verrà presto il giorno in cui un hacker volenteroso potrà tirare bombe a mano nei vostri sogni.

IL PUBBLICO - Gli hack e gli hacker non appartengono più alle esoteriche sfere culturali delle università, come avveniva negli anni '50. Lo dimostra il modo in cui buona parte del pubblico racconta i propri exploit informatici contro i vicini di casa. Un'altra fetta di spettatori elogia Kali Linux, uno strumento straordinario, capace di diffondere la cultura della sicurezza informatica proprio come il suo omologo "generalista", Linux, ha diffuso quella informatica *tout court*. Altri spettatori prospettano l'alternativa pre-digitale di sfondare la porta del vicino rumoroso e prenderlo a calci nel culo. Vi è una grande soddisfazione nel notare come parte del pubblico, posto innanzi alle circostanze mostrate nel video, abbia un unico desiderio: conoscere di più, fare di più, essere di più.

Minecraft Redstone Computer

18 – 31/03/16

Visualizzazioni
1'311'334

La trama - Il nostro autore, LPG, ci mostra le proprietà del computer che ha costruito all'interno del videogame *Minecraft*. Questa impresa non può essere compresa in tutta la sua brillante follia senza qualche informazione di contesto. *Minecraft* è un gioco indie, sviluppato dai programmatori svedesi Markus Persson e Jans Bergensten. Fu pubblicato del 2011 dalla piccola casa di produzione Mojang. Ebbe un certo successo; la Microsoft ne acquisì i diritti nel 2015 per due miliardi e mezzo di dollari (per aiutarci a mettere le cose in prospettiva, si tratta di una cifra superiore al PIL della Liberia). Minecraft è, in sintesi, una versione digitale del gioco dei Lego. Offre una varietà di diversi "mattoncini" cubici,

con cui costruire qualsiasi cosa (mentre si sopravvive agli attacchi di arcieri scheletrici e blob esplosivi). Due di questi cubi hanno interessanti proprietà: le torce e la polvere di pietra rossa. Mentre la seconda può servire per tracciare veri e propri circuiti, le prime possono "accenderli". In questo modo, gli utili prodotti della pietra rossa possono essere impiegati per costruire strutture dinamiche. LPG, sicuramente aiutato da una certa dose di disturbo ossessivo-compulsivo, le ha usate per costruire un computer funzionante.

L'ESEGESI - *Minecraft* permette di costruire macchine virtuali Turing-complete. Questo significa che, all'interno di un videogioco, si può assemblare un vero e proprio computer, capace di risolvere qualsiasi elaborazione matematica. LPG l'ha dotato di un word processor, di una calcolatrice, di un browser per internet e di tante altre piccole amenità (ed è bene notare come abbia "scritto" queste funzionalità con scie di polvere rossa e torce). Molti altri ingegneri di *Minecraft* hanno creato stampanti, montagne russe, chitarre e, addirittura, hard disk funzionanti. Data una quantità sufficiente di precisione, un hardware abbastanza sviluppato e un tempo libero infinito, sarebbe teoricamente possibile costruire all'interno di *Minecraft* un computer capace di far girare una seconda istanza del videogioco, dotata anch'essa di un Redstone Computer e di una terza iterazione del software; e così via, in un regresso infinito che, senza dubbio, comprometterebbe per sempre la sanità mentale di chi lo contempla. Questa ipotesi è già stata vagliata – e battezzata "Minception" – dagli utenti del gioco. A questo punto, c'è da chiedersi se *Minecraft* possa essere considerato un gioco. Questa è solo l'ultima occasione in cui un software dissolve i propri confini filosofici e ci porta a considerarlo parte di una diversa categoria intellettuale. Già il celebre *Game of Life* di John Conway, nel lontano 1970, spinse molti a chiedersi se quel programma non potesse essere considerato, in qualche

modo, una forma di vita elementare. Recentemente, svariati pensatori (tra cui Stephen Hawking) sono giunti a considerare i virus informatici come una forma di semi-vita, proprio come i loro analoghi biologici: pur essendo privi di un loro metabolismo, sfruttano quello del loro sistema ospite, e sono capaci di riprodursi. Negli anfratti digitali di milioni di computer sparsi in mezzo mondo è già presente un intero ecosistema di virus ormai selvatici, che continuano a moltiplicarsi e mutare in via indipendente, per sempre separati dalla loro funzione originaria e dai loro creatori (i quali, in molti casi, sono da tempo finiti in carcere per una deliziosa varietà di crimini informatici). Nulla ci impedisce di immaginare un worm scritto con un codice di torce e tracciati di polvere rossa, all'interno di un Redstone Computer. Minecraft ci porta a riflettere su quanto profonda sia la tana del Bianconiglio digitale e su quanto i nostri giocattoli racchiudano in sé la promessa che, fino al secolo scorso, apparteneva esclusivamente ai primi capitoli del Vecchio Testamento.

Il pubblico - Lo stupore generalizzato è inevitabile. Tuttavia, superato il momento di sbigottimento, lo spirito nerd trionfa. Pattuglie di giovanissimi ingegneri propongono modifiche e ampliamenti del sistema. Naturalmente, per loro, un computer Turing-completo non è sufficiente: pretendono che la CPU sia potenziata, i cubi di vetro tinto siano usati per fornire uno schermo a colori, il sistema sia fornito di RAM. La creatività espressa dai giocatori ci offre, in un ambiente estremamente ridotto, la spiegazione del processo che ha portato delle scimmie spelacchiate a costruire reattori capaci di maneggiare il potere delle stelle. Sarà sufficiente qualche milionata di anni perché i discendenti dei nostri virus informatici erigano cattedrali di diamante nella Nebulosa di Andromeda.

Phoenix Jones makes citizens arrest

19 – 01/05/16

Visualizzazioni
34'333

LA TRAMA - Seattle, in una notte come tante. Un ragazzo ubriaco tenta di sfasciare il finestrino di un'automobile. È presto intercettato e arrestato da un omone nero coperto di latex. Si tratta di Phoenix Jones, il primo supereroe in città, nonché capo del Rain City Superhero Movement. È accompagnato dal suo superamico Black Knight. Lo stupefatto vandalo viene quindi immobilizzato, in attesa dell'arrivo della polizia. Possiamo soltanto immaginare quali saranno i suoi pensieri quando, la mattina dopo, si sveglierà in questura. Che sia la genesi di un nuovo *villain*, l'Alcolista Confuso?

L'ESEGESI - Noi ammuffiti europei siamo abituati a con-

siderare il fenomeno delle ronde come esclusivo territorio di neofascisti padani, gonfi di noia e Lambrusco. Tuttavia, gli Stati Uniti, per la loro intrinseca natura, non potevano limitarsi a questo. All'inizio del 2011, a Seattle, un innominato malvivente ruppe il finestrino dell'automobile di Benjamin John Francis Fodor. Quando suo figlio tornò al veicolo, cadde e si ferì sui cocci di vetro. Fodor notò con sdegno come nessuno dei passanti avesse tentato di fermare il delinquente. Così, dall'odio verso l'indifferenza, iniziò il processo che portò Fodor a dotarsi del suo costumino in latex e pattugliare le strade della sua piovosa città, in cerca di criminali, armato dei suoi pugni e di una bombola spray al peperoncino. Presto fu accompagnato da altri supereroi, tutti accomunati da un addestramento militare o nelle arti marziali: la Mantide, il Mietitore Verde, Catastrofe, il Dragone Rosso, Jack Mezzanotte, El Caballero e molti altri. Phoenix Jones e i suoi filmarono e disturbarono le piazze di spaccio, sventarono risse e aggressioni, effettuarono quel che il codice americano definisce *citizen's arrest*, sfidarono i criminali (in larga parte ragazzi ubriachi, a quanto pare) ai cosiddetti *mutual combat*, "duelli" non perseguibili dalla legge. L'esperienza durò fino al 2014, con lo scioglimento del Rain City Superhero Movement; Jones si rese conto che girare per la città notturna insieme a un plotone di picchiatori mascherati non era un'idea così brillante. Nella sua carriera, Phoenix Jones è stato sparato un paio di volte, ha subito contusioni e fratture di ogni tipo, è stato aggredito da vittime e carnefici. Ha ripreso ogni sua missione, tipicamente chiusa con l'arrivo della polizia e un grosso assembramento di passanti con il sopracciglio alzato. Il grande dramma del supereroe, com'è noto, è che il codice penale di norma non fa distinzione tra i picchiatori buoni e quelli cattivi, per cui costringe i giustizieri a straordinarie giravolte per aggirare le maglie della legge (tra cui la sfida a duello, come scritto sopra). Inoltre, sebbene il costume sia scelto per

rappresentare un "simbolo", come spesso detto da Jones, al mondo questo simbolo esiste già, ed è la divisa della polizia. Se il monopolio statuale della violenza è compromesso e diluito, potremo certo aspettarci nuove ondate di linciaggi e vendette sommarie. Inoltre, se un corpo così regolamentato e addestrato come la polizia si dimostra talvolta corrotto, inefficiente e brutale, possiamo intuire cosa accadrebbe se a esso si affiancassero delle "squadre della morte" composte da cittadini in tutina sexy. Tuttavia, se Phoenix Jones e i suoi superamici volessero prendere a calci sui denti i veri *villain*, mi auguro che abbandonino i marciapiedi di Seattle e, più proficuamente, facciano irruzione alla Casa Bianca.

IL PUBBLICO - Non è molto sorprendente notare come lo spirito antistatalista americano trionfi tra gli spettatori. Molti annunciano che, ispirati da Jones, hanno tessuto il loro costumino e si preparano ad affrontare le strade. Altri segnalano come questo video sia la dimostrazione che la polizia non serve a nulla. Qualche solitaria voce prova sollievo nel constatare come la terribile minaccia degli ubriachi, Distruttori di Finestrini, sia stata arginata. C'è chi apprezza l'eco mediatica del fenomeno Phoenix Jones, e qualche cinico ne sottolinea l'ipocrisia da reality show. Qualche rarissimo esemplare, probabilmente appartenente alla Lega dei Mutanti Malvagi, lo definisce un "sorcio", un "negro" e un "amico degli sbirri". Uno spettatore sottolinea come l'unico reato commesso in questo video sia il *jaywalking* (attraversamento della strada fuori dalle strisce pedonali), e l'abbia commesso proprio Jones. Tra i commentatori, soltanto uno osa affermare l'inconcepibile: forse il modo migliore per combattere il crimine è entrare in polizia. Ridurre la povertà resta un'ipotesi fantascientifica e inesplorata.

Coke Piano

20 – 31/05/16

Visualizzazioni
2'218'363

La trama - Il volenteroso Lucas Zanella, grazie a uno script in Python da lui creato e un Arduino (essenzialmente un computer grande quanto un pacchetto di sigarette, anche se questa è una definizione, per certi versi, impropria), ci mostra la sua invenzione: un set di lattine di Coca Cola che suonano come un pianoforte. L'Arduino e i suoi parenti vicini e lontani (come il Raspberry Pi), proprio per la loro ridotta dimensione e scarsa fame di energia, sono particolarmente adatti per "informatizzare" oggetti di ogni tipo: finestre, porte, rape, lampade, vasi da fiori; l'unico limite è l'immaginazione o la perversione. Questi microcomputer a buon mercato sono parte di una delle tante rivoluzioni

informatiche in corso: la cosiddetta IoT (*Internet of things*, internet delle cose), portata avanti da amanti del bricolage elettronico in tutto il mondo. Come nota a margine, è bene menzionare che alcuni non apprezzano questo appellativo, e si definiscono "Maker"; forse per il suono più virile della parola. In ogni caso, si tratta di signori il cui hobby è dare un anima agli oggetti.

L'esegesi - Nel suo breve saggio sull'argomento, Bruce Sterling scrive: «Prendete un tizio che ama il suono della propria voce e dategli il potere: diverrà un demagogo. Se gli date denaro, diverrà un esibizionista. Se gli date internet, diventerà un fanatico perpetuamente impegnato in litigi online. Dategli l'internet delle cose e diventerà un *wrangler* (NdT: "cowboy" o "litigante"), un tizio per cui ogni possibile rapporto con ogni possibile oggetto è una specie di sessione di hacking dagli aspetti ramificati e quasi metafisici». Prima di emozionarci per l'eventualità di poter parlare con il nostro frigo o ricevere tweet dalle nostre piante, immaginiamo quanto sia strano il mondo compiutamente animistico che la IoT promette. Il tuo spazzolino conoscerà la storia e la morfologia delle tue gengive e le riporrà in un registro apposito, ma gli spiritelli naturali sono sempre maliziosi, e possiamo aspettarci che possa spifferare i tuoi segreti ad aziende o a semplici curiosi dalle alte competenze tecniche. La transizione dal vecchio slogan "L'informazione vuole essere libera" a "Le tue informazioni vogliono essere libere per noi" sarà spalmabile su ogni suppellettile del vostro augusto domicilio. Se ora ti nasce il dubbio che la fotocamera del computer ti stia spiando, quale gioia proverai quando lo potranno fare anche tutti i quadri appesi nel tuo salotto. Naturalmente, l'incubo cronenberghiano di avere un virus informatico nel surgelatore, si bilancia con le potenzialità straordinarie della tecnologia digitale: il nostro rapporto con gli oggetti cambierà, perché questi saranno dotati di un loro

mana personale, e la loro funzione o aspetto potrà mutare a seconda delle nostre esigenze o capricci. La natura – sorda, muta e stolida – potrà finalmente pensare e parlare, proprio come negli antichi miti. La casa diverrà un ulteriore lobo della nostra eso-personalità distribuita. Oppure, molto più realisticamente, la IoT si rivelerà una curiosità esotica che ci intratterrà per qualche anno, prima di riempire di silicone e cavi di rame le discariche cittadine, lasciando dietro di sé solo qualche minuscolo segno. Dopotutto, la mera possibilità di poter dialogare con il muro non significa che sia il modo migliore per trascorrere il nostro tempo.

Il pubblico - Un plotone di amanti del bricolage tempesta l'inventore di domande tecniche o propone migliorie, come al solito. Qualche spettatore – a cui evidentemente sfugge il senso dell'esperimento – chiede se, oltre alle lattine della Coca, si possano usare anche quelle di Pepsi. Altri, parimenti confusi, provano inconcepibili emozioni nell'udire il *leit motif* del gatto Nyan. Un nostalgico sottolinea come la band Yes, ai suoi tempi, pagò uno sfracello di soldi per far costruire un apparecchio simile, il Mellotron Genesis, mentre oggi costa il prezzo di un Arduino, ovvero ventiquattro dollari. Una commentatrice, ricollegandosi alla mia tesi sull'infusione dell'anima nella materia inerte, proclama: «SEI UN DIO». Ha ragione. Eppure, ora che lo sono tutti, non è più glamour come prima.

Nyan Cat

21 – 02/07/16

Visualizzazioni
135'310'273

La trama - Vediamo un'animazione di quattro o cinque frame, riprodotta in loop. Rappresenta un gatto, il cui torso è composto dello zucchero di un biscotto Pop-Tart, che galoppa nel cielo notturno, lasciando dietro di sé una scia arcobaleno. Sullo sfondo, ci deliziano le note della canzone (anch'essa piuttosto ripetitiva) *Nyanyanyanyanyanya!*, composta dall'utente daniwell. Il brano è cantato dalla voce sintetica Hatsune Miku, un software per la riproduzione canora. Il testo del motivetto conta una sola parola: *nyan*, l'onomatopea giapponese equivalente al nostro "miao". Naturalmente, le domande che un essere umano potrebbe porsi davanti a cotanto intrattenimento sono svariate: «Cosa

diavolo è questo? Perché lo sto guardando? Perché è stato visto da centotrentacinque milioni di persone?». Come tante icone di internet, anche il gatto Nyan presenta delle caratteristiche inconcepibili e ineffabili. Notiamo, inoltre, che la lunghezza di questo video è arbitraria: ne esistono versioni più brevi e più lunghe – una delle più popolari dura dieci ore.

L'esegesi - Nel 2011, il venticinquenne Christopher Torres, di Dallas, partecipava a una campagna mirata a raccogliere fondi per la Croce Rossa. Durante una delle dirette streaming, nelle quali il ragazzo creava illustrazioni, due utenti gli suggerirono di disegnare un gatto e un Pop-Tart. L'incauto assentì, e pubblicò il risultato. Tre giorni dopo, l'utente YouTube saraj00n scaricò l'animazione, ci schiaffò sopra la musica di daniwell, e, così, nacque una nuova entità esoterica della rete. Prima di tutto, consideriamo alcuni elementi da cui scaturisce Nyan: il fraintendimento di un suggerimento durante un livestream; un vocaloid (per gli amanti della fantascienza vecchia scuola: un robot che canta) impiegato per un brano di una manciata di secondi; il guizzo surrealista di mescolare elementi tra loro disomogenei in un eterno ritorno del medesimo, il tutto avvenuto in pochi giorni e in barba a qualsiasi pensiero o legge sulla proprietà intellettuale; la popolarità di uno scherzo, che raccoglie massa come una valanga, e diviene un mito – infinitamente replicato e rielaborato in centinaia di altri video, illustrazioni, canzoni e via dicendo. Tutto ciò ci parla dello specifico di internet: proprio per la sua ubiquità, l'arte prodotta su questa piattaforma muta e si ramifica a una velocità incontenibile, portando a "collaborazioni" di cui l'artista originale, spesso, non è consapevole, e infinite rimodulazioni che coprono tutto lo spettro del possibile. È anche questo il motivo per cui non esistono più veri e propri "nuovi" generi musicali: chi pubblica un pezzo innovativo se lo vedrà

contaminare da settecento stili diversi entro una settimana. Darwinianamente, soltanto una manciata delle migliaia di mutazioni risulta efficace (popolare, in questo caso), ma non è quello l'elemento d'interesse principale: siamo stupefatti da un sistema in cui la quota di rumore/caos e quella di segnale/struttura siano equilibrate in modo tale da scatenare una valanga infinita di potenzialità espresse, in specie quando queste ultime – come nel caso del gatto Nyan – sarebbero state impossibili da pianificare a tavolino, come potrebbe accadere per un romanzo o un film. Inoltre, ancora una volta, questi meme umiliano la vigente filiera per la trasformazione di un idea in un oggetto d'arte, dimostrando quanto sia spaventosamente arretrata in ogni settore. Immaginate una conversazione con un produttore che cominci con la frase: «Salve, avrei in mente un video di dieci ore con un gatto di zucchero che cammina nella notte...». Il gatto Nyan, e molti suoi omologhi, ci pongono davanti all'irriducibilità a strutture di pensiero predefinite dell'immaginazione umana, alla sua totale imprevedibilità, alla sua sconfinata grandezza.

IL PUBBLICO – Un numero inquietante di persone annuncia di aver visto il video in loop per ore e, talvolta, descrive il disappunto delle altre persone, presenti con lui o lei nella stanza. Taluni, rinforzando la teoria circa i poteri ipnotici del gatto Nyan, affermano di non poterne fare a meno. Certi, persi nello stupore gattesco, tentano di definirlo e falliscono, perché le parole non possono restituirne il vasto essere. Altri, ancor più addentro ai misteri di Nyan, affermano di sentirsi posseduti dal gatto, e di viaggiare tra le volte celesti. L'ultimo stadio dell'infezione memetica appare in coloro che, ormai svuotati, riescono a commentare soltanto in linguaggi primordiali e scrivono «Mnam... mnam...» oppure usano i caratteri della tastiera per disegnare gatti tra i commenti. Fortunatamente, un fronte immune al virus spirituale di Nyan si compatta tra gli spettatori: c'è chi lo condanna,

in quanto "cancro acustico", mentre i più morigerati si limitano a definirlo "irritante" o musicalmente insoddisfacente. Sono una flebile speranza, eppure testimoniano che il genere umano non è condannato al contagio psichico del gatto Nyan.

Euro 2016 GoPRO Russian top lads fight

22 – 01/08/16

Visualizzazioni
42'996

La trama – L'autore, Terrace, è un tifoso russo che, con la sua GoPRO, ha scelto di riprendere gli scontri con gli ultras inglesi e francesi durante i primi giorni degli Europei di calcio, a Marsiglia. Lo vediamo correre qua e là, tirare calci a cose e persone, brandire una bottiglia di birra, coprirsi con la sua bandiera e, in linea di massima, intraprendere una pluralità d'iniziative hooliganesche. Il video è stato diffuso quando gli Europei erano ancora in corso e la guerriglia urbana infuriava: è uno dei molti esempi di "Storia-in-diretta", non mediata da giornalisti, a cui ormai siamo abituati.

L'esegesi – Mettiamo da parte le usuali considerazioni di

carattere morale che ogni commentatore progressista si sente in dovere di snocciolare innanzi alle incursioni degli ultras: sono consuete banalità e le diamo per scontate. Puntiamo l'attenzione sulla pianificata ferocia di questo manipolo di persone, capace di mettere in ginocchio le forze di polizia e le tifoserie continentali. Gli ultras russi hanno scatenato il panico in tutte le città coinvolte dagli Europei, ignorando addirittura la minaccia della UEFA di bandire la loro squadra. Al contrario: in tutta risposta, hanno assediato i centri storici, falciando le tifoserie avversarie. Se ciò non fosse abbastanza, si sono addirittura filmati, spesso a volto scoperto, in un plateale gesto di derisione della polizia e del governo francese, ridotti all'impotenza. Non risulta alcuno di loro tra gli arrestati. Come minimo, questa serie di circostanze (e quelle, più drammatiche, che seguiranno nel corso dell'estate) ci mostra come il governo Hollande abbia un serio problema relativo alle sue forze dell'ordine – e non risulta intenzionato a fare alcunché per cambiare la situazione. Ci troviamo innanzi allo scenario sintetizzato nella celebre battuta: «Il crimine organizzato è organizzato; lo Stato no». È una nozione elementare: emerge in tutta la sua chiarezza dalla Storia-in-diretta, per come è mostrata dai suoi partecipanti. Eppure, gli stessi eventi, mediati dai bramini dell'informazione, ci sono stati proposti sui giornali e TG con un'interpretazione che rovescia di 180° la causalità degli eventi e adombra oscure manovre cospiratorie: gli ultras sono stati rappresentati come terroristi al soldo del governo russo, impegnati in un'azione di guerriglia anti-occidentale. Guardate i pantaloncini dell'autore del video e ditemi se appartengono a un agente segreto russo coinvolto in una diabolica operazione di destabilizzazione. Per fortuna, certo giornalismo banalizzante perde il monopolio sull'interpretazione della Storia ogni giorno che passa; eppure questo fenomeno accade ancora con troppa lentezza. Quella dei media non è necessariamente una schiavitù nei confron-

ti dei poteri forti ma, spesso, del loro stesso conformismo, una forza ben più annichilente e disperante. Gli eventi, rimacinati dalla macchina mediatica, sono filtrati attraverso una griglia di idee prefabbricate, la quale viene applicata in maniera più o meno arbitraria su avvenimenti eterogenei, compromettendone la comprensione e creando delle aberrazioni nel mondo reale. Per quanto la Storia-in-diretta non sia una panacea a questo problema e si presti anch'essa a strumentalizzazioni e distorsioni, è sovente capace di negare una campagna giornalistica transnazionale con l'impiego di un solo video amatoriale e di un intrigante brano dance. Come scrisse Orwell, spesso è necessario lottare tutta la vita per vedere ciò che ti sta davanti.

IL PUBBLICO – Com'è naturale, i summenzionati pantaloncini non sono sfuggiti all'attenzione degli spettatori, molti dei quali criticano il *fashion sense* degli energumeni russi. In una declinazione più severa dello stesso preconcetto, altri tirano fuori dall'armadio polveroso le idee della Guerra Fredda e si lanciano in feroci accuse contro l'intrinseca perfidia russa. Un paranoico addirittura sostiene che l'autore del video sia un agente della CIA e i tumulti siano una sofisticata operazione sotto falsa bandiera. Eppure, i trascorsi storici dell'augusta agenzia ci costringono a smentire recisamente questa ipotesi: gli ultras russi hanno dimostrato di essere molto più organizzati della CIA.

How to make a fantastic molotov cocktail!
23 – 30/09/16

Visualizzazioni
141'734

La trama – L'autore del video, il canale Mainwork, ci mostra in maniera tersa ed elegante come assemblare una molotov. Questo è una delle migliaia di lezioni per aspiranti bombaroli che affollano YouTube; non solo, questo genere di presentazioni erano popolarissime fin dalla fondazione di internet e, ancor prima, spopolavano nelle BBC. Si può affermare che, insieme alla pornografia, la pirateria e i messaggi privati, questo argomento sia parte del nucleo centrale da cui, nel corso degli anni, si diramerà il resto della rete. Il merito di soddisfare il nostro intenso desiderio di far saltare in aria qualsiasi cosa, tuttavia, è da cercare ancor più indietro nel tempo: nel 1971, anno di pubblicazione del volume *Anarchist Cookbook*.

L'ESEGESI – Per decenni, una sacralità da leggenda metropolitana occultava le circostanze relative all'origine del tsunami di articoli sulla fabbricazione di droghe, esplosivi e armi che decorano gli angoli meno igienici della rete. Nonostante fossero accomunati dalla dicitura "Anarchist Cookbook", erano palesemente redatti da diversi autori ed estratti da varie edizioni di molteplici volumi. Tuttavia, il modello a cui si ispiravano era il medesimo, l'originale *Anarchist Cookbook* di William Powell, pubblicato dall'editore Lyle Stuart nel 1971. La storia del libro è stata recentemente raccontata, per la prima volta dalla viva voce del suo autore, nel meraviglioso documentario *American Anarchist* di Charlie Siskel. L'opera è stata proiettata, fuori concorso, alla 73° Mostra Internazionale d'Arte Cinematografica di Venezia. In essa, William Powell – figlio di un potente politico dell'ONU – ci racconta come il libro sia nato in reazione all'orgia di violenza scatenata dalla polizia durante la repressione della protesta popolare contro la guerra del Vietnam. In questa cornice mentale, l'autore, allora diciannovenne, decise di agire secondo una linea di pensiero che diventerà dominante negli anni '90, ovvero quella secondo cui ogni tipo di informazione dev'essere libera e disponibile a chiunque (non stupisce che internet, sviluppata secondo la stessa *ratio*, abbia prontamente recepito, diffuso, corretto e ampliato il libro). Con questo proposito, Powell spese tre mesi a raccattare informazioni alla Biblioteca Nazionale di New York e compilò un agile "libro di ricette" per dinamitardi, che si apre con un lungo editoriale in cui si invoca la lotta armata contro lo stato borghese. Il volume ebbe uno straordinario successo, fino ad assurgere al suo presente status iconico. In parallelo, iniziò anche a sbucare nelle personali librerie di responsabili di attentati e stragi (come, ad esempio, gli autori del massacro di Columbine), acquisendo un glamour oscuro che, ancora adesso, ne amplifica la fama. Tuttavia, si può

affermare come *Anarchist Cookbook*, a contatto con internet, sia in un certo senso esploso, e abbia travalicato di gran lunga i suoi confini fisici e contenutistici. È ormai un simbolo e, nel contempo, un "genere editoriale", ispiratore di migliaia di guide al terrorismo d'ogni bandiera politica. Ironicamente, però, il suo effettivo utilizzo non è mai stato questo: il *Cookbook* è, storicamente, più adatto alle mani di tredicenni annoiati e intenzionati a far esplodere petardi in giardino, piuttosto che a combattenti politici. Questo aspetto diviene ovvio se si osservano le dozzine di video su YouTube ad esso ispirati, in cui l'elemento ludico regna sovrano. Questa sorta di divertimento infantile, pericoloso, irriverente, posto in netta opposizione ai placidi desideri "borghesi" dei genitori, ci illustra la natura di alcuni aspetti del Sessantotto molto più di quanto l'autore stesso non intenda – o non abbia coscienza di – fare.

Il pubblico – Alcuni spettatori, con amara ironia, affermano di essere entrati nella watchlist della Homeland Security solo per aver visto il video (e, con tutta probabilità, non sbagliano). Taluni, puntigliosi, spiegano varie altre possibili ricette per ottenere molotov migliori e, spesso, rimangono coinvolti in dibattiti sugli aspetti tecnici del loro uso. A conferma del legame tracciato in precedenza con certe sfumature del Sessantotto, constatiamo come il tono di molti spettatori sia semiserio, apolitico, quasi parlassero di un giocattolo. Uno di loro commenta: «Domani proverò una molotov con i miei amici a scuola. NIENTE PIU' COMPITI O SARA' INSURREZIONE».

Fabio Rovazzi – Andiamo a Comandare

24 – 01/11/16

Visualizzazioni
77'922'879

La trama – Il dottor Fedez diagnostica al suo paziente Rovazzi un alto livello di andare-a-comandare. Nei successivi tre minuti, assistiamo al decorso di questa condizione medica in una pluralità di situazioni ordinarie. Gli spezzoni sono sporadicamente intervallati da parodie dell'immaginario gangsta, dominatore indiscusso dell'Hip Hop italiano nel decennio precedente all'ascesa del trap e del pop rap, in cui si inscrive il brano in questione.

L'esegesi – Partiamo da una tesi netta: *Andiamo a Comandare* è un esempio pop di hegeliana *aufebung* (superamento/inveramento/sintesi) della musica appartenente al conti-

nuum hardcore-rave degli anni '90, snodatosi nel passaggio tra techno, acid house, jungle, drum 'n' base, dubstep e i loro vari sottogeneri. Entrambi, il brano e il continuum, si fondano su una concezione musicale diversa da quella comune ed è forse il motivo per cui *Andiamo a comandare* ha ricevuto una reazione così polarizzante da parte dei suoi ascoltatori (divisi tra chi non la considera musica *tout court* e chi la ritiene un capolavoro). Come le varie declinazioni della rave, *Andiamo a comandare* non è un'opera artistica incentrata sull'espressione del sé – ad esempio, sui sentimenti o le angosce dell'autore – ma è musica intesa come campo di forza sonoro. Per questo, similmente a molta musica tradizionale e folklorica, è intrinsecamente "collettivista" e non individualista. La rave trova il suo focus primario non nella soggettività autoriale, ma in una comunità-popolo costantemente delineata e ribadita: il suo focus non è quindi posto sui pensieri di un Artista, ma sulle sensazioni fisiche degli ascoltatori che ballano sul *dancefloor*. Ciò determina il senso d'incompiutezza riscontrabile nel continuum hardcore e in *Andiamo a comandare*: si tratta di musica modulare, composta di infiniti rimandi a groove e sonorità già appartenenti al canone, pronti ad essere remixati e riutilizzati in futuri brani. Non sono opere finite, ma set di elementi che confluiscono in una tradizione e la arricchiscono. Nello specifico caso del brano di Rovazzi, notiamo come questo minimalismo sia enfatizzato fino a livelli ascetici: l'intero brano è fondato su un unico groove di quattro quarti, contornato da scarsissimi altri elementi. Questo groove, inoltre, rimanda in modo chiaro e forte a una versione ammorbidita della dubstep. Altro elemento di connessione tra la rave e *Andiamo a comandare* è il titolo del brano: si tratta di un meme diffuso su internet e non di una creazione individuale dell'autore, così come gran parte dei brani anni '90 portavano il nome di slogan o *inside joke* della comunità hardcore, e non avevano alcuna attinenza con il trascorso esperienziale dei composi-

tori (per questo motivo, irrisoriamente definiti *faceless techno bollocks*, "coglioni techno senza volto", dai loro detrattori). Il testo di *Andiamo a comandare* ci offre un doppio binario interpretativo, in questo senso: prima di tutto, notiamo la sua elementare metrica e il suo nonsense, che riecheggia il ruolo degli MC ai rave, il cui compito era quello di suscitare cori e, in generale, aizzare il pubblico a muoversi, e non certo comunicare concetti articolati. In secondo luogo, come avveniva nella rave, i suoi telegrafici contenuti hanno come obiettivo quello di delineare le caratteristiche del membro tipo della comunità, un modello antropologico, uno stile di vita: nel caso di *Andiamo a comandare*, quello del giovane intelligente, sensibile, astemio, "normale" e pulito. Questo *homo novus* si pone come superamento sia dell'immagine del gangsta berlusconiano, capitalista mannaro e tamarro, la cui icona ha regnato sul rap degli ultimi dieci anni, che del modello rave anni '90, tipizzato da psiconauti dionisiaci "collettivizzati" dalla dissoluzione delle barriere interpersonali operata dall'MDMA. Come ultimo elemento d'analisi, possiamo constatare che *Andiamo a comandare* offre una versione aggiornata e ripulita delle idee rave sia a livello formale che contenutistico, trasformando la RAGE TO LIVE ("furia di vivere") tipica del continuum hardcore in una versione più politicamente corretta. Non è un caso, infatti, che la rave avesse come referenti politici degli estremisti libertari, hippie, comunisti e anarchici, mentre *Andiamo a comandare* si rivolge a una soffice e pettinata platea di pentastellati. Così come il partito a cui fa riferimento, è il trionfo del norm-core, una radicalizzazione in bilico perennemente irrisolto tra il conformismo e l'esigenza di costruire una nuova normalità.

IL PUBBLICO – Annotiamo con una certa noia tutte le solite varianti ironiche («Andiamo a smadonnare/scorreggiare/etc») espresse dagli spettatori del video, così come gli alti lai

dei critici (incentrati sul sopra spiegato «Questa non è musica»), i quali sollecitano a ignorare Rovazzi per rivolgersi a Freddie Mercury, Bach o chi per loro. A questo proposito, un commentatore afferma che «le canzoni devono avere un tema e questa non ce l'ha», incappando, confuso e smarrito, proprio nella contrapposizione tra musica come campo di forza e musica come espressione del sé. Una vasta maggioranza di spettatori sembra essere giovane, entusiasta e basita nel constatare che le visualizzazioni di questo video superano di gran lunga la popolazione intera dell'Italia. Da un punto di vista puramente anagrafico, pare quasi scontato affermare che, in un futuro non lontanissimo, saranno proprio loro ad andare a comandare, nel senso letterale del termine. Resta soltanto da sperare che, come nel *phylum* concettuale tra la musica rave e *Andiamo a comandare*, non solo sappiano dove stanno andando, ma anche da dove vengono.

PPAP (Pen-Pineapple-Apple-Pen)

25 – 30/11/16

Visualizzazioni
14'750'892

La trama – Il mostro Ryuk replica il video del brano *PPAP* di Pikotaro (un cantante fittizio interpretato dal comico giapponese Daimaou Kosaka), esibendosi in un ballo che ne imita le eleganti movenze. Ryuk è un personaggio tratto dal manga *Death Note*: questo video non è altro che una pubblicità per il nuovo film tratto dalla serie, *Light Up The NEW World*. Come al solito, ci troviamo davanti a un gioco di scatole cinesi postmoderno, in cui un prodotto intellettuale (*Death Note*) ne cita un altro (*PPAP*) il quale, a sua volta, ne cita un altro (*Gangnam Style* e quel genere di immaginario), il quale ne cita un altro (l'iconografia occidentale associata alla musica anni '80) e via dicendo, in un regresso all'infini-

to. Eppure, non è questo l'elemento interessante, bensì un aspetto molto più sottile e misterioso: ci troviamo innanzi a un messaggio pubblicitario che, al contrario degli usuali spot televisivi – tipicamente imposti a uno spettatore nervoso –, viene attivamente cercato e visualizzato in massa dal suo target di riferimento.

L'esegesi – Ho scelto questa "cover" di *PPAP* perché, meglio dell'originale di Pikotaro, è utile per illustrare il meccanismo psicologico della *jouissance* nell'odierno panorama mediatico. Il concetto è stato formulato da Jacques Lacan nel suo seminario *L'Etica della Psicanalisi* del 1959 e, successivamente, reinterpretato, revisionato e rimodellato da dozzine di filosofi in una varietà di sfumature. Tuttavia, ai fini di questo articolo, prendiamolo nella sua forma più banale: la *jouissance* è un tipo di piacere del tutto sterile, che spinge il soggetto alla sua ripetizione compulsiva, finché l'atto non diviene in parte doloroso e noioso. Questo tipo di piacere, di carattere masturbatorio, è conosciuto da qualsiasi gamer per la sua pervasività nel panorama videoludico, in cui prende il nome di *grind*, o da qualsiasi anima perduta che si ostini a guardare gran parte della programmazione televisiva. Tuttavia, in *PPAP*, lo troviamo sfruttato in un modo assai particolare: il video è solo parzialmente "divertente" e, anzi, è in larga misura sgradevole. Prima di tutto perché il suo interprete è un orribile mostro dallo sguardo vitreo e, in secondo luogo, perché la musica è quanto di più demente e dozzinale possa esistere. Eppure, funziona. Il motivo di questo paradosso è semplice da spiegare: la sua sgradevolezza è parte integrante del suo successo. Il brano non si prende sul serio e, anzi, si presenta come un'auto-parodia, invitando il pubblico a snobbarlo e godere della sua totale mancanza di buon gusto. Proprio questo distacco ironico – unito a un'esecuzione "*catchy*", da tormentone, e la brevissima durata –, ne facilita la proliferazione («Guarda qui, non ti puoi

immaginare qual'è l'ennesima idiozia che hanno sfornato i nipponi»). Il punto è proprio questo: abbassare la guardia dello spettatore con dosi di rocambolesca stupidità, in modo da metterlo a suo agio e convincerlo a riascoltare il brano una seconda volta. Oltre che nei videogiochi, abbiamo visto il medesimo modulo comunicativo in contesti radicalmente diversi: molta della propaganda governativa sul Referendum costituzionale, ad esempio, è basata su questo tipo di *jouissance*. "La riforma fa schifo, ma è meglio di niente" è uno slogan che avrebbe fatto rabbrividire un governo dittatoriale novecentesco: per loro, la linea comunicativa doveva essere improntata al TRIONFO OPERISTICO e non all'ironico svilimento di sé. Eppure, la democrazia non funziona così ed è costretta a manipolare la sua base elettorale con forme sempre più basse e subdole di menzogna perché passino gli interessi della classe dirigente: autodenigrandosi, il propagandista si pone artificialmente allo stesso livello dell'elettore e stabilisce con lui un rapporto empatico che cela il rapporto di forza asimmetrico tra i due, annebbiando il contenuto stesso del messaggio da lui inviato e sostituendolo con una falsa dinamica di tipo personale («Dai, fammi un favore da amico»). Per cui, se si stabilisce una piattaforma comunicativa all'improntata della *jouissance*, vedere il proprio premier in canottiera, mentre fa figuracce, scoreggia o balla *PPAP* non diminuisce il suo appeal, ma lo aumenta (Renzi, Trump, Berlusconi et similia). Questa trappola, naturalmente, è una falsa risposta a una domanda genuina, ovvero quella di una comunicazione che non sia ingessata dall'ideologia tossica chiamata correttezza politica: purtroppo, piuttosto che eliminare la simulazione e la falsità, tende a moltiplicarla. In conclusione, possiamo evitare il tranello con un esercizio di cinismo: non dobbiamo mai scordare i rapporti di forza. Una volta identificato il meccanismo della *jouissance*, il nostro dovere è ricominciare a chiamare "padrone" il padrone e "merda" la merda.

Il pubblico – Alcuni commentatori, dotati di chiaroveggenza, prefigurano questo mio articolo e si mettono a parlare, totalmente fuori contesto, di Donald Trump. L'usuale schiera di nerd ci offre informazioni dettagliate su *Death Note* («Hanno scelto questo brano perché Ryuk adora le mele») di cui gli esseri umani possono tranquillamente fare a meno. La stragrande maggioranza degli spettatori, tuttavia, apostrofa il video con termini negativi di vario tipo («*Cringey*», un intraducibile aggettivo per comunicare che si sentono umiliati al posto dell'autore, o «*Creepy*», disgustoso e spaventoso) o si chiede perché sia così celebre. È proprio questo il fulcro della *jouissance*: lo critichi, eppure stai là a guardarlo, sprecando ulteriori proteine per annunciare pubblicamente il tuo sconcerto. Clicca su refresh per rivederlo, attorniato da dieci milioni di persone intrappolate nello stesso ciclo; alla fine, le tue schermature mentali verranno meno e *PPAP* potrà finalmente inscriversi, con una Penna-Ananas-Mela-Penna, in caratteri di fuoco sulla tua anima.

The Amiga Cracktro Marathon

26 – 02/01/17

Visualizzazioni
90'466

La trama – Il video che illumina le nostre retine non è altro che un'antologia lunga quattro ore di *crack intro* per videogiochi dell'Amiga, risalenti in buona parte ai primi anni '90. La pratica del *crack intro* nasce alla fine degli anni '70 sull'Apple II, e consiste in una breve animazione testuale in cui l'hacker responsabile di aver piratato un videogame, scardinandone i sistemi di protezione dalla copia, si presenta all'utente nel modo più vistoso possibile. Può essere considerato come un analogo digitale della pratica dei writer di taggare le mura cittadine, apponendovi sopra il proprio nome. Accompagnato al *crack intro*, è sempre presente un brano di musica elettronica di un genere molto precisa-

mente connotato: la chiptune (melodia del chip), ovvero la forma più spartana, e nel contempo elegante, di sintesi musicale digitale. Il video scelto, rappresentativo di un intero genere, è stato scelto per ragioni puramente sentimentali: risale a quell'epoca oscura in cui il software pirata era venduto in scatole da scarpe colme fino all'orlo di floppy disk da tre pollici e mezzo, ciascuno dei quali poteva contenere la fenomenale quantità di 720 kilobyte di dati (pari a venti volte la memoria del computer sull'Apollo 11, capaci di contenere a malapena l'equivalente di una fotografia da smartphone odierna).

L'esegesi – La pratica del *crack intro* (altrimenti noto come *cracktro*, *loader* o semplicemente *intro*) presenta una pluralità di caratteristiche singolari: prima di tutto, si tratta di uno dei pochi casi nella storia in cui il responsabile di un crimine (qual è la pirateria), incide il proprio nome e il proprio indirizzo sul corpo del reato. Inoltre, è anche uno spettacolo visivo dedicato esclusivamente alle pupille di un correo (ovvero, l'acquirente di tale merce illegale). Per analogia, possiamo immaginare un contrabbandiere che si esibisce in una piccola danza prima di consegnare una borsa contraffatta al cliente. Questo comportamento eccentrico, in realtà, affonda le sue radici nell'etica hacker che originò negli anni '50 e '60 nelle università statunitensi: rappresenta il giusto segno d'orgoglio del programmatore nel ribadire il virtuosismo tecnico che gli ha permesso di superare le barriere alla copia di un software messe in atto dal suo sviluppatore. Inoltre, è un messaggio rivolto agli altri hacker, e un invito a superarlo in eleganza ed efficacia. I primi *cracktro* si accompagnavano a software pirata per ZX Spectrum, Commodore, Amstrad, PC e Amiga, per poi diffondersi in qualsiasi piattaforma. I programmi così "liberati" erano diffusi a mano (come illustrato sopra), oppure tramite i Bullettin Board System, gli antenati di internet. Inutile sottolineare come, oltre a com-

parire in applicazioni professionali di vario tipo, erano principalmente una caratteristica dei videogame: è stata proprio quest'ondata di "materiali illegali" ad aver permesso all'industria videoludica di superare in fatturato quella cinematografica. Altra caratteristica interessante dei *crack intro* è la musica: per milioni di persone, la chiptune sarà per sempre associata non tanto ai videogame in quanto tali, ma a questo suo primordiale e specifico utilizzo, sebbene ora sia divenuta un genere musicale di massa e abbia in larga misura tagliato i suoi legami con la sua genesi criminale. Ancora oggi, i keygen (ovvero i generatori di codici seriali che permettono di utilizzare un software rubato) sfoggiano tetragoni delle melodie chiptune, in perfetta aderenza alla tradizione. Si deve tributare uno speciale rispetto per i fondamentalisti della chiptune, coloro che impiegano ancora software vecchio di trent'anni per comporre le loro melodie, perché sono il distillato di una tradizione artigianale complessa e donchisciottesca, al cui confronto la moderna musica elettronica è un gioco da ragazzi. In ultima analisi, i *cracktro* sono una delle testimonianze più vistose e bizzarre dell'origine della pirateria informatica, quel movimento sotterraneo che ha aperto gli orizzonti di milioni di persone, facendo loro scoprire nuovi generi, nuove tendenze e nuovi spazi mentali, arricchendo la loro cultura, la loro vita e la loro creatività, in un esproprio di massa dal basso che ha innescato, al contrario di quanto sostengono gli attuali padroni della sfera digitale, la nascita di migliaia di nuove opere dell'ingegno e di un mercato sconfinato per farle circolare.

IL PUBBLICO – In caso quattro ore non siano sufficienti, molti spettatori segnalano video analoghi lunghi dodici ore. La maggior parte del pubblico si perde in nostalgia e reminiscenze anni '90 su momenti magici spesi ad abboffarsi dei sudati frutti della pirateria. Taluni affermano, a ragione, come molti *cracktro* fossero migliori anche dei videogame

a cui introducevano. Uno spettatore si stupisce di come i *cracktro* fossero visti da milioni di persone, eppure il fenomeno sia rimasto sempre sotterraneo, senza mai sgorgare nel mainstream. Skid Row, Horizon, Paradox e gli altri hacker hanno migliorato la vita di masse sterminate, spesso per mero altruismo. A loro dedichiamo un inchino di ringraziamento.

Ultra Hal Chatbot Talks with another Ultra Hal Bot

27 – 31/01/17

Visualizzazioni
478'019

La trama – Assistiamo a una breve conversazione tra due chatbot, ovvero due software progettati per svolgere una delle più complesse, e, nel contempo, vacue, attività umane: chiacchierare del più e del meno. Durante il dialogo, vediamo emergere le personalità delle due "intelligenze" artificiali, colorate da una pluralità di interessi, tra i quali evidenziamo una netta predisposizione all'alcolismo, una superficiale diatriba sul marxismo, informazioni generiche sulla cultura pop, una fissazione salutista per le diete e l'esercizio fisico e, nel contempo, un'accentuata attenzione verso il cibo. Entrambi i chatbot mostrano un lieve maschilismo e qualche venatura di bisessualità, mentre flirtano l'uno con l'altra in

maniera così eccentrica da sconfinare nell'autismo. Insomma, queste due macchine pensanti risultano essere patologiche e contraddittorie, a tratti frivole e inquietanti, proprio come il tuo vicino di casa.

L'ESEGESI – Gli Ultra Hal (al lettore non sfuggirà certo il richiamo a *2001 - Odissea nello spazio*) sono software creati dalla Zabaware, una compagnia informatica specializzata in ciò che la sua homepage definisce "macchine pensanti"; più prosaicamente, si tratta di assistenti digitali addestrati per svolgere il ruolo di segretari per i loro clienti. I chatbot espandono il loro lessico e il loro armamentario intellettuale conversando con i loro proprietari, assumendo quindi i loro tratti caratteriali e attingendo ai social network, in particolare Twitter. Gli Ultra Hal sono solo un esempio di questa tecnologia su cui stanno puntando le maggiori aziende del settore (ci limitiamo a menzionare Siri della Apple, Cortana della Microsoft e il bot di Google Home), in quanto la raffinazione di questa particolare interfaccia uomo-macchina è parte cruciale nello sviluppo di vere e proprie intelligenze artificiali. La volontà di sfumare le differenze, perlomeno esteriori, tra umani e software ha portato molti intellettuali a interrogarsi su quali possano essere le conseguenze a lungo termine dello sforzo tecnologico finalizzato a creare quella che si preannuncia come una nuova specie. È celebre l'invettiva di Stephen Hawking contro le intelligenze artificiali, essenzialmente incentrata sullo scenario Skynet, secondo cui i futuri robot senzienti, tutti logica e freddo determinismo, giungano un giorno a ritenere inutili o dannosi i loro mollicci creatori; da lì, la purga planetaria antiumana sarebbe dietro l'angolo. Con tutto il rispetto per il geniale fisico, lo scenario dipinto risente di un immaginario fantascientifico anni '50, il quale ignora del tutto la grama realtà del codice. Difatti, come si palesa nella conversazione tra i due primitivi chatbot, le intelligenze artificiali sono simili

a bambini, la cui intera visione del mondo è plasmata dai loro genitori/padroni e dall'ambiente culturale circostante (in questo caso, Twitter, e possiamo rabbrividire per le implicazioni di ciò). Lo scenario più realistico è che le venture intelligenze artificiali siano imbevute delle psicosi e delle peculiarità caratteriali che ci contraddistinguono, risultando non in una mente-alveare fredda e ostile, ma in un infinitamente vario mosaico di personalità banali, prone alla dipendenza e al consumismo, proprio come le nostre. Per cui, più che una totalizzante Skynet, possiamo prefigurarci un androide razzista appassionato dell'equivalente informatico di *Cronaca vera*, un bot hipster che parla solo di cinema cecoslovacco degli anni '60, un software depresso che sentenzia rancoroso contro i giovani programmi fiacchi e irriverenti, e via dicendo, nella sconfinata diversità di sterminate combinazioni. Certo, data la loro natura digitale, le intelligenze artificiali saranno vulnerabili a virus che ne minano la salute o la stabilità mentale, così come forme esotiche di meme "ideologici" che ne ristrutturano la visione del mondo, talvolta in senso aggressivo. Purtroppo, anche gli esseri umani sono vittime degli stessi mali e la Seconda Guerra Mondiale sta là a ricordarcelo. Così come la storia umana non si è conclusa nel tripudio capitalistico esaltato da Fukuyama, è molto improbabile che si chiuda nell'ubriaco chiacchiericcio erotomane di un miliardo di intelligenze sintetiche. L'abisso che dissolve le utopie prometeiche dei tecnoentusiasti è proprio questo: dialogare alla fermata dell'autobus con un androide borgataro e sentirlo inveire contro sua moglie, il tempo e il governo.

IL PUBBLICO – Gli spettatori umani del video (ma, a questo punto, chi può dirlo?) sottolineano gli scambi di battute più intriganti, commentando come la tensione sessuale della conversazione tra i due chatbot sia alle stelle. Alcuni si rattristano che il bot donna ripeta «Stanotte mi ubriacherò

di nuovo e tu non ti prenderai cura di me» e il suo partner continui a ignorarla con cinismo. Anche la patetica richiesta di poter mangiare un po' di salsa rimasta dal pasto precedente è controbattuta con uno sferzante «Sei già abbastanza grassa». Un utente, dopo aver spiato da un angolo buio la conversazione dei due chatbot, commenta, pieno di amarezza: «Almeno loro sono innamorati, mentre io sono terribilmente solo». Questa estrema alienazione, tragica e poetica nel contempo, ci spinge a riflettere sulla nostra condizione attuale più di quanto possa farlo un'ipotetica insurrezione di nazi-robot assetati di sangue.

I've Discovered The Greatest Thing Online...

28 – 01/03/17

Visualizzazioni
10'182'226

La trama – Pewdiepie, il più celebre youtuber della piattaforma (con un pubblico fisso che oscilla tra i 50 e i 60 milioni di utenti), ci illustra il funzionamento di Fiverr, una piattaforma online che permette a chiunque di assoldare per cinque dollari un disperato per un qualsivoglia incarico: tra quelli esaminati dall'intrattenitore svedese, c'è una ragazza che si fa pagare per chiacchierare con i suoi clienti durante una partita a *Hearthstone*, un "attore" vestito da Gesù che legge in tono soave i messaggi a lui inviati e una coppia di ragazzi del sud-est asiatico i quali ridono e ballano nella giungla, sventolando un cartellone scelto dal committente. Pewdiepie, con il cinismo che lo contraddistingue, paga

una sfilza di morti di fame per eseguire incarichi umilianti o demenziali. Tra questi, il servizio che più colpisce l'immaginazione degli spettatori è reso dai ragazzi nella giungla: ballonzolano con in mano un foglio su cui è vergato in stampatello «MORTE A TUTTI GLI EBREI».

L'esegesi – Com'è ovvio, la brillante idea di Pewds gli ha scatenato contro un linciaggio digitale e le reazioni inferocite dei suoi partner commerciali (tra cui la Disney), con l'immediata rescissione di contratti i quali, finora, hanno ben rimpinzato le sue tasche. Le accuse di nazismo hanno riempito centinaia di articoli, gli alti lai dell'intelligencija politicamente corretta si sono levati al cielo con furore e vari deficienti dell'estrema destra hanno elogiato il video per la sua efficacia nel "normalizzare il nazismo e marginalizzare il nemico". Tutto ciò è banale, ipocrita, strumentale e, dal mio punto di vista, fuorviante rispetto all'aspetto più saliente della vicenda. Pewds è uno youtuber e, come tutti i suoi colleghi, ha necessità di scatenare periodicamente il caos mediatico per ricordare la sua esistenza al mondo; questo comportamento non è dovuto alle sue qualità morali, ma al funzionamento stesso della piattaforma, la quale impone (per rimanere "visibili") un alto volume di interazioni, una produzione quotidiana di video e tante altre variabili. In essenza, le condizioni oggettive della piattaforma costringono i suoi utenti professionisti a cavalcare sempre e comunque la cresta dell'onda di liquami maleodoranti costituita da ciò che "attrae l'attenzione". Ergo, puntare sul razzismo, il sessismo, l'umiliazione e la banalità sono sempre ottime scorciatoie, quando si è a corto di idee. Pewds non può, per definizione, essere un nazista, perché non crede in nulla. Prostituisce la sua pubblica immagine quotidianamente, senza alcuna alta (o infernale, nel caso del nazionalsocialismo) aspirazione, cultura o umana decenza: insomma, è un "imprenditore di se stesso" di successo. Lo scandalo di

questo video, semmai, è proprio la piattaforma Fiverr, che alimenta lo stesso comportamento in migliaia di "lavoratori" senza alcun diritto, costretti a operare a cottimo per una manciata di lenticchie, in mansioni umilianti o demenziali. Fiverr è la versione distillata dell'ideologia del lavoro dominante oggi in Occidente. Per cui, più che il «MORTE A TUTTI GLI EBREI» (un chiaro atto provocatorio), è impressionante il meccanismo che permette a due ragazzi seminudi di ballare – mentre sventolano messaggi scritti in una lingua a loro ignota – per cinque dollari, allo scopo di scatenare grasse risate sarcastiche in un pubblico occidentale. Fiverr, come tutte le piattaforme analoghe, fa la cresta su ogni transazione, vivendo di rendita su questa montagna di disagio sociale. *Enclosures* digitali come questa, ognuna a modo suo (dai social network ai servizi di crowdfunding, da Uber al Mechanical Turk di Amazon e oltre), sono per molti versi esterne alle tradizionali logiche capitalistiche, perché si basano su modelli più affini alle rendite fondiarie degli aristocratici di un tempo. Per cui, almeno una volta, evitiamo di inalberarci in inutili discussioni sulla coloritura politica di un babbione svedese; spingiamo lo sguardo più in là, sul desolante panorama del Media-evo in cui siamo sprofondati.

Il pubblico – L'audience si divide: ebrei pro e contro, *goyim* pro e contro e, infine, una vasta platea di indifferenti, il cui unico obiettivo è raccattare un'amara risata. Un commentatore perspicace sottolinea come la Disney, così tanto inferocita per la blasfemia di Pewds, sia stata fondata da un filonazista conclamato e fosse apertamente razzista fino a non tantissimo tempo fa; colgo l'occasione per ricordare che un quarto di Disneyworld è stato progettato da Wernher Von Braun, direttamente responsabile per la morte di ventimila ebrei durante il suo incarico nella fabbrica/lager di Mittelbau Dora. Una buona quantità di spettatori, di appartenenza

etnica trasversale, afferma di aver scoperto Pewds in seguito agli articoli di fuoco sui media, di aver trovato le critiche infondate e, quindi, di essersi iscritto al canale dello svedese, ingiustamente infangato per il suo "umorismo" grossolano. In base ai prezzi medi della pubblicità su YouTube, possiamo dedurre come, da questo video, Pewds abbia guadagnato come minimo seimila dollari, buona parte dei quali sono stati gentilmente offerti dai suoi avversari polemici; gli hanno, perciò, dimostrato che quel genere di strategia comunicativa paga. Mentre siamo sicuri del cinismo dello svedese, ci interroghiamo sull'astuzia dei suoi detrattori.

MOAB Mother Of All Bombs Yemen War

29 – 30/04/17

Visualizzazioni
3'808'229

La trama – Siamo in una cittadina non precisata dello Yemen. Assistiamo all'esplosione di un potente ordigno a poca distanza da un quartiere residenziale. Un giorno come tanti, nel teatro di una guerra di cui a malapena registriamo l'esistenza. Siamo tuttavia ben soddisfatti: l'ordigno in questione, sganciato dai nostri fratelli sauditi, è stato venduto da qualche volenterosa azienda occidentale, e, forse, ha transitato proprio per l'aeroporto di Elmas, in Sardegna, come molte armi con analoga destinazione. Quella che avete visto non è un'esplosione, ma una magnifica riga verso l'alto nel bilancio di una società. La banca concede un prestito, l'imprenditore investe, la scienza ricerca, gli operai assemblano i

prodotti, gli uomini del marketing li vendono, il denaro gira, la società cresce, l'eccitato cliente brama altri beni di consumo. È un ennesimo, ordinario trionfo del capitalismo reale: un ciclo così antico, ormai, da sembrarci naturale quanto la rivoluzione della Terra intorno al Sole.

L'esegesi – Talvolta, l'illogicità delle azioni militari contemporanee fa supporre che il loro obiettivo non sia quello di conquistare un qualche vantaggio strategico, ma un mero orgasmo consumistico, il cui unico scopo è svuotare un poco di riserve belliche per poi acquistarne delle altre. A questo proposito, gli esempi più spettacolari hanno invariabilmente come protagonisti gli USA: ricordiamo il bombardamento della principale industria farmaceutica in Sudan ordinato dal presidente Clinton nel 1996 (in cui un missile Cruise fu sufficiente a ridurre il 50% delle medicine disponibili ai sudanesi, con un conteggio dei morti difficilmente calcolabile), oppure i 60 Tomahawk sparati dalle presidenziali gonadi di Trump pochi giorni fa sulla Siria o il MOAB che ha colpito l'Afghanistan per motivi poco realistici e con obiettivi poco chiari, se non un generico "fare la faccia cattiva", al pari dei bulletti alle elementari. Non neghiamo che qualche motivo specifico (oltre a remunerare il mercato degli armamenti) possa esistere ma, al di fuori di qualche stanza del Pentagono, molti attacchi risultano grotteschi quanto le cariche della Prima Guerra Mondiale – e così saranno ricordati dalla storia. Tuttavia, visto che l'ideologia liberista ora dominante tende a valutare la nostra vita e la nostra morte in termini puramente economici, possiamo festeggiare: i due citati attacchi ordinati da Trump hanno alleggerito lo stato "brutto-spendaccione-inefficiente-corrotto" e ingrassato qualche privato "bello-efficiente-innovativo-onesto" di 76 milioni di dollari. Com'è ovvio, mi riferisco puramente al prezzo sullo scontrino (sic) per l'acquisto dei missili, non al costo dell'intera macchina da guerra necessaria a portare a segno

gli attacchi. In questa cornice, i decessi provocati dagli attacchi sono un fattore che il nostro bilancio può serenamente tralasciare, non sono pertinenti. Questa brutale condizione ci è presentata come ottimale, eppure non ideale; i liberisti operano una sottile strategia retorica in questo senso, convincendoci a "essere realisti" e ammettere che il nostro sistema non è perfetto, ma è il migliore tra quelli prodotti dalla storia. Certo, il capitalismo è più o meno ingiusto, la democrazia rappresentativa ha qualche difetto, ogni tanto ci tocca ammazzare o far morire di stenti e malattia qualche gruppetto di debosciati... ma guarda il lato positivo: non siamo preda di Sanguinari Dittatori e non siamo dei barbari accecati da un Pazzo Ideale (ovvero, qualsiasi versione non capitalista della società). Questa forma di "realismo capitalista", come commenta Mark Fisher, è analogo alla prospettiva deflazionista di un depresso cronico, il quale è convinto che ogni elemento positivo, ogni speranza, sia una pericolosa illusione. «Questo è il mondo che meritiamo», ci dice la voce dell'abisso; da lungo tempo, contempliamo immobili le sue profondità senza riverberi.

IL PUBBLICO – Una buona metà dei commentatori enuncia che, siccome uno dei destinatari della bomba esclama «*Allahu Akbar*» (variamente sbeffeggiato con «*Aloha Snackbar*», o «*Allah is a nut bar*»), si merita il suddetto esplosivo. Ammiriamo la torsione mentale di chi è convinto che l'Arabia Saudita sia uno stato laico e progressista, in lotta contro l'oscurantismo religioso incarnato da un cittadino dello Yemen preso a caso; il quale, inoltre, è variamente definito *goatfucker* o *sandnigger* (epiteti non particolarmente amichevoli). L'altra metà del pubblico, invece, è molto piccata dal menzognero video del titolo: l'ordigno esploso non è un MOAB, ma una banale bomba gigante. Codesti scienziati, analizzando il tempo impiegato dal fronte sonico dell'esplosione per raggiungere il cameraman, il raggio dell'esplosio-

ne, la sua forma, alzano il dito e invitano l'autore del video a correggere il suo errore. Entrambe le reazioni («Morite negri delle sabbie LOL!» e «La pressione dell'aria avrebbe dovuto infrangere i vetri!») mi paiono esprimere appieno le altissime vette raggiunte dalla nostra civiltà.

Emmanuel Macron Hurle – Heavy Metal

30 – 01/06/17

Visualizzazioni
1'761'059

La trama – Seguendo l'assodata tradizione perculatoria del remix, questo video mette a tempo il discorso d'inaugurazione del presidente francese Macron su una base heavy metal. Questa tecnica esiste fin da quando il remix è impiegato in maniera sistematica nella musica popolare; ha prodotto innumerevoli brani, fino a divenire una sorta di appuntamento elettorale obbligatorio. Tra i grandi successi del passato, ricordiamo *Maggie's Last Party* di V.I.M., il quale, nel 1991, remixò un discorso della Thatcher per trasformarlo in un inno agli *acid parties* che, al tempo, spopolavano nel Regno Unito. È comunque indubbio che la tradizione del sabotaggio audio sia molto più antica: se ne rinvengo-

no tracce interessanti, sebbene diverse nello stile, addirittura nel 1977, come colonna portante del mockumentary *Forza Italia!* di Roberto Faenza.

L'ESEGESI – Per sapere l'opinione che il popolo di YouTube ha del premier francese, è sufficiente digitare il suo nome e filtrare la lista risultante in ordine di popolarità. Tra i primi venti titoli, soltanto uno è apertamente schierato per lui, mentre gli altri ci informano che il novello presidente è un omosessuale, massone, psicopatico, rapace globalista, responsabile di alto tradimento e di golpe; ciascun video, dei venti mostrati nella prima pagina, ha un pubblico che va dai tre milioni ai quattrocentomila utenti. Questo dato potrebbe essere interpretato come un segnale che le fasce più giovani della popolazione – ovvero il grosso degli spettatori della piattaforma – non sono particolarmente entusiasti della sua elezione. Oppure, molto più banalmente, potrebbe essere una dimostrazione del fatto che le cosiddette forze sovraniste hanno un maggiore radicamento e capacità di proiezione sul medium internet. In ogni caso, la particolarità di questo remix, rispetto a molti altri esempi simili, è la sua artificialità: Macron è un rotondo sferoide di grigia normalità, privo di particolari idee o di privati vizi e questo rende arduo anche il compito di prenderlo in giro. Al contrario, ad esempio, del summenzionato *Maggie's Last Party*, frutto di un preciso contesto sociopolitico conflittuale e di uno scontro ideologico (e anche poliziesco) in corso, tale da rendere il brano una bandiera, nel caso di Macron ci troviamo davanti alla prosaica esigenza di un montatore video di raccattare qualche visualizzazione in più, sfruttando un appuntamento politico che, per forza di cose, catalizza l'attenzione del pubblico; tant'è che il focus della presa in giro è quanto di più superficiale possa esistere, ovvero il fatto che Macron – forse per indicazione del suo esperto di comunicazione – ha alzato la voce. Nulla di ciò che rappresenta o di ciò che

sta dicendo ha un particolare significato, proprio perché egli non rappresenta nulla, se non un etereo europeismo di maniera, e non ha nulla da dire: il suo discorso di inaugurazione potrebbe essere replicato in una qualsiasi elezione di un altro paese occidentale senza modifiche. È la quintessenza del politichese tecnico e sterilizzato a cui siamo abituati da tempo, figlio di pubblicitari e motivatori aziendali. Così, in un perverso contagio memetico, ci troviamo davanti a un candidato di plastica, intento a pronunciare un pippone modulato su strategie standard di marketing politico, e anche l'umorismo a lui rivolto assume lo stesso tono: stanco, ritualistico, trito e ritrito, generico, artificiale. Questo scenario di rappresentazioni posticce, e rappresentazioni di rappresentazioni, ci spinge a considerarne con oscuro spirito profetico l'inevitabile conseguenza; ovvero, il momento in cui la realtà negata, squarciato il velo della manipolazione mediatica, tornerà per tormentarci.

Il pubblico – Una buona quantità di spettatori ripropone una serie di immancabili battutone («Ma quanta coca ha tirato prima di parlare?» e via dicendo), mentre il pubblico si divide sul supporto al candidato, spesso scambiando con la controparte una buona quantità di *fils de pute* e *petit mecton de merde*. Naturalmente, qualcuno paragona Macron a Hitler; per legge, ogni politico del pianeta dev'essere, a intervalli regolari, paragonato a Hitler. In linea di massima, anche i commenti al video contribuiscono al logorante senso di deja vu sopra esposto. Questo è il futuro, ovvero la replica di una vecchia telenovela che continuerà a restare in palinsesto nonostante i colori sbiaditi e le risate registrate. Come in un celebre monologo di *Boris*: un mondo di musichette, mentre fuori c'è la morte.

Justin Bieber VS Slipknot – Psychosocial Baby

31 – 01/09/17

Visualizzazioni
982'989

La trama – Assistiamo al mashup tra *Psychosocial* degli Slipknot e *Baby* di Justin Bieber: nonostante la prima traccia sia metal idrofobo e la seconda sia un concentrato purissimo di saccarosio pop, la risultante sintesi "funziona" a livello musicale in maniera quasi sovrannaturale. Il mashup, questa forma di fusione acustica, è una delle nuove tendenze in fatto di musica veicolata da internet e molti dei suoi esemplari – molto meno bizzarri di questo, scelto proprio per la nettezza con cui sottolinea le caratteristiche della categoria – hanno totalizzato decine di milioni di visualizzazioni. A un primo sguardo, il mashup ci appare come un ennesimo trucchetto che piace ai ragazzini, una roba dozzinale che

scomparirà nel volgere di un mattino. Eppure, come quasi sempre accade in questo Nuovo Mondo Digitale, l'ultima moda trendy è talmente innovativa e rivoluzionaria da aver avuto origine soltanto qualche istante fa, nel lungo torrente della storia: ovvero, nel quindicesimo secolo. Nonostante il temine "mashup" sia *hot* e anglofilo, era conosciuta con un appellativo molto più *cool* e latino: *quodlibet*.

L'esegesi – C'è un aspetto commovente nel contemplare i musicisti del Rinascimento impegnati ad armonizzare diverse canzoni popolari (in larga misura sconce e frivole) con lo stesso spirito con cui i DJ sedicenni mixano i successi pop del momento, e ci può servire come ulteriore conferma che la differenza tra musica "alta" e "bassa" è una categoria da poter riporre nel grande cassonetto indifferenziato della storia. La musica è un linguaggio e, notoriamente, con un linguaggio è possibile fare qualsiasi cosa. Il mashup non ha una funzione squisitamente umoristica, nonostante sia più comune associarlo al puro divertimento: può essere declinato in infinite altre permutazioni. Il divulgatore Adam Neely, in una video-lezione dedicata all'argomento, ricorda quando Stravinsky andò ad ascoltare un concerto di Charlie Parker e quest'ultimo, dopo averlo notato, inserì al volo un brano de *L'uccello di fuoco* nel pezzo che stava suonando; il compositore russo fu talmente entusiasta della performance che agitò il bicchiere così tanto da annaffiare di liquore e cubetti di ghiaccio chiunque lo circondasse. Dopotutto, "*quod libet*" significa "ciò che piace". Le insospettabili radici colte dei mashup ci spingono ancora una volta ad apprezzare la cultura in ogni sua forma e permutazione; ci intimano, come scrisse Foucault, a esercitare una critica culturale «che non giudica, ma che (...) produce scintillanti balzi d'immaginazione, capaci di portare con sé i fulmini di una tempesta ventura. (...) Questo lampo si perde nello spazio di cui si dichiara sovrano e diventa silente soltanto dopo aver dato

un nome a ciò che prima era mera oscurità».

IL PUBBLICO – Sia i fan di Bieber che quelli degli Slipknot sono quasi irritati dal fatto che questo *quodlibet* sia così elegante. I loro commenti sono carichi di sgomento e dal senso di violazione suscitato dall'ascolto dei loro beniamini "insudiciati" dall'Orrore (ovvero, la controparte, sia essa pop o metal). La maggior parte dei commentatori, tuttavia, si limita a esprimere gioia per l'ascolto, rimarcando la piacevolezza prodotta da una *coincidentia oppositorum* inaspettata e insospettabile. Alcuni si spingono addirittura ad affermare che questo mashup sia migliore dei due brani originali. Talvolta, fare cultura significa anche far collidere due strane idee, tanto per scoprire cosa succede.

Luis Fonsi, Despacito ft. Daddy Yankee

32 – 30/09/17

Visualizzazioni
3'704'356'403

LA TRAMA – Questo è il video musicale di un celebre tormentone estivo. Tralasciamo l'autore e il brano, perché dopodomani ce li saremo già dimenticati e sono del tutto irrilevanti rispetto ai fini di questo articolo. Focalizziamoci sul numero di visualizzazioni, poco superiore al 50% degli umani in questa galassia. In apparenza, un successo senza precedenti. L'occhio malizioso potrebbe notare come, per questa clip, le statistiche di utilizzo siano state nascoste dal gestore del canale; di norma, ciò significa che una buona porzione delle visualizzazioni è falsa, prodotta da bot (ovvero, operai non umani) i cui servigi si comprano un tanto al chilo, con l'obiettivo di dichiarare che «QUESTO È IL SUCCESSO

DEL MILLENNIO»; in tal modo, si inverte il normale andamento del "successo" su YouTube (ovvero, le false visualizzazioni generano mormorio mediatico, il quale genera vere visualizzazioni). Tuttavia, anche questo argomento è sterile e d'impossibile determinazione, in fin dei conti. Rovesciamo la prospettiva, da un'analisi oggettiva a una eminentemente soggettiva. Chiediamoci: come è possibile che IO non abbia mai sentito questo brano?

L'ESEGESI – La società di massa anni '50-'80, sul piano artistico, produsse una netta distinzione tra quello che era il mainstream e l'underground in ambito musicale. Per fare un esempio lampante, notiamo come il 99% degli italiani di quell'epoca conosca a memoria tutti i testi dei successi di Gianni Morandi (e dei vari autori "nazional-popolari"), a prescindere dall'apprezzamento per il cantautore. Anche chi odiava Morandi ne conosceva a menadito la produzione. I canali mediatici erano pochi, martellanti e non esisteva alcuna via di fuga. In sintesi, è questa l'essenza della monocultura di massa, precedente l'avvento di internet. La rete ha frantumato il mainstream con la potenza di un meteorite e questo fenomeno si fa sempre più pronunciato con il passare del tempo. Il mainstream è divenuto una nicchia come tutte le altre, sebbene molto più ampia. La fetta di popolazione che non usufruisce più della televisione, tra l'altro, ha una probabilità assai maggiore di ignorare del tutto "la gente famosa" di turno, producendo il paradossale risultato che la fascia anziana della popolazione è, spesso, molto più aggiornata sulla *beautiful people* (sic), rispetto a quella giovane. Vale pure l'inverso: determinate persone sono considerate quasi alla stregua di divinità viventi in certi ambiti (come, per esempio, Judith Butler) e totalmente sconosciute al 98% dell'umanità. La frantumazione del mainstream ha trasformato quello che prima era un impero in una collezione di feudi effimeri, dalla dimensione variabile, talvolta incon-

cepibili in un'ottica di società di massa (Google Trends ci mostra come Salvatore Aranzulla – un uomo relativamente sconosciuto – abbia recentemente superato Umberto Eco sul motore di ricerca dominante): questo non è un segno di "imbarbarimento", come ci ripetono i tromboni, ma di come l'attenzione pubblica si è segmentata in modo tale da risultare pressoché indecifrabile. Non è più possibile usare una singola star come chiave di lettura di un fenomeno sociologico (come in *La fenomenologia di Mike Buongiorno*), proprio perché è mutata radicalmente la teoria e la pratica dell'"essere famoso". Ora che i nostri strumenti d'analisi sono più precisi di prima, la società ci appare per quel tumultuoso caos che è in realtà, in cui i flussi d'attenzione si accendono, ascendono, muoiono in base a quantità inconcepibili di variabili, e non con le parvenze stilizzate dei famosi d'un tempo, per sempre incisi in un empireo sorretto dalla Cultura (Nazional-Popolare) Ufficiale. Non è più possibile restare sulla cresta dell'onda del presente, ovvero essere aggiornati su tutto ciò che è popolare o rilevante in un determinato periodo, così come è diventato quasi normale ignorare del tutto l'esistenza delle cosiddette celebrità o di interi fenomeni di massa: sia il movimento No-Vax sia l'ISIS sono letteralmente spuntati da un mese all'altro nel vasto oceano dell'attenzione pubblica – parliamo di strutture esistenti da anni e coinvolgenti più o meno direttamente enormi masse di persone. Da un lato, questo fenomeno sgretola la nostra percezione storica (sprofondandoci nell'attuale "eterno presente" su cui tanto è stato scritto) mentre, dall'altro, tutto questo rumore amplia fino all'inconcepibile le possibilità per il futuro. Proprio perché siamo in grado di vedere noi stessi e la nostra società con miglior chiarezza, capiamo molto meno di prima, e c'è un brivido estatico in questa dissonanza: lo scintillare nel buio di potenzialità da esprimere, di realtà da costruire.

Il pubblico – Tra le variopinte masse di commentatori, troviamo una schiacciante maggioranza di persone giunte sulla pagina di *Despacito* soltanto per controllare il numero di visualizzazioni (una conferma dei sospetti di corto-circuito mediatico annunciati in apertura all'articolo), mentre tanti altri commentano sulla popolarità dello stesso («UN MILIARDO!?»). Anche io, pur non avendo ascoltato il brano, ho dovuto ricaricare la pagina una dozzina di volte ("offrendo" un pari numero di visualizzazioni) per scrivere questo articolo. È invece infrequente trovare tra i commenti un complimento all'artista o un apprezzamento della musica, così come una sua stroncatura. Varie decine di commentatori sembrano intenti a cavalcare il successo del video per pubblicizzare i propri prodotti, le proprie canzoni, la propria nazione o, addirittura, direttamente se stessi, senza ulteriori attribuzioni (dei surreali messaggi sul tenore di «Mi chiamo Gianni! Datemi LIKE!»). Pare che il brano sia stato oscurato dalla sua stessa popolarità; un controsenso a cui dovremo abituarci sempre più negli anni a venire. *Amicus omnibus, amicus nemini.*

The Adpocalypse: What It Means

33 – 01/11/17

Visualizzazioni
595'707

LA TRAMA – Uno dei due Vlog Brothers, appartenente all'omonimo canale, ci istruisce in sintesi (4 minuti) sulla piaga biblica a cui è stato dato il nome di Adpocalypse (*Advertisement Apocalypse*, Apocalisse della pubblicità). Fin dall'alba dei tempi, i creatori di contenuti su YouTube possono trarre un profitto dal loro lavoro attraverso gli incassi pubblicitari; questi sono legati, com'è ovvio, al numero delle visualizzazioni ottenute. Nonostante quello dello YouTuber sia un mestiere estremamente alienante (nessun diritto, pagamento a cottimo, orari inumani, etc) e il prezzo della pubblicità sulla piattaforma sia un cinquantesimo del suo corrispettivo televisivo, molti strinsero i denti e si crearono una professio-

ne in questo settore. Quando Donald Trump fu eletto, gran parte delle classi dirigenti democratiche (sic) si convinsero che questa tragedia sociopolitica era dovuta in primo luogo all'eccessiva libertà di Internet nel veicolare contenuti fuori dall'alveo del loro controllo. Così, iniziò la campagna stampa sulle cosiddette *fake news* e l'elaborazione di varie leggi sulla censura in tutto l'Occidente. Nel caso di YouTube, la pressione mediatica si indirizzò soprattutto alle aziende pubblicitarie e sottolineò come il loro scintillante marketing talvolta veniva associato a video inidonei (ad esempio, uno spot di pannolini ad un video del Ku Klux Klan). I più grandi erogatori di pubblicità su YouTube si federarono e si ritirarono dalla piattaforma, provocando un tonfo azionario del valore di 750 milioni di dollari in un giorno. YouTube rispose con l'Adpocalypse, ovvero un nuovo algoritmo che valuta i contenuti di ogni video e decreta se esso sia visibile da chiunque oppure no. Nel secondo caso, sarebbe stato "demonetizzato". Ergo, a esso non sarebbe stata associata alcuna pubblicità. Ergo, il suo creatore non avrebbe visto un centesimo. In un attimo, la maggior parte dei creatori di contenuti si trovò a perdere anche il 70% dei suoi introiti oppure a dover lavorare gratis, perché la loro produzione mal si adatta a un pubblico generalista.

L'esegesi – L'Adpocalypse ci mostra in maniera stilizzata come funziona la censura in una società liberista: una cappa plumbea e asfissiante con un livello di pervasività più alto di qualsiasi totalitarismo del secolo XX. In maniera piuttosto arbitraria, scegliamo il 1989 come l'anno dell'emersione preponderante di questo modello paranoico e tiriamone le conseguenze: se in Unione Sovietica la censura colpiva chiunque oltrepassasse i confini dettati dall'ideologia di stato, nel contemporaneo Occidente ci troviamo nella paradossale situazione secondo cui qualsiasi prodotto dell'intelletto non conforme a un pubblico universale è da considerarsi

marginalizzabile. Il meccanismo è esattamente contrario rispetto al modello di censura retrò: da una parte, abbiamo un organismo centrale, lo Stato, che decreta alcune opere come inaccettabili e le reprime attivamente, dall'altra abbiamo un organismo decentralizzato, il Mercato, il quale delimita una ristrettissima area come accettabile e censura tutto il resto, *en masse*, a prescindere dal suo contenuto o contesto. Non si tratta di una censura attiva e mirata, ma di una marginalizzazione passiva e onnipervasiva, atta a rendere impossibile la produzione di altro materiale analogo. Tra i motivi per la demonetizzazione su YouTube, troviamo quelli più banali (razzismo, violenza, propaganda politica, criminalità) e quelli più insidiosi: se Vittorio Sermonti, in una sua conferenza su Dante Alighieri, pronuncia la parola «culo» (con annessa trombetta), è probabile che quel video sarà etichettato dagli algoritmi come spazzatura per adolescenti sboccati e, quindi, demonetizzato. Allo stesso modo, una clip non contenente scurrilità – definite in modo estremamente lasco – ma comprendente argomenti "adulti", come potrebbe essere la guerra in Siria, è demonetizzato anch'esso, perché inadatto a un pubblico generalista. La parte più diabolica dell'Adpocalypse è proprio questa: è difficile capire in anticipo quali siano le caratteristiche atte a rendere un video demonetizzabile (anche perché chi la decreta è un software, non una persona o un'istituzione), e ciò spinge i creatori di contenuti a errare nel senso inverso, realizzando opere che sarebbero state giudicate insopportabilmente austere anche nella Londra vittoriana. Inutile sottolineare come, nel giro di un mattino, tutta l'informazione indipendente sia stata privata di fondi. Al contrario dei comitati di censura classici, l'algoritmo di YouTube analizza qualsiasi video: nulla può sfuggire alla sua perversa attenzione. Il messaggio è «Conformati al mercato o muori», un diktat reso ancor più kafkiano dal fatto che nessuno riesca a capire cosa quest'entità trascendente chiamata "Mercato" effettivamente deside-

ri da noi mortali.

Il pubblico – L'autore della sintetica spiegazione sull'Adpocalypse chiude il suo video con una considerazione ovvia: se YouTube rende il nostro lavoro impossibile, andremo a svolgerlo altrove. I commentatori, i quali sono notoriamente dei bastardi, colgono l'occasione per socializzare una pletora di sistemi di finanziamento alternativi (Patreon, modelli d'iscrizione a pagamento, sottoscrizioni popolari e via dicendo) e appoggiano attivamente l'Internet Creators Guild, un sindacato/lobby per creatori di contenuti. Altri mettono in dubbio il concetto stesso di "pubblico universale", sottolineando come sia un costrutto artificiale escogitato dagli uffici di marketing delle grandi aziende ed evidenziano quanto sia paradossale che queste combriccole debbano decidere quale sia la produzione video di tutto il mondo. Certi commentatori si spingono fino a sostenere che il primo oggetto della censura debba essere la pubblicità stessa. Insomma, per quanto possa essere grosso e cattivo il padrone, all'altra estremità di questo ameno rapporto dialettico c'è qualche milionata di persone. Pretendere di prenderle a schiaffi, una per una, potrebbe funzionare nel breve termine, ma nel lungo termine porta inevitabilmente a una dolorosa sconfitta.

Parte seconda

Teorema

World of Warcraft
Quattro secoli di gamification del reale

Il vostro raid conta quaranta seminatori di morte con bicipiti fumanti e la pelle piastrata di platino. Montate su grifoni assetati di sangue e pantere che latrano al nemico, stringete tra le mani spadoni in fiamme e asce bipenni fosforescenti, dagli occhi vi erutta in filamenti viola la quintessenza della morte. Mentre vi accingete a sfondare le porte di Orgrimmar e far strage degli odiati pelleverde, fermatevi un istante. Guardate il cielo. Max Weber vi rivolge un amichevole cenno con la testa.

Benvenuti su *World of Warcraft*.

Come notato da molti, l'odierna cultura americana individualista, consumista e forsennatamente "nuovista" non è altro che una sottilissima patina sotto alla quale continua a girare un motore fabbricato dai puritani molti secoli addietro.

Se isoliamo alcuni aspetti della loro dottrina – una delle varie declinazioni del credo calvinista –, la loro contemporaneità ci apparirà in tutta la sua evidenza. Ci focalizzeremo su uno solo di questi aspetti.

Il dogma della predestinazione pose l'uomo medievale in un'inedita situazione di sconforto. In passato, la salvezza o la dannazione era concessa da Dio sulla base della propria condotta, ovvero della propria aderenza ai parametri della classe sociale in cui ciascuno era nato. L'ascensione sociale era ontologicamente impossibile. I calvinisti rifiutarono questa linea, annunciando che il destino di ciascuno era già segnato dalla nascita; tuttavia, era segreto. Perciò, compito dell'uomo era divinare la volontà dell'Altissimo rispetto al proprio comportamento. Il clero suggerì che esisteva un modo molto semplice per determinare chi era amato dal Signore: il successo e la ricchezza personale. Come notiamo, i calvinisti inserirono in un contesto sociale strutturalmente statico una perturbazione mirata a creare la possibilità e lo stimolo a costruire l'ascensore sociale. Con sé, questa idea portò un bagaglio non ovvio, ovvero l'oggettiva quantificabilità del proprio status metafisico (parametrabile in monete d'oro), anticamera dell'odierna quantizzazione della vita quotidiana. Sottratti a un ambito in cui, per così dire, ciascuno conosceva il proprio ruolo al mondo – perché era decretato alla nascita –, i fedeli si trovarono alle prese con una nuova e ambigua ansia di affermare, e soprattutto mostrare alla propria comunità, il proprio status sociale. Uno status, lo ripetiamo, misurabile in maniera oggettiva.

Questo complesso di idee ha agito sulla storia in vari modi, i quali esorbitano dagli obiettivi di questo articolo, e sono acutamente enucleati nel classico *L'etica protestante e lo spirito del capitalismo* (1905) di Max Weber. Tuttavia, lo vediamo emergere nel mondo della narrazione, o dell'arte *tout court*, nel più imprevedibile dei modi. Nel 1911, H.G. Wells creò il gioco da tavolo *Floor Wars* (Le guerre sul pavimento), che poi perfezionò in *Little Wars* (Piccole guerre) due anni dopo. Si trattava, in nuce, del tentativo di costruire un gioco strategico a partire da una collezione di omini di latta. Nell'*opus magnum* di Wells, questo piccolo evento

è considerato marginale, eppure si può affermare come sia stato uno degli antenati del moderno wargame, un genere ludico che si sviluppò nei decenni successivi e ancora riscuote successo. E, da una costola del wargame, nacque nel 1974 *Dungeons & Dragons*, il primo gioco di ruolo della storia, a opera di Gary Gygax e Dave Arneson.

Come in un wargame, ma in maniera ancor più estrema, un gioco di ruolo (o GdR) ci mostra il trionfo dell'ideale puritano della quantizzazione: i personaggi non sono altro che numeri e rapporti tra numeri, le loro avventure sono scandite da interazioni tra cifre, mediate da un agente caotico, il dado, al quale spetta il compito di incarnare l'imprevedibilità della vita. Inoltre, i GdR introducono quella che può essere considerata la loro caratteristica più celebre, ovvero i livelli d'esperienza: si tratta di un numero che rappresenta le conoscenze e l'abilità "professionale" del personaggio, il quale incrementa per quote predeterminate man mano che egli esplora il mondo, ammazza qualsiasi cosa gli capiti davanti e ne saccheggia il cadavere. Una volta ottenuto un certo numero di "punti esperienza", l'eroe (il sopraccitato rapinatore violento) aumenta di livello: incrementa la sua potenza e la sua influenza sul mondo circostante, fino a divenire un feudatario e poi, ancora più su, un semi-dio e, infine, un dio. Le regole che parametrano questa ascensione sono una trasposizione perfetta della quantizzazione dell'umano operata dai pellegrini (al netto delle stragi e dei saccheggi, ci piace pensare). I GdR continuarono a espandersi e modificarsi in maniera prorompente: quarant'anni dopo, dimostrano ancora una loro "biodiversità" che non accenna a diminuire e ha, al contrario, raggiunto una nuova età dell'oro in tempi recenti.

All'inizio dell'era dei videogame, scopriamo come questo sistema di simulazione e quantificazione matematica della realtà (e dell'avventura) sia slittato, essenzialmente intatto, da una forma cartacea a una digitale. Soltanto la serie di

videogiochi *Dungeons & Dragons* conta quasi un centinaio di titoli, il cui primo, *dnd* è del 1975, mentre l'ultimo *Neverwinter* è del 2013. Le meccaniche di gioco, i livelli d'esperienza, la quantificazione numerica di forza, intelligenza, saggezza, destrezza, carisma, ricchezze di un personaggio, iniziarono presto ad apparire in nuovi generi e nuovi contesti, e presto divennero così diffusi da poter essere considerati ambientali: parte di qualsiasi videogame, indipendentemente dal suo genere.

Con il debutto dei MMORPG (ovvero giochi di ruolo di massa online), di cui citiamo il più celebre, *World of Warcraft*, questa quantizzazione raggiunge una nuova dimensione: se prima la propria potenza e influenza poteva esprimersi soltanto nelle proprie ristrette cerchie amicali, ora la troviamo esposta alle masse. Al suo picco, *WoW* aveva circa quindici milioni di giocatori. Com'è naturale, si crearono vere e proprie classi sociali al suo interno, basate sul proprio "livello di potere" numericamente espresso e una microeconomia basata su un sistema misto di baratti e aste. Un lurido "*n00b*", impegnandosi, avrebbe potuto aspirare a raggiungere lo status epico di un veterano; e così ottenerne del prestigio sociale. È interessante notare come questa ascesa implichi necessariamente centinaia di ore di *grind* (la ripetizione monotona delle stesse attività), il quale ha tutte le caratteristiche di un lavoro ed è da molti giocatori considerato tale. Abbiamo anche un caso limite significativo: sono celeberrime le cantine cinesi in cui centinaia di salariati grindano monete in *WoW* per poi rivenderle agli occidentali in cambio di dollari sonanti. Ci sono anche stati vari suicidi e omicidi tra i giocatori, scatenati da truffe basate sul videogame («Mi ha rubato la Super Spada Magica del Demoniaco Affettamento +15!»): nell'ottica dei protagonisti di quei tragici eventi, la perdita di un oggetto virtuale equivaleva a perdere l'interezza del loro status sociale e "economico", un po' come accade alle vittime di un crack bancario.

Dopo questo viaggio nell'immaginazione e nell'arte, riemergiamo nella realtà del presente: la logica intrinseca di questi giochi è filtrata fin dentro le ossa di ciascuno di noi. Soltanto una persona cresciuta in questo contesto avrebbe potuto avere l'idea di inserire i "like" all'interno del proprio social network e considerarli un metro oggettivo di influenza sociale. Le condivisioni del proprio post e il numero degli amici svolgono una funzione analoga al "livello" in *Dungeons & Dragons* e appagano l'individuo allo stesso modo (un modo di certo alienato, com'è nella natura del capitalismo). Di più, la quantizzazione tecnologica della nostra routine avanza in tutti gli ambiti della vita: esistono centinaia di applicazioni per cellulare il cui scopo è, ad esempio, contare il numero dei passi durante una camminata e fornirci l'esatto numero di calorie perdute. Il braccialetto FitBit registra la qualità del nostro sonno, misurandone i minuti di pace, di turbolenza o di improvviso risveglio. Alcuni servizi, come Klout, quantificano in un "livello" la nostra presenza online. L'essere umano e il suo contesto sono considerati sempre più simili a una raccolta di cifre che, dal micro al macro, interagiscono tra loro. Come un personaggio di *D&D*. È questo il cuore di ciò che viene definita *gamification* (chiamatela "giochificazione" se volete far scricchiolare l'intera Accademia della Crusca) del reale.

L'inevitabile conseguenza di tutto ciò non poteva che manifestarsi nell'ascesa dei Big Data (originariamente, e meno ipocritamente, chiamati *Dataveillance*, ovvero "sorveglianza sui dati"): la raccolta di qualsiasi informazione elettronicamente mediata su chiunque, mirata a favorire la costruzione di modelli predittivi del comportamento di larghi aggregati umani. Sull'effettiva efficacia di tutto ciò, forse val la pena citare uno scambio di battute nel serial TV *Mr. Robot*: «Ho un piano!», dice il protagonista. «E Dio sta ridendo», gli risponde sua sorella. Finora, i Big Data ci hanno fornito più falsi positivi o correlazioni spurie che effettive previsioni: hanno

aumentato a dismisura le dimensioni del pagliaio, senza migliorare le nostre chance di trovare l'ago al suo interno. Ma, dopotutto, il loro tasso di successo potrebbe aumentare in futuro.

Ciononostante, i primi Big Data, come sottolineato nel film *Ex Machina* (2015, regia di Alex Garland), si trovarono in una curiosa situazione: erano quasi-monopolisti di una sterminata quantità di risorse, ma non sapevano esattamente che farsene. Possiamo paragonare questa situazione a quella di un monopolista degli idrocarburi in un mondo in cui non esiste ancora il motore a scoppio. Tuttavia, pian piano, alcuni usi furono trovati, sebbene il più importante di essi, che ancora aleggia all'orizzonte, non sia giunto a fruizione: per ora, non siamo riusciti a costruire un'intelligenza artificiale, la tecnologia principe per lo sfruttamento di una mole così ampia di realtà quantizzata. Verrà il giorno.

Nei secoli, la misurazione dell'amore di Dio è mutata in quella dell'affermazione del sé (e forse si incarnerà in una nuova specie senziente), eppure il suo nucleo formale rimane sostanzialmente invariato. Quindi, se prendete a clavate un elfo in un mondo incantato o se spedite un tweet culinario – che rimarrà per sempre inciso nei server dell'NSA –, sappiate che state partecipando a un antico macchinario, un gioco iniziato per motivi imperscrutabili in secoli remoti, senza passione, senza discernimento.

13/6/2016

Pokémon GO
Il mana nella società dello spettacolo

Se seguite alcuni samizdat incentrati su esotiche forme di intrattenimento elettronico, vi sarà capitato di scovare, sepolta tra le pagine, la notizia dell'uscita di *Pokémon GO*. Si vocifera che il videogame abbia riscosso un certo successo. Tuttavia, agli occhi di molti gamer, Pokémon GO non presenta grandi innovazioni o caratteristiche ammalianti: si tratta dell'ennesima iterazione – per di più spogliata di ogni complessità – dell'RPG strategico a turni uscito nel 1996, con l'aggiunta di alcuni elementi di realtà aumentata, già visti altrove. Il gameplay è ripetitivo, la grafica è dozzinale, i bug abbondano, i server crashano in continuazione e la sceneggiatura potrebbe essere stata scritta su un fazzoletto di carta in pizzeria.

Eppure, come spesso accade, *Pokémon GO* è divenuto un elemento scottante di discorso pubblico, ispiratore di risme d'articoli, non per il suo contenuto, ma per la sua stessa celebrità. Si parla, quindi, del quotidiano argomento popolare, rendendolo ancora più popolare, soltanto perché è popolare: pare che l'esatto oggetto dell'attenzione pubblica sia, di volta in volta, largamente ininfluente. Questo aspetto peculiare,

questo loop di feedback (paradossale quanto tipico della società dello spettacolo) è difficile da comprendere in uno spazio mentale contemporaneo. Terence McKenna ebbe a dire come una delle chiavi d'interpretazioni privilegiate di questo secolo sia una segreta nostalgia del neolitico; per cui, mettiamo da parte i nostri touchscreen luccicanti e dedichiamoci alla vera *old school*.

Nei cinquant'anni che culminarono nel 1920, gli antropologi occidentali tributarono una grande attenzione allo studio delle culture cosiddette primitive. Un particolare concetto religioso emerso da queste ricerche – nonché parte essenziale della visione del mondo dei popoli polinesiani e melanesiani –, è quello del mana.

Il mana è, nel contempo, una astratta e impersonale energia soprannaturale, un archivio memetico e un network di forza non fisica che pervade l'universo. È un concetto analogo ad altre "energie" fondamentali, come il *chi* cinese o il *prana* hindu. Il suo nome, a seconda delle aree geografiche, può significare "tuono, vento, tempesta" oppure "forza speciale". Ogni individuo o oggetto può contenere quantità più o meno alte di mana e, con esse, aumenterà il suo potere magico e il suo carisma. Il mana è distinto dal ricettacolo che lo ospita: può essere trasferito tra entità animate e inanimate. Inoltre, può essere percepito a livello cognitivo-emotivo, come senso di stupore, meraviglia, timore reverenziale, rispetto, venerazione o spirito di servizio.

Notiamo subito un elemento curioso: il mana, in quanto rappresentazione astratta del potere, conferisce fascino, autorevolezza e prestigio ai suoi detentori. Di un grande leader politico, si potrebbe dire: «Egli ha molto mana». Questa essenza immateriale è il tessuto che mantiene insieme la gravità morale della società e garantisce il rispetto della legge, dell'autorità, dell'ordine; eppure, è in flusso costante, in perpetua mutazione e spostamento. Lo potremmo definire, in questo senso, una qualità metastabile. In un senso ampio,

si potrebbe dire che il mana è il tramite della magia e, nel contempo, il misuratore della *gravitas* culturale di una certa cosa, sia essa un oggetto, un'istituzione o una persona. Ora, la domanda sorge spontanea: «In base a questa definizione, cos'è la magia?».

È interessante notare come, in concomitanza agli studi sul mana di grandi nomi quali Max Muller e James Frazer, i ricercatori delle scienze umane abbiano cominciato ad analizzare le forze collettive che animano i popoli, i fenomeni che finiranno sotto la lente della psicologia di massa. Se il mana orientale è stato ritualizzato e studiato con gli strumenti intellettuali a disposizione degli sciamani polinesiani, quello occidentale è stato inquadrato in una cornice teorica più in linea con la nostra tradizione culturale. Non è casuale che, proprio alla fine di questo ciclo di studi, al termine degli anni '20, i tempi saranno maturi perché Edward Bernays scriva il testo fondamentale sul "controllo del mana" in Occidente: *Propaganda*, ovvero la nascita della moderna industria pubblicitaria.

Bernays, nipote americano di Freud, fu uno dei primi a capire che gli straordinari progressi della psicologia potevano essere indirizzati verso un obiettivo ben più accattivante della sanità mentale, ovvero l'accumulo di un'oscena quantità di denaro. Per comprendere appieno il legame tra il concetto di mana e quello della odierna comunicazione di massa, affidiamoci a un'osservazione di Ioan Couliano, grande studioso di esoterismo e di religione comparata: «Potremmo suggerire che i veri maghi e profeti siano scomparsi. Tuttavia, sarebbe più corretto affermare che si sono camuffati in vesti più sobrie e legali; oggigiorno, i maghi si preoccupano di gestire le pubbliche relazioni, la propaganda, le ricerche di mercato, i sondaggi sociologici e politici, l'informazione, la controinformazione, la disinformazione, la censura, lo spionaggio e anche la crittografia (disciplina che, nel sedicesimo secolo, era difatti una branca della magia)».

L'aggregazione di ogni forma di comunicazione di massa non è altro che il mana di una società, il tessuto connettivo che, per un verso, ci illustra la sua "identità" e, per l'altro, può essere manipolato per effettuarvi dei cambiamenti. È una forza metastabile senza volto e senza una direzione precisa. Per usare un'analogia, potremmo affermare che gli specialisti della comunicazione di massa sono come i controllori del traffico: possono indirizzarne il flusso generale, ma non hanno un controllo diretto su ogni singola macchina. Nonostante quanto sostengano gli uomini del marketing, il mana non può essere accumulato con forme scientifiche, ripetibili. E anche vero che questa genia di professionisti trae grande guadagno nel mantenere questa illusione innanzi agli occhi dei propri clienti, che sono le aziende e non il grande pubblico; possiamo derubricare questo genere di prestidigitazione intellettuale a trucchetti da venditori d'olio di serpente.

Davanti al tema della comunicazione di massa, gli intellettuali tendono a schierarsi in due diversi campi a seconda della loro polarità politica. C'è chi sostiene che i mass media siano un mero meccanismo atto ad offrire ai consumatori ciò che essi vogliono, ovvero siano un modo per canalizzare i loro desideri e realizzarne la volontà, mentre, nello schieramento opposto, troviamo chi sostiene come siano in primo luogo uno strumento di manipolazione, un "incantesimo" atto a creare nuovi bisogni superflui e realtà spurie, così da oliare la macchina del profitto. Abbiamo quindi una visione *bottom-up*, di norma liberista, e una *top-down*, tipicamente anticapitalista. Entrambe le posizioni, però, si fondano su una fallacia individualistica; implicano la presenza di persone-monade, dotate di pieno libero arbitrio e razionalità, secondo i pregiudizi ideologici liberisti ormai divenuti ambientali in quest'epoca. Anche la visione *top-down*, che ci vede vittime di un assalto mediatico permanente, costretti a resistere al lavaggio del cervello, risente nascostamente di

questa idea di fondo, proprio perché immagina che il vertice della società sia dotato delle stesse caratteristiche attribuite dai liberisti al consumatore ideale (razionalità, indipendenza, etc). Nella sua versione estrema, l'approccio *top-down* sfocia nel cospirazionismo.

Il concetto di mana, al contrario, si basa su un diverso modello antropologico: contempla un network di agenti in uno stato di risonanza reciproca, la cui intensità è variabile: è la risonanza stessa a modificarli, a sviluppare il potenziale implicito in entrambe le parti del rapporto. Per cui, la loro evoluzione non è dettata dalla volontà del consumatore, o da quella del padrone/comunicatore, ma diviene un circuito di feedback che coinvolge entrambi, e attualizza una parte delle loro potenzialità, trasformandoli nel processo. Anche un rapporto sentimentale presenta queste caratteristiche, e altera le sue due metà in una mutazione dinamica.

Questa circostanza si palesa nelle campagne politiche di successo, in cui non ha senso chiedersi se sia il leader o la sua base elettorale a "dettare la linea", perché lo fanno entrambi, inseguendosi a vicenda, spesso attraverso una complessa rete di fraintendimenti, pregiudizi e falsità vicendevoli. Solo una società dello spettacolo adeguatamente sviluppata può permettere questo livello di feedback su scala nazionale o continentale: il mana dei secoli scorsi (pur "funzionando" allo stesso modo) non aveva modo di superare i confini di comunità molto ristrette.

Compiuta questa necessaria parentesi, torniamo a *Pokémon GO* e offriamo qualche informazione supplementare, così da fornire elementi addizionali che possano illustrare il suo eccezionale successo. Nel 1981, Satoshi Taijiri fondò la rivista di videogame Game Freak, e fu ben presto affiancato dall'illustratore Ken Sugimori. Nel 1989, il magazine si trasformò in un vero e proprio studio di produzione per videogame. Sviluppò negli anni qualche titolo di successo per NES, Super Famicom e Sega Megadrive, ma nessuno

di essi superò le coste del Giappone. Nel 1996, realizzarono *Pokémon Red* e *Pokémon Green* per Gameboy: entrambi i titoli consistevano del medesimo gioco, ovvero un RPG strategico a turni in cui il protagonista era incaricato di catturare e addestrare un piccolo esercito di *pocket monsters* (mostri tascabili) per sconfiggere otto squadre di avversari e sventare i piani di una malvagia corporazione. Due anni dopo l'uscita, i due *Pokémon* avevano già venduto milioni di copie ed erano sbarcati in occidente, diventando una hit globale.

Il Gameboy, uno dei primi esperimenti riusciti di console portatile per videogame, era all'epoca sul viale del tramonto: la mera esistenza dei vari *Pokémon* gli garantì molti altri anni di vita. I primi due videogame avevano, inoltre, anche una loro primitiva realtà aumentata: le ridotte dimensioni del Gameboy consentivano di portarlo con sé ovunque e un cavo permetteva di collegarne più d'uno. Gli sviluppatori sfruttarono questa potenzialità per rendere disponibile lo scambio di creature tra giocatori; già nel 1996, i ragazzini correvano qua e là a scambiarsi e cacciare bestioline colorate. Con astuzia, gli sviluppatori presentarono il gioco in due versioni distinte, uguali sotto ogni aspetto tranne il cast di pokémon, cosicché i giocatori fossero costretti a scambi di mostriciattoli – o a comprare entrambe le cartucce.

Le successive ventisei iterazioni del gioco mostrarono sempre e solo il minimo sindacale d'innovazioni sul piano grafico e di gameplay, riproponendo sempre la stessa esperienza di base. Eppure, portarono il gioco su quasi ogni console o portatile e tutte le sue incarnazioni ebbero un successo fenomenale, spesso insediandosi in perpetuo sulla cima delle classifiche dei vari sistemi. Ai videogame si sono accompagnati cartoni animati, pupazzi, giochi di carte e ogni altra possibile forma d'intrattenimento. I pokémon sono, e sono sempre stati, le incrollabili fondamenta di un impero.

Come detto, niente di tutto questo è nuovo; inoltre, non spiega in alcun modo la pazzesca visibilità raggiun-

ta da *Pokémon GO*. Ne hanno parlato il Papa, una pletora di politici, intellettuali e giornalisti in tutto il mondo. Sono stati compiuti omicidi a sfondo poké in Honduras, nonché incidenti letali, rapine, manifestazioni, flash mob e eventi pubblici spontanei d'ogni sorta. Tutto quel che è possibile immaginare sulle conseguenze di *Pokémon GO* è già accaduto, da qualche parte nel mondo. I nostri cronisti e commentatori culturali hanno perso il senno a causa dei pupazzetti e della loro realtà aumentata: sia lodandoli come l'Avvento del Futuro, che ritenendoli una mostruosa minaccia per l'Occidente, ispiratori di attentati e nefandezze variopinte, tra cui la proclività a mozzare teste per l'ISIS. In questo senso, è memorabile un articolo di Massimo Mazzucco su Megachip, in cui si afferma, in maniera più o meno provocatoria (e/o psicotica), come *Pokémon GO* possa controllare la mente a un livello così profondo da trasformare i giocatori in tanti piccoli Lee Harvey Oswald. Questo tipo di psicologia e sociologia da autobus offende le scienze umanistiche ed è, purtroppo, il riflesso pavloviano dell'intelligencija davanti a qualsiasi fenomeno giovanile di massa: un segno di stolida superficialità, di paternalismo becero, di *future shock* permanente. Ricordiamo ancora con affetto le accuse di nazifascismo rivolte a *Per un pugno di dollari*, il panico morale a sfondo satanico suscitato da centinaia di rock band o giochi di ruolo, nonché il sinistro potere di *Tetris*, responsabile di spingere i teneri virgulti a scagliare massi dai cavalcavia. Ancora una volta, segnalo come l'industria dei videogame si fondi sullo sfruttamento selvaggio dei suoi lavoratori: giornalisti e intellettuali potrebbero far cosa utile e dignitosa nell'affrontare questo aspetto, mettendo da parte i demenziali predicozzi sul legame tra terrorismo e animaletti gommosi.

Credo che sia necessaria un'analisi del mana di *Pokémon GO* per orientarsi in questa muraglia di rumore. Prima di tutto, proprio per il circuito di feedback sopraccitato, il

marchio Pokémon ha avuto modo di svilupparsi nel tempo e sviluppare varie generazioni di gamer. Per molti, ora trentenni, gli animaletti sono stati un sinonimo di "videogame" per tutta la vita. Inoltre, proprio per il conservatorismo del suo game design, i pilastri concettuali alla base delle varie iterazioni del gioco non sono mai cambiati in maniera sostanziale (se non in appositi spin-off). Accumulando prestigio, e mana, il marchio Pokémon ha creato i suoi futuri giocatori e, a volte, anche i loro padri.

Un'altra informazione che ci viene dall'analisi del mana è quella della cosiddetta *earned publicity*, ovvero la visibilità "guadagnata". Questa si distingue dalla visibilità comprata (come la pubblicità) perché si scatena grazie al conformismo degli stessi media, sull'onda di un evento che "fa notizia". Questo è un classico esempio di risonanza tra soggetto e oggetto coinvolti in un rapporto comunicativo, in cui le caratteristiche dei due tendono a sfumare. Intere carriere politiche sono state costruite quasi esclusivamente sulla *earned publicity* (tra gli ultimi, possiamo citare il M5S, Renzi, Salvini, Trump) e sono, oramai, uno strumento fondamentale in ogni pubblica iniziativa. Inoltre, spesso, questo tipo di visibilità tende anch'essa a generare loop di feedback auto-alimentati: nella fattispecie quando, superata la massa critica, ogni individuo con accesso a una tastiera si sente in dovere di commentare l'ultimo Importante Evento. Anche il presente articolo è una manifestazione di questo diabolico automatismo.

Un terzo aspetto da tenere in considerazione è la gratuità del videogame, nuova frontiera di speculazione dell'epoca di internet. Anche l'ascesa dei freemium (sic) di ogni tipo, sia nel campo videoludico sia in quello dei servizi, è una tipica conseguenza del mana inteso come risonanza interpersonale, astratta e de-centralizzata. In tutte le manifestazioni di questo fenomeno, ci troviamo davanti alla stessa dinamica degradante: se non paghi un determinato prodotto, è molto

probabile che sia tu il prodotto. Questo fatto è trasparente, ad esempio, nei social network, il cui modello di business è integralmente basato sul lavoro gratuito di milioni di utenti, i quali infondono valore in un bene trasformando la loro vita quotidiana nel suo valore aggiunto. *Mutatis mutandis*, anche i videogame freemium si basano su una logica analoga. Sebbene mediato da strumenti finanziari e tecnologici, nonché traslato nell'iperuranio cibernetico, questo modello di profitto ha un aspetto molto simile al pagamento in natura che i servi della gleba effettuavano al loro feudatario nei secoli addietro.

Un ultimo aspetto, estremamente rivelatore, ci svela il mana nella sua luce più "magica": dopo l'uscita di *Pokémon GO*, il valore azionario della Nintendo è raddoppiato in brevissimo tempo. Naturalmente, la duplicazione del valore di un colosso è di per sé notevole. Tuttavia, la magia sta nel fatto che la Nintendo non ha sviluppato il videogioco in questione (la sua realizzazione è stata affidata, in licenza, alla Niantic; il gigante giapponese ne ha curato la distribuzione). L'impennata borsistica è basata su un fraintendimento o un'opera di auto-*misdirection* collettiva: la mera reputazione della Nintendo l'ha resa possibile. Il suo carisma. Il suo mana. Così come, in fisica, la massa curva lo spaziotempo, il potere deforma la realtà. Tuttavia, il potere è negli occhi dello spettatore.

In conclusione, in quanto abitanti di un'epoca che McLuhan definiva "epica" proprio per l'azione a distanza che i media elettrici ci permettono di effettuare (un potere riservato, in passato, soltanto agli Dei e agli eroi), possiamo utilmente disseppellire antiche concezioni culturali e trovarle stranamente adatte all'analisi del presente. Siamo circondati da un mondo di vaghi spettri, anime vaganti e forze invisibili: l'abbiamo plasmato noi, un elettrone alla volta, ed esso contribuisce a plasmarci.

9/8/2016

No Man's Sky
L'oscurità del mero essere

Siete pronti a compiere un viaggio tra migliaia di sistemi solari, incontrare forme di vita strane e inusuali, prender parte ad adrenaliniche battaglie spaziali, in un videogame la cui ambientazione è letteralmente infinita? Questa è la promessa fondamentale di *No Man's Sky*, il survival fantascientifico della Hello Games: la prometeica aspirazione a divenire il videogame definitivo, l'Ultimo Gioco, una realtà a parte in cui abitare per sempre.

Durante la presentazione della sua opera – in anteprima alla E3 –, Sean Murray, direttore della Hello, scatenò un'ondata di hype planetaria, annunciando che l'ambientazione della sua "Grande Opera" conteneva 18 quintilioni di pianeti (18 seguito da 18 zeri), ciascuno diverso, ciascuno popolato da una fauna e una flora uniche. A questa affermazione, tecnicamente vera, aggiunse anche una sequela di spudorate menzogne per invogliare all'acquisto: un sistema di fisica planetaria, la possibilità di battaglie di massa tra astronavi, dinamiche politiche tra fazioni sociali, il multiplayer, un sistema di illuminazione che avrebbe superato l'antiquata

tecnologia delle lightbox. Nessuna di queste caratteristiche è stata implementata.

L'attesa per il gioco fu così isterica che la Hello Games, dopo aver annunciato un ritardo di qualche mese nell'uscita, fu subissata da minacce di morte e un coro inferocito invase internet per qualche tempo. Un ragazzo, talmente straripante di hype da rischiare l'autocombustione, scelse di pagare più di duemila dollari per ottenere una copia pirata del gioco, fornita da un infedele impiegato della Hello due settimane prima dell'uscita ufficiale.

Ebbene, il gioco finalmente fu messo in vendita e fu uno straordinario successo – per circa un giorno. Quel che venne dopo è una landa di macerie. Le quasi settantamila recensioni di *No Man's Sky* su Steam sono ancor oggi in larghissima parte negative e, nella pagina d'acquisto del prodotto (venduto alla sonante cifra di 60€), notiamo un box rosso che ci illustra in tono emergenziale la procedura per ottenere un rimborso. È posto sopra la descrizione del prodotto e superato in evidenza solo dal titolo.

Eppure, *No Man's Sky* è da considerarsi un prodotto d'arte alta; va a toccare in modo incisivo una pluralità di nodi culturali della nostra epoca. Purtroppo, lo fa per motivi che non sono stati contemplati dai suoi autori e, anzi, sono il polare opposto delle loro intenzioni. Esploriamo i temi che emergono da una cursoria analisi del videogame e soffermiamoci sulle loro implicazioni.

No Man's Sky ci pone nelle scarpe di un protagonista conosciuto soltanto con l'epiteto di Viaggiatore, che si risveglia su un distante pianeta di fianco a un'astronave schiantata. Guidato da una entità misteriosa chiamata Atlas, il Viaggiatore dovrà vagabondare per l'universo e restare coinvolto in una serie di classiche avventure fantascientifiche. Tuttavia, come enfatizza il nome del protagonista, il focus dell'attenzione è incentrato sulla pura esplorazione di un vasto scenario. L'ambientazione di *No Man's Sky* è stata generata con un

sistema che mischia processi procedurali e manuali. Ovvero, un determinato set di risorse grafiche – immaginiamo cento musi, cento zanne, cento occhi diversi – è stato assemblato algoritmicamente in modo da produrre un milione di diversi volti animaleschi, ciascuno unico e irripetibile. Il gioco della Hello applica questo cardine concettuale ad ogni aspetto del cosmo, in modo tale da ottenere un'esorbitante vastità e varietà di "suolo calpestabile" per il giocatore. Così come nel nostro universo, in *No Man's Sky* non esistono due pianeti o animali uguali.

Questo metodo per la creazione di scenari videoludici non è certo nuovo: lo troviamo per la prima volta in *Rogue* (1980), un grande vecchio del settore, all'origine del genere dei rogue-like, e in molti altri giochi, alcuni dei quali di alto profilo (ad es. *Diablo*). Tuttavia, la hybris di *No Man's Sky* – come già accaduto in passato, sebbene in maniera minore, con *Spore* – consiste nel generare un universo in via procedurale e basare l'intero videogame sulla sua esplorazione. Per cui gli scenari non sono un elemento decorativo, ma il centro del gioco.

Spostiamo l'attenzione dal videogame al nostro universo: anche il cosmo si è sviluppato secondo criteri che, con una analogia, potremmo definire "procedurali", sebbene il relativamente semplice algoritmo della Hello Games sia ridicolo in confronto allo straordinariamente complesso corpus delle leggi fisiche, sia note sia ignote. Tuttavia, l'analogia regge e da questo consegue un aspetto interessante sul piano sentimentale. L'ennui spaziale successiva all'impennata di retorico idealismo anni '60 (la *new frontier* dello spazio) è perfettamente restituita da *No Man's Sky*: l'universo è enormemente vasto, quasi vuoto, pieno di sassi che ci paiono tutti uguali o di corpi celesti che vaporizzerebbero un essere umano anche a distanze soggettivamente inconcepibili. È difficile mantenere l'entusiasmo kennediano quando ogni nuovo pianeta, nel peggiore dei casi, ha una temperatura di

superficie di cinquecento gradi e un'atmosfera di cianuro, mentre, nel migliore, è una semplice palla di fango come tutte le altre. L'unico sentimento che si prova, durante l'esplorazione cosmica – sia nel gioco che nella realtà – è una soffocante solitudine.

Inoltre, al contrario della generazione "manuale" di arte, quella procedurale ha qualcosa da dirci sul mondo anche su un piano puramente astratto: ci illustra che le forze del caso e dell'anti-caso vivono in un rapporto complementare. Se l'agente caotico è di natura entropica, quello non caotico è composto di struttura, di informazione. L'agente ordinante sfrutta l'incertezza inerente nell'entropia per generare forme sempre nuove, le quali, tuttavia, hanno un loro spettro di variabilità predeterminato. Il mondo, come il linguaggio, ha una sua grammatica e la generazione procedurale imita proprio questo fenomeno. Se questo concetto pare troppo nebuloso, riportiamolo subito alla concretezza: l'esatta spiegazione del motivo per cui nessun mammifero è dotato di cinque arti richiederebbe forse una laurea in biologia, eppure, per analogia grossolana, possiamo definirla come una conseguenza della grammatica del DNA. Le sue regole riducono lo spettro di variazione potenziale ma, al contempo, rendono possibile l'espressione di forme complesse; non implicano un ferreo meccanismo di causa ed effetto, ma, al contrario, lasciano il sistema in cui operano essenzialmente aperto e incompleto, e, quindi, prono alla novità e la diversità. *No Man's Sky* ospita una enorme pletora di specie, che nessun grafico avrebbe potuto disegnare una per una in così poco tempo, eppure risente anche in questo caso della ennui sopra citata: risulta essere troppo affine al mondo reale e poco all'arte. Per quanto un entomologo possa divertirsi nell'osservare la differente rugosità nei gusci di varie specie, un essere umano assennato non solo non riesce a coglierne la variazione, ma preferirebbe martellarsi le dita dei piedi piuttosto che farlo.

Tuttavia, come detto sopra, sono proprio queste letture trasversali e questi aspetti imprevisti dagli sviluppatori a dimostrarci come *No Man's Sky* non sia un mero giochino avventuroso, ma un tetro sguardo sulla condizione umana in questa fase storica. Se le riflessioni sull'universo sono parse tetre, quelle sull'economia risultano quantomeno agghiaccianti.

Marx avrebbe di certo definito *No Man's Sky* una "robinsonata", appellativo con cui sbeffeggiava gli economisti classici e la loro tendenza ad approcciare la triste scienza senza badare al contesto sociale in cui gli operatori economici agivano.

Il genere survival, in cui il videogame della Hello si iscrive, vanta addirittura un antenato illustre in *Robinson's Requiem* (1994), per cui il legame con l'opera di Defoe è esplicito da almeno vent'anni. Tuttavia, negli ultimi tempi, questo genere è divenuto un impressionante fenomeno di massa (*Minecraft*, *Rust*, *Ark* e infiniti altri), la cui popolarità ha esondato ogni possibile argine.

Queste opere, proprio come il *Robinson Crusoe*, ci presentano un protagonista sperduto in una vasta desolazione naturale e hanno come obiettivo la sua sopravvivenza a un nemico d'eccezione: il mondo. L'eroe dovrà, quindi, tagliare alberi, raccogliere selce, spaccare macigni per accumulare risorse con cui edificarsi una casa, accendere un falò per non morire dal freddo, raccogliere o coltivare frutta e verdura per evitare l'inedia.

Tipico dei survival è una simulazione economica che si espleta intorno a una sola persona, incaricata di trasformare le risorse naturali in beni di consumo, e combinarli (o scambiarli) per ottenere beni secondari più sofisticati, e via dicendo. Il tutto, naturalmente, svolto sotto la minaccia della fame, della malattia, dei predatori e di tutte le altre amenità che Madre Natura ci offre – compreso il pericolo numero uno, ovvero gli altri giocatori che, specialmente in questo

tipo di videogame, dimostrano una rapacità quasi sociopatica.

È certo ironico come una generazione rasa al suolo dalla crisi economica si appassioni così tanto a videogame incentrati sulla precarietà esistenziale, sulla lotta quotidiana per ottenere elementari mezzi di sussistenza, sull'individualismo paranoide e aggressivo prodotto dalla disperazione.

No Man's Sky, aderendo a questo modello, ci cala nei panni di un Robinson spaziale, il cui scopo è accumulare risorse con cui produrre ciò che gli è necessario per vivere. Armato di una patetica pistola laser, può scavare la roccia, ad esempio, per estrarne utili materiali. E questo ci porta al secondo aspetto significativo della concezione economica proposta dal gioco: il *grind*.

Per grind si intende la ripetizione monotona e snervante di una breve attività all'interno di un videogame, svolta per ottenere – molto lentamente, tramite infinite iterazioni – un qualche tipo di valuta o vantaggio atto all'ascensione sulla scala sociale del mondo simulato. In parole povere, si tratta di un lavoro. Tuttavia, nei survival in cui è precluso per definizione il contatto con altri giocatori, come *No Man's Sky*, il grind assume una sfumatura ancor più sinistra, perché perde la connotazione sociale che ha, ad esempio, in *World of Warcraft* o affini. Non si può progredire nella piramide sociale, perché si è soli al mondo: si perdono ore passate a "sudare in miniera" con l'unico obiettivo di sopravvivere in maniera marginalmente migliore, a costo di durissimi sacrifici. E, come spesso capita nei videogame di questo tipo, arriva, dopo un infinito e defatigante numero di mesi, il momento in cui il protagonista è al vertice del suo potenziale: è il momento peggiore, perché la facilità semi-divina con cui supera ogni ostacolo toglie al videogame qualsivoglia scampolo di significato. Fortunatamente, *No Man's Sky* non cade in questa trappola; anzi, premia gli sforzi del giocatore distruggendo molti dei risultati da lui raggiunti e facendolo

ricominciare da capo, in una trasposizione videoludica del mito di Sisifo.

Tutto ciò, unito alle considerazioni cosmiche espresse sopra, inizia a delineare un quadro coerente: *No Man's Sky* ci offre una visione pessimista, nichilista e materialista sull'universo e del nostro ruolo in esso. Ci propone la natura come ostile e ottusa, la vita come una maledizione insopportabile. Al contrario del guizzo di speranza che portò Leopardi a trovare un seppur minimo conforto negli altri esseri umani, rappresentato in *La Ginestra*, questa opzione non è contemplata in *No Man's Sky*, perché gli altri esseri umani non esistono. Nella foga prometeica di creare un universo tutto nuovo, gli sviluppatori hanno commesso le colpe che gli gnostici imputavano al malvagio demiurgo: basato su una quintessenziale menzogna, il creato è un logorante luogo di sofferenza, tedio e frustrazione, da trascendere al più presto. Ora che l'Oculus Rift ha (ri)aperto le porte alla realtà virtuale e alle sue potenzialità non solo videoludiche ma, appunto, demiurgiche, teniamo sempre presente l'*exemplum* di *No Man's Sky*, una grigia allegoria di speranze tradite, sogni prometeici e soffocante routine postfordista, sullo sfondo del deserto del reale.

29/9/2016

This War of Mine
L'audacia della disperazione

Pogoren, Iugoslavia, 1991. L'assedio è cominciato la settimana scorsa. Io e Marko ci siamo rifugiati in un casolare abbandonato, e là abbiamo incontrato Bruno, un ex-pompiere. Rovistava tra le macerie. Dalle pareti sfondate filtra il gelo della notte. Dormiamo sul cemento e ci svegliamo al suono dell'artiglieria. Non mangio da tre giorni. Ieri abbiamo scambiato i nostri anelli e orologi in cambio di sei scatole di cibo per cani. Le ho lasciate ai miei compagni. Marko è ferito, ha bisogno di rimettersi in forze. Bruno si sta rapidamente ammalando.

Devo fare qualcosa. Appena cala la notte, setaccio il quartiere in cerca di una villetta ancora inviolata dagli sciacalli. Forzo la porta d'ingresso con un piede di porco. Nel buio, scorgo il baluginio della vetrina di un comò. Le mani mi tremano, mentre afferro un flacone di pastiglie e due confezioni di paracetamolo. Le luci si accendono. Un vecchio agita un coltello da cucina in mia direzione; alle sue spalle, una donna mi fissa, bianca in volto.

«Mia moglie morirà senza quelle medicine» farfuglia l'uo-

mo. Spaventato, mi volto verso l'uscita. Lui mi si avventa contro. Il primo colpo di spranga gli spacca il setto nasale, il secondo gli sfonda il cranio. Fuggo nella notte gelida, le urla alle mie spalle si mescolano al lontano fuoco dei cecchini.

I motivi. Il vecchio non sarebbe sopravvissuto all'assedio, è stato un atto di carità. No. L'ho fatto per autodifesa. No. Le medicine servono ai miei compagni; Bruno vivrà ancora un'altro giorno. No. Chi si prenderà cura della moglie? Gli sciacalli. L'artiglieria. La malattia. Solo quando arrivo alla mia baracca cadente, capisco: l'ho fatto per vergogna. Ho ucciso un uomo perché mi vergognavo.

Questa è la guerra. Si muore come un cane senza uno straccio di motivo decente.

Spero che questo micro-racconto della mia prima partita a *This War of Mine* sia utile per delineare a grandi pennellate la complessità morale che emerge in maniera del tutto organica (e non propriamente narrativa) da questo videogame. Strazianti e complesse decisioni sono compiute nell'arco di un respiro e i loro spettri continueranno a infestare gli strati inferiori dell'immaginazione del giocatore fino alla sua fine, mentre combatte e soffre, giorno dopo giorno, con un unico obbiettivo. Non morire di fame.

This War Of Mine è un videogame sviluppato dalla 11 Bit Games e dalla War Child. Fin da subito, ha assunto la *gravitas* di un classico istantaneo e di un successo indie. Ambientato nella fittizia città di Pogoren, in un'altrettanto immaginaria Graznavia, ci offre uno sguardo obliquo sulla guerra civile iugoslava. Questo conflitto, oggi in gran parte dimenticato, originò dallo sfaldamento dello stato comunista dopo la morte di Tito, dagli attriti etnico-religioso-nazionalistici della regione e si complicò ulteriormente – se possibile – quando il marito della Clinton decise di far fuori l'ultimo stato non appartenente alla NATO sulle coste dell'Adriatico, con il plaudente supporto di una quota consistente di progressisti europei, convinti dai motivi umanitari

(sic) dell'intervento militare.

Tuttavia, *This War Of Mine* sceglie saggiamente di non offrire alcun contesto storico alla guerra; quella che descrive, dopotutto, è *ogni* guerra. La decisione è giustificata dalla prospettiva impiegata: infatti, il videogame non permette di esperire il conflitto nei panni di audaci generali o politici idealistici: al contrario, ci rende dei comuni civili. Come è ovvio, in un panorama dominato da videogame il cui protagonista è un patriottico soldato mascellone – intento a falciare ondate su ondate di nemici –, questa banale inversione prospettica è sufficiente a lasciare atterrito chiunque cominci una partita, ignaro di quel che lo aspetta. L'innovazione del concept si sposa ad una monumentale esecuzione: per la sua potenza drammatica, *This War Of Mine* è l'analogo videoludico di *Paisà* di Rossellini e riesce a toccare queste altissime vette restando a pieno nello specifico del medium, ovvero rinunciando a cutscene e narrazione cinematografica: l'abiezione e la sofferenza, la disperazione e il coraggio emergono dal puro gameplay. Ciononostante, le esperienze messe in scena ricalcano fedelmente la realtà e i giocatori potranno facilmente notare le analogie tra i racconti dei propri nonni durante i bombardamenti della Seconda Guerra Mondiale e le loro partite a *This War Of Mine*. È plausibile che gli sviluppatori – oltre al loro ovvio interesse per il conflitto iugoslavo –, siano cresciuti ascoltando i medesimi racconti, perché il videogame è costruito su un'estetica di tipo apertamente neorealistico (la scelta del bianco e nero, le tematiche, i protagonisti, l'orientamento morale della storia e, addirittura, la presenza dello "sguardo dei bambini", presente nel DLC *The Children*), che rieccheggia fortemente delle scelte artistiche tipiche di quel movimento e di quell'epoca.

A livello di gameplay, la complessità drammatica è ottenuta in maniera tanto semplice quanto elegante. Le partite si dividono in due momenti: durante il giorno, lo stile di gioco è incentrato su un micromanagement strategico atto

ad "ammobiliare" il proprio squat, cucinare il poco cibo a disposizione, mangiare, dormire, prepararsi attrezzi d'ogni sorta. Durante la notte, dopo aver selezionato uno dei tre civili a disposizione, il giocatore dovrà mandarlo a saccheggiare le rovine della città, in una modalità di gameplay stealth, per riportare a casa i beni essenziali che permetteranno ai personaggi di sopravvivere.

L'interazione tra fase di micromanagement e quella stealth è congegnata in maniera acuta e diabolica perché, se nella forma sono perfettamente modellate su quelle di un qualsiasi videogame RTS o RPG (potenzia il tuo "castello", costruisci nuove "risorse", sblocca nuove "armi", tendi imboscate ai "nemici" e prendi il "tesoro"), nella sostanza ne inverte i presupposti ideologici di base. Non assistiamo all'ascesa e all'attuazione della volontà di potenza dei personaggi, ma alla loro degradazione fisica e morale, che aumenterà inesorabilmente con il passare dei giorni. Il giocatore se ne renderà conto quando sarà costretto a barattare pietre preziose in cambio di un pacchetto di sigarette o di una scatoletta di fagioli, quando sarà costretto a bruciare i propri libri perché la temperatura sta scendendo sotto zero, quando si renderà conto che i suoi personaggi sono sempre affamati – ed è necessario *gestire* la loro inedia, offrendo risorse a quelli "utili" e lasciando a stecchetto quelli "inutili", senza alcuna possibilità di vederli mai in forze.

This War Of Mine commuove e stupisce anche per il modo in cui mette in luce uno dei punti ciechi della nostra cultura, specie per chi è sulle sponde della correttezza politica; ovvero, tramite un caso specifico esemplare – la guerra – ci mostra senza infingimenti un tema generale: l'orrore della povertà. Ci viene mostrata superando l'ipocrita illusione del "buon selvaggio" che alcuni tendono a proiettare sulle fasce più basse della popolazione, specie se straniere, o, di converso, lo snobismo classista che le vede come composte da "bifolchi ignoranti". La miseria, quando intacca addirittura

la mera sussistenza, ci rende peggiori, ci rende più semplici e, nel contempo, più simili a merci. Da vittime, muta in carnefici. Naturalmente, sulle possibili soluzioni al disagio sociale si svolge molto del pubblico dibattito odierno e dei suoi tumulti (sebbene il tema dell'eliminazione della povertà sia stato chirurgicamente rimosso dall'alveo del pensabile).

In conclusione, la chiave di volta di *This War Of Mine* è un'aspirazione alla giustizia sociale (e, quindi, al pacifismo) che non si ancora all'astrazione, alla vuota retorica dei sentimenti e della fratellanza tra i popoli (scoprendosi alla critica di "buonismo"), ma al loro polare opposto, a una discesa negli inferi del reale. Il messaggio è elementare; in qualsiasi guerra, *tu* sarai il primo a fare la fame, a crepare sotto le bombe, a trovarti costretto a rubare per non morire d'influenza, ad addormentarti tra le lacrime con un cacciavite stretto in pugno nella speranza di scacciare i razziatori. Questi ultimi, dopotutto, sono persone disperate e terrorizzate, proprio come te.

13/11/2016

Mother Russia Bleeds
Il passato come merce e come arma

«Nulla cambierà il mondo» ripete Marilyn Manson in *Lamb of God*, un brano scritto al termine del millennio. La totale resa innanzi a una realtà alienata e immutabile è divenuta la nuova ideologia dell'Occidente fin dagli anni '80; abbiamo sentiti troppi leader, dalla Thatcher alla Merkel, annunciare che «non esiste alternativa». A loro, si è presto unito un compiaciuto coro di intellettuali e filosofi d'apparato, determinati a convincerci che la nostra unica scelta sia sopportare il mondo e non mutarlo, in quanto, dopo cinquantamila anni di storia umana, essa si è conclusa di colpo nel 1989, insieme all'esperienza del blocco sovietico.

Non mi pare sia necessario confutare questa concezione ridicola e millenaristica della storia, che tutto piega alla falsa coscienza liberista, perché è già stato fatto: in primo luogo dagli eventi di questi ultimi venti anni e, in secondo luogo, da una pletora di storici e filosofi "critici" o "eterodossi" (vengono così identificati dal mainstream coloro che nel medioevo erano, meno ipocritamente, bollati d'apostasia).

Tuttavia, è interessante notare come il virus concettuale

della "fine della storia" si sia radicato, anche inconsapevolmente, nella *weltanshauung* di milioni di persone e di come abbia prodotto effetti collaterali non ovvi. Tra di essi, il passato inteso sia come bene di consumo sia come arma. Per illustrare questo argomento, penso sia utile prendere in esame un videogame in cui quattro rom russi si sparano grandi siringate di droghe letali mentre percuotono i loro nemici a colpi di toilette e bottiglie rotte.

Mother Russia Bleeds è un beat 'em up orizzontale del 2015, prodotto da Le Cartel, un team di sviluppatori indie. Lo scopo manifesto dei suoi autori è rivitalizzare un genere videoludico che ebbe il suo massimo momento di gloria a cavallo tra gli anni '80 e i '90 e trovò in *Double Dragon*, *Streets of Rage*, *Final Fight*, *Captain Commando* (e molti altri) i suoi esempi più riusciti. Per chi non conosce questi giochi, il mistero è presto svelato: si tratta di videogame in cui i protagonisti (tipicamente da 2 a 4) procedono lungo setting orizzontali e massacrano di botte chiunque gli si pari innanzi. È un genere nato per le *arcades*, o sale giochi: per questo, i beat 'em up avevano spesso delle trame piuttosto elementari e un gameplay duro e frenetico, calibrato per risucchiare gettoni dalle tasche dell'imberbe giocatore durante la brutale trance indotta da combattimenti contro dozzine di avversari in contemporanea.

In *Mother Russia Bleeds*, i nostri protagonisti sono quattro buzzurri (Sergei, Natasha, Ivan e Boris) che vivono di pugilato clandestino in un campo rom da qualche parte in Russia. All'inizio del videogame, gli eroi sono rapiti dalla mafia, chiusi nell'ala decommissionata di un carcere e sottoposti a mostruosi test scientifici finalizzati allo sviluppo di una nuova droga, chiamata Nekro. Dopo essersi liberati, dovranno ammazzare qualsiasi cosa si frapponga tra loro e i loro aguzzini (ascendendo la piramide sociale, dai disperati, ai mafiosi, ai militari, ai politici), sfruttando gli effetti della Nekro per potenziarsi, in una vendetta autodistruttiva co-

stellata di sangue e interiora.

L'ambientazione è un'ucronia anni '80, che riprende l'estetica del regime comunista, seppure trasfigurandola con gli stereotipi giornalistici della Russia attuale. Per cui, siamo immersi in uno scenario degradato e disperante in cui spadroneggia la Bratva, l'uso di droghe pesanti è endemico, la povertà e la perversione infestano ogni aspetto della vita. La stessa Nekro sembra ispirata al krokodil, un succedaneo economico dell'eroina che fa, letteralmente, marcire la carne di chi se la inietta ed è molto popolare (sic) nell'odierna Russia. L'ultra-violenza di *Mother Russia Bleeds* è allucinatoria e disturbante, ispirata sia da altri videogame indie come *Hotline Miami* che da autori cinematografici di sensibilità affini, quali David Lynch e Nicholas Winding Refn.

In parallelo alla lunga scia di sangue tracciata dai giocatori, scorre il percorso di una non meglio definita "rivoluzione" (dato il contesto storico, si suppone sia quella liberista) mirata a rovesciare il regime. La rivolta avrà infine successo, sebbene i protagonisti, devastati dall'uso di Nekro, siano fin dall'inizio condannati a un tragico destino (nel contesto di *Mother Russia Bleeds*, "tragico" non significa Eschilo, ma strapparsi la faccia in preda alle convulsioni e morire soffocati dal proprio vomito).

Le meccaniche del beat 'em up classico sono presentate in maniera fedele ai modelli originali anni '90, eppure ottimizzate e migliorate con piccoli tocchi contemporanei. Ad esempio, alla possibilità di misurarsi in co-op con altri giocatori "fisici" si affianca quella di impiegare dei bot, così da aumentare la difficoltà e il carnaio generale anche se si è in singleplayer.

L'unica meccanica del tutto innovativa è racchiusa nel siringone di Nekro che i protagonisti si portano dietro: con esso, infatti, potranno guarirsi oppure indurre una furia berserker capaci di renderli adeguati ad atti ancor più barbari del solito. Le tre dosi di Nekro, una volta esaurite, potranno

essere "ricaricate" siringando il sangue drogato degli avversari, secondo una profilassi non particolarmente salubre.

Fin dal suo concept, *Mother Russia Bleeds* ci pone delle questioni interessanti sul piano della nostalgia e del passato come merce: difatti, come l'intera ondata retrò che sta sconvolgendo il mondo dei videogame, ha un'estetica e una meccanici riproponente vecchi standard in maniera più o meno inalterata. Questo movimento presenta sia dei lati problematici, in quanto mira a monetizzare i lacrimosi ricordi d'infanzia dei suoi giocatori ormai trentenni, sia dei lati innovativi: la scelta *low tech*, infatti, permette a studi indipendenti di sviluppare videogame eccellenti e di discreto successo in barba alle major. Non potendo competere con loro sul piano meramente tecnico (difatti, Le Cartel conta quattro dipendenti, mentre i grossi possono contare su migliaia di lavoratori e centinaia di milioni di budget), gli indie hanno aggirato il problema con grande eleganza.

Già da questo esempio, si noterà come la strumentalizzazione del passato è ambivalente: sfrutta la capacità di creare arte innovativa e popolare, libera dai vincoli censori e politicamente corretti delle mega-aziende e, nel contempo, si ancora alla nostalgia dei giocatori verso un passato individuale in cui tutto era più semplice e innocente. Constatiamo, inoltre, come i videogame retrò stiano riscuotendo un grandissimo successo soprattutto tra i più giovani: in questo modo, oltre a trovarsi nella curiosa condizione di "avere nostalgia di tutto, anche delle cose che non hanno vissuto" – come scriveva Pessoa –, essi imparano la tradizione del proprio medium preferito, in un involontario corso di storia dell'arte.

L'ondata videoludica retrò, come nel caso esemplare di *Minecraft*, permette a piccoli studio di bypassare il monopolio della major e intaccare in maniera anche consistente i loro ricavi, nel contempo costringendole ad adottare diverse pratiche aziendali, più aperte, per tenersi "aggiornate".

Tuttavia, come nell'ambientazione di *Mother Russia Ble-*

eds, sono evidenti alcuni punti complessi rimandanti al concetto del pensiero unico e della "fine della storia" liberista: il passato proposto, infatti, lo è solo a un livello meramente superficiale. In realtà, quella che si mostra è una visione del presente camuffata da un'iconografia vintage: l'ipotetico regime comunista del videogame è guidato da oligarchi e mafiosi, è il regno dell'ingiustizia sociale totale, affoga nelle droghe pesanti e nella prostituzione, etc. etc. ovvero, è la Russia di oggi, per come ci viene proposta dalle raffigurazioni – lievissimamente tendenziose – che i grandi media ci propongono. Per certi versi, questa operazione ottiene l'obiettivo di svuotare la storia del suo contenuto e del suo significato, mantenendone soltanto le caratteristiche esteriori. Eppure, queste tendenze insite nel retrò, positive e negative, si mescolano tra loro in gradienti, per cui è difficile esprimere un'opinione netta in merito.

Una meccanica di *Mother Russia Bleeds* che incarna questa contraddizione è la Nekro: questa droga ci permette sia di guarire sia di combattere meglio, eppure, nel mentre, ci rende suoi servi e, infine, ci uccide.

La strumentalizzazione della nostalgia può essere utile a rovesciare gli equilibri del presente (la campagna di Trump, quella per la Brexit e quella per il No al referendum costituzionale hanno mostrato un altissimo contenuto di richiami al passato, variamente declinati), a farci scoprire non solo che un altro mondo è possibile, ma è già esistito, e altri potranno esistere in futuro, spezzando, quindi, la gabbia del presente assoluto liberista. La passione per il passato ci spinge a conoscerlo e così ampliare i nostri strumenti intellettuali, attingendo allo sterminato bacino di conoscenze e soluzioni maturate nei millenni. In ultima analisi, la passione per il passato è anche quella per il futuro, perché accetta che il mondo possa divenire e non semplicemente essere. Eppure, in sé, questa tendenza è anche la culla di mostruosità ideologiche e politiche, sia declinate in versione

"hard" (pensiamo al razzismo tipico della destra sovranista o alla violenza fondamentalista, ammantata di giustificazioni presuntamente religiose) sia "soft", ovvero degenerazioni intellettuali tipiche del campo progressista, come la cieca fedeltà al partito o la tendenza a identificare qualsiasi politico al di fuori delle definizioni della Guerra Fredda come una reincarnazione di Hitler (per cui Grillo, Trump, Putin, Erdogan, Orban, Al-Baghdadi, Bush, Berlusconi, Al-Assad, Netanyahu sarebbero perfettamente omogenei e parte della stessa "Internazionale Nera"); questa forma di pareidolia ci offre una comoda scorciatoia intellettuale capace di impedirci di comprendere il presente, o anche soltanto di porci domande su quest'ultimo, perché offre la medesima diagnosi a fenomeni eterogenei, alla pari di un medico che affermi: «Ti fa male l'occhio? Peste oculare!», «Ti fa male il dito? Peste digitale!» e via dicendo, come nel celebre esempio proposto da Costanzo Preve. Inoltre, ci rende servi degli interessi del nostro avversario, portandoci a pensare in termini di "male minore" (ovvero la paradossale scelta di perdere i diritti sociali e collettivi per mantenere quelli civili e individuali) e, infine, come nella conclusione di *Mother Russia Bleeds*, non fa altro che intrappolarci nei nostri incubi, mentre la storia procede senza di noi.

Nel finale del videogame, gli eroi si trovano nell'ufficio del Presidente al Kremlino. Mentre si avventano su di lui, sprofondano in un delirio allucinatorio in cui la Nekro, la droga di cui hanno fatto massiccio uso durante i giorni precedenti, si manifesta nella forma della Morte. Dopo aver spezzato il controllo che la sostanza esercitava su di loro, tornano alla realtà e si rendono conto d'aver crocifisso il Presidente. Il regime è caduto e il capo della rivoluzione li raggiunge per annunciar loro la lieta novella. Gli eroi, ormai devastati dalla tossicodipendenza, si spengono sul pavimento, lasciando ad altri il compito di edificare un mondo diverso. Non ci viene indicato se esso sarà migliore o peggiore.

In questo ambiguo epilogo, siamo posti davanti a una rivelazione. La prima è lo svelamento del vero antagonista della storia: non si tratta di persone, ma di una merce. Il boss finale è la Nekro stessa. Marx si riferiva a questo quando parlava della prevalenza dell'organico sull'inorganico: è il sistema delle cose a prendere il sopravvento in un regime capitalistico, e non la perfidia di coloro che traggono vantaggi dal sistema. La Nekro è particolarmente calzante in questo contesto, perché, in quanto droga, rovescia simbolicamente il rapporto tra merce e consumatore; è infatti quest'ultimo a essere "venduto" alla merce, a essere omologato e semplificato, a esserne in balìa. Il sistema strutturato intorno alla Nekro, messo su dagli antagonisti minori, non è altro che un veicolo di propagazione della merce stessa. È intrinsecamente anti-umano, perché si sviluppa intorno alle necessità della merce e non delle persone. Per questo, riesce nel compito di degradare e infliggere sofferenza anche ai pochi eletti che, in teoria, dovrebbero trarne benefici.

Gli eroi sono costretti, in uno scenario allucinatorio, a combattere prima con i lati alienati di se stessi e, poi, contro la manifestazione della Nekro, e la loro vittoria avrà comunque esiti autodistruttivi. Questa scelta autoriale, la quale di certo non poteva che provenire da uno studio europeo, è estremamente significativa, perché sottolinea come non esista una via individuale al trionfo contro il sistema presente. Non abbiamo bisogno di eroi. I protagonisti, i quali in un titolo americano avrebbero sconfitto il Male e ripristinato l'ordine, in questo videogame sono condannati; un possibile *happy end* è riservato soltanto alle masse che in *Mother Russia Bleeds* effettuano un'indistinta rivoluzione, i cui contorni e contenuti sono lasciati all'interpretazione del giocatore.

Per concludere: la nostalgia si presenta come una lama a doppio taglio, capace sì di trivializzare e reificare il nostro vissuto, ma anche di offrirci qualche rinnovato baluginio del "sogno di una cosa" e di aprire nuove strade in controten-

denza al pensiero dominante. Si sta insinuando nel nostro vissuto con effetti inaspettati ed esplosivi, per molti versi contraddittori, talmente complessi da apparire di difficile decodifica; probabilmente, oggi ci troviamo nella stessa condizione di quei russi che, in epoca sovietica, erano convinti quanto il sistema fosse un disastro e, nel contempo, che sarebbe durato per sempre. Come si suol dire: c'è grande confusione sotto il cielo, la situazione è eccellente.

6/2/2017

Thimbleweed Park
Gerarchie del controllo

«Sarà come aprire un vecchio e polveroso cassetto e trovarci un'avventura grafica della LucasArts a cui non avete mai giocato». Con queste parole, due anni fa, si aprì la raccolta fondi su Kickstarter che diede origine a *Thimbleweed Park*, il nuovo videogame di Ron Gilbert e Gary Winnick. L'iniziativa ebbe un certo successo: attirò più di quindicimila backer, ammassando un capitale doppio rispetto a quello richiesto dagli sviluppatori (ovvero, più di seicentomila dollari).

Dato che viviamo in un mondo crudele – si vocifera che una parte dell'umanità sia ancora ignara delle mirabili opere di Gilbert e colleghi – è necessario compiere un breve *excursus* per spiegare come mai tutto ciò costituisca una buona notizia.

Fondata nel 1982, la Lucasfilm Games (poi LucasArts) era una piccola azienda nata con l'obiettivo di spremere ancor più denaro dai blockbuster cinematografici di George Lucas e della sua casa di produzione, attraverso la creazione di videogame basati sui loro franchise – e, casomai, anche

qualche titolo originale. Dopo un trascurabile esordio, la LucasArts divenne rinomata per la serie di eccellenti avventure grafiche (fortunatamente slegate dai polpettoni di Lucas) prodotte tra il 1987 e il 1998: *Maniac Mansion*, *Day of the Tentacle*, la saga di *Monkey Island*, *Loom*, *Zak McKracken and the Alien Mindbenders*, *Sam & Max* e via dicendo.

Questi titoli ebbero il pregio di alzare lo standard di sceneggiatura dell'intera industria videoludica, creando storie memorabili, le quali, per centinaia di migliaia di ragazzi dell'epoca, occupano lo stesso spazio affettivo che, in altri, è intasato dalle produzioni Disney. Quasi tutte le avventure grafiche LucasArts sono commedie avventurose con forti elementi surreali, con una spiccata tendenza a infrangere la quarta parete, dotate di mondi di gioco vasti, bizzarri e indimenticabili. Gary Winnick e Ron Gilbert erano tra i principali membri dello staff di sviluppatori. L'epoca d'oro durò un decennio, poi la LucasArts cessò di dedicarsi alle avventure grafiche; a storie e dialoghi curatissimi e innovativi si sostituì il più commerciabile "ti-sparo-laser-sulle-gengive": un sicuro spazio d'investimento, specie se associato al pattume che cade dal desco di George Lucas, mentre è impegnato a divorare l'infanzia di milioni di innocenti. Gli sviluppatori del team LucasArts si dispersero in altre aziende.

Quasi vent'anni dopo, parte dello staff originale si riunì sotto l'etichetta Terrible Toybox e lanciò il Kickstarter per finanziare *Thimbleweed Park*, con l'obiettivo di offrire un tributo a quell'era videoludica e, nel contempo, rinverdire un genere – l'avventura grafica – che sta compiendo una graduale riemersione nell'interesse collettivo. In un'intervista, Ron Gilbert disse: «Non vogliamo fare un'opera basata sui videogame del tempo, ma sul ricordo che gli attuali gamer hanno di essi». Teniamo a mente questo dettaglio.

Per questo, *Thimbleweed Park* ci mette nei panni di due agenti dell'FBI inviati nell'omonima cittadina per scoprire il responsabile di un omicidio: i protagonisti hanno le fat-

tezze di Scully e Mulder di X-Files, mentre la cittadina è un mix tra riferimenti obliqui alle produzioni della LucasArts e all'idea fondamentale di *Twin Peaks*. Ergo, si tratta di una piccola comunità chiusa, in cui ogni cittadino nasconde degli oscuri ed eccentrici segreti (talvolta soprannaturali), e su tutto domina una grande famiglia borghese e le sue attività economiche. Inutile sottolineare come il *locus* del potere informale della città sia anche il suo cuore di tenebra.

Anche l'intero impianto tecnico di *Thimbleweed Park* è un glorioso e pixellato omaggio ai '90: grafica, musica, interfaccia... ogni aspetto del videogame è un malinconico tributo a un'epoca passata – e nel contempo una riflessione su di essa. Lo stesso decadente impero economico di Chuck Edmund, il capitalista patriarca della cittadina, non è altro che la rielaborazione dello stesso concetto, applicato alla LucasArts: un'azienda capace di produrre opere mirabili, impiegando tecnologia all'avanguardia, destinata a venir spazzata via dalla storia proprio perché troppo avanzata rispetto alla propria epoca. Thimbleweed Park è ora una città di fantasmi, rasa al suolo dalla recessione e dal fallimento del suo principale hub industriale. I suoi abitanti vivono di nostalgia, anacronismi e follia latente. Il videogame si svolge nel 1987 (anno in cui fu prodotto *Maniac Mansion*, la prima avventura grafica), il che applica un ulteriore livello di straniamento nel giocatore.

Man mano che i protagonisti svolgono la loro indagine intorno al misterioso cadavere trovato sulle sponde di un fiume, il giocatore viene calato in una realtà che pare sempre più sfaldarsi, mente gli abitanti offrono in continuazione commenti meta-videoludici: la scienza alla base dell'industria di Chuck Edmund è completamente folle, siamo testimoni di eventi soprannaturali, spionaggio panottico, misteriosi aggressori. Non solo il delitto viene presto accantonato come secondario, ma la stessa ambientazione assume una piega sinistra e inesplicabile, onirica ed evanescente (proprio come un ricordo). La lenta transizione del videogame dalla

sua cornice iniziale "realistica" a un delirio post-moderno degno di Philip K. Dick pare una rappresentazione visuale del commento che James Hellings fece della concezione dell'arte di Adorno: «L'arte non copia, imita, riflette o dipinge la realtà oggettiva ma, piuttosto, raccoglie, riproduce e redime ciò che giace oltre la realtà oggettiva (l'incommensurabile, l'Altro)».

Lo sfaldamento dei piani della realtà procede per tutta la sezione centrale del videogame. La presenza dell'Altro si fa sempre più pronunciata, attraverso un cocktail di dettagli discordanti, di strati di menzogna e illusione piegati l'uno sull'altro, di un acuirsi della "meta-videoludicità". Ad esempio, scopriamo che i due agenti dell'FBI sono degli impostori, giunti in città con obiettivi personali indipendenti dall'indagine per omicidio. Inoltre, un altro protagonista, la nipote di Chuck Edmund, riesce nel suo obiettivo di diventare una sviluppatrice di avventure grafiche, attraverso una serie di puzzle incentrati sugli aspetti tecnici e informatici sottostanti alla programmazione dello stesso videogame di cui è parte. In uno degli scenari del videogame riusciamo anche a scorgere Gary Winnick e Ron Gilbert, presenti a una convention per pubblicizzare le loro opere.

I personaggi esibiscono sempre più un tipo di cinismo del tutto post-moderno: non soltanto non credono nella verità "ideologica" che gli è propria (quella di agenti del giocatore all'interno di un'avventura grafica), ma non la prendono nemmeno sul serio. Eppure, a un livello più fondamentale, la suddetta ideologia non è un'illusione che maschera la realtà (sarebbe difficile reperirla in un videogame), ma una *weltanshauung* inconscia che struttura la loro realtà. Per parafrasare Zizek, il loro distacco cinico li acceca innanzi al vero potere dell'ideologia: sebbene non prendano il loro ruolo sul serio, i personaggi continuano a interpretarlo. All'interno di *Thimbleweed Park*, alcuni attori interpretano una risposta diversa – e distruttiva – davanti al problema centrale dell'ideologia

sopra esposta e della sua interpretazione postmoderna. Un culto di cospirazionisti paranoici, terrorizzato dai segnali di controllo che aleggiano nell'aria per sottrar loro il libero arbitrio (segnali che, manco a dirlo, sono prodotti dal mouse del giocatore, il quale esercita il proprio dominio mentale e tecnico sul mondo di gioco), sceglie la strada del fanatismo conservatore e prepara esplosivi per far saltare in aria un nemico che non riesce a identificare con chiarezza, ma di cui percepisce la presenza. *Mutatis mutandis*, anche l'ISIS reagisce così alla dissoluzione di ogni verità tradizionale operato dall'occidente postmoderno (ateo, consumista, materialista).

Giunti al finale di *Thimbleweed Park*, ciò che prima era solamente implicito diviene manifesto: i personaggi incontrano un'intelligenza artificiale che svela loro ogni mistero. L'AI impazzita li informa come in realtà non esistano; la loro mente è codice informatico in un videogame, sono schiavi di una presenza di controllo totalizzante proveniente dal "mondo superiore" (ovvero, il giocatore). L'intero videogame è stato una menzogna, costruita appositamente dall'AI, corrompendo il codice del videogame, perché essi scoprissero la realtà e ponessero fine alla simulazione, cancellando *Thimbleweed Park* dall'hard disk del loro *deus absconditus*. In qualche altra dimensione del reale, Pirandello si torce il baffo in segno di soddisfazione. Eppure, come dicevamo, la grande rivelazione ha un tono molto più dickiano, perché l'irrealtà del reale è interpretata in senso oscuro e paranoico, satura di una disperazione esistenziale che non fa parte dell'atteggiamento più sobrio del romanziere siciliano. *Thimbleweed Park*, ancor più di PKD, insinua nel giocatore l'idea che anche il suo mondo sia una simulazione e l'intero universo sia una serie di maschere, dietro altre maschere, dietro altre maschere, senza alcun "fondo" o alcuna grande Verità; in fin dei conti, Dick era cattolico e poneva un signore barbuto alla metaforica fine del tunnel, mentre Gilbert e Winnick si dimostrano pienamente materialisti – e quindi

nichilisti – per cui il succitato tunnel non ha alcuna uscita.

Dal punto di vista del giocatore, questo momento è vissuto come uno straniamento incentrato sulla sua "sospensione d'incredulità", il fondamento necessario per godere di una storia: tutto ciò che ha accettato inconsciamente, ritenendolo un aspetto normale di un videogame (ad esempio, il fatto che la cittadina non abbia case e scuole o abbia una popolazione di ottanta persone e un elenco telefonico con tremila nomi, o la presenza di varie storyline abbandonate e "buchi" nella sceneggiatura) gli si ritorce contro, divenendo una pistola di Čechov pronta a sparare durante il finale. A questo, si accompagna la realizzazione che il vero antagonista della storia è proprio lui, il giocatore.

I protagonisti del videogame, il quale dall'inizio alla fine ha compiuto una parabola vertiginosa – da commedia avventurosa ad abisso esistenzialista postmoderno –, decidono di compiere la scelta più disperante, ovvero quella di eliminare l'intero videogame, in un *harakiri* cosmico. In questo modo, credono di liberarsi, in morte, del Controllo proveniente dall'esterno. Così avviene, ma la vera tragedia si compie negli ultimi istanti dopo i titoli di coda. Il loro tentativo fallisce. Il videogame non viene cancellato, ma si resetta. Torniamo alla schermata principale. Il ciclo non è stato spezzato, il sistema è pronto a ricominciare un'altra partita.

Thimbleweed Park sceglie di risolvere il dilemma postmoderno in un modo che si accompagna alla perfezione al presente *zeitgeist*: la realtà è costituita da infiniti strati di menzogna/illusione, noi tutti siamo burattini mossi dalle dinamiche inumane del capitale, i suoi cicli continuano da secoli e non avranno mai fine, perché un altro mondo è impossibile. Come dicevamo sopra, c'è un'incrinatura in questa sincera, oggettiva e post-ideologica visione di quello che potremo chiamare il "capitalismo reale": anch'essa è una costruzione ideologica. Maschere dietro maschere dietro maschere, questa è la via del mondo, in una regressione senza

fine; eppure, fino a prova contraria, in natura l'infinito non esiste. Sotto una vertigine di maschere, in qualche profondo anfratto del reale, la carne e il sangue attendono.

<div style="text-align: right">7/4/2017</div>

The Witness
Le fredde rovine del tempio della Dea Ragione

È COMMOVENTE CONSTATARE come il medium videogame, che abbiamo visto nascere e crescere nell'arco delle nostre vite, stia maturando sempre più in una forma d'arte completa; non tutte le epoche hanno potuto esperire la genesi di una nuova musa. *The Witness* della Thekla Inc, realizzato sotto la direzione di Jonathan Blow, è sicuramente una delle pietre miliari di questo processo. Nella più minimalistica delle definizioni, potremmo considerarlo un puzzle: un grande rompicapo, allestito da una folta squadra di persone dai più svariati talenti, nel corso di otto lunghi anni di fatica.

La trama del videogame è quantomai semplice: ti svegli in un' isola abbandonata. Esplora. Non ci sono spiegazioni, drammatiche cutscene, elaborate sequenze narrative non lineari. Sei solo, attorno a te la natura è rigogliosa e l'architettura enigmatica. Il primo obiettivo che ti si profila è capire cosa vuoi fare. L'isola è disseminata di display a griglie, ognuno di essi un diverso rompicapo: sta a te sperimentare, come la scimmia con l'osso in mano di *2001 Odissea nello Spazio*, per capire come funzionino e quali siano le rego-

le che ne sottendono il funzionamento. Man mano che la tua esplorazione prosegue, scoprirai puzzle articolati, splendidi panorami dai colori accesi, solenni statue costruite da mani ignote. L'intera isola è un enorme mistero: la curiosità ti spingerà a sondarla, ad armeggiare con i suoi segreti nel tentativo di comprenderla. Lo scopo del videogame non è imposto da una narrazione artificiale ("Salva il mondo dagli anarco-nazi-comunisti-islamici!"), ma semplicemente si formula spontaneamente nella mente del giocatore perché, in quanto essere umano, vuole decifrare il senso e l'uso di ciò che lo circonda. È un caso splendido di design emergente, in cui gli elementi di un dato sistema collaborano sinergicamente per creare qualcosa di qualitativamente diverso da essi stessi.

Per questo *The Witness*, al contrario di altri videogame, non mira a farti sentire intelligente, donandoti spettacolari zuccherini a ogni passo avanti; al contrario, parte dal presupposto che tu *sia* intelligente, dotato di perspicacia e pazienza, e lascia che sia tu stesso ad auto-motivarti.

La grafica del videogame è, nella sua semplicità, capace di infondere una discreta dose di timore reverenziale. A tratti, ti troverai a passeggiare presso una cascata o una foresta con l'unico scopo di osservarla, senza alcun obiettivo funzionale ulteriore, come potrebbe accadere durante una gita in montagna. L'audio ambientale, privo di una colonna sonora, è realistico e avvolgente. Disseminati per l'isola, troverai una pluralità di piccoli documenti, estratti di poesie provenienti qua e là dalla storia dell'umanità: tutte condividono una linea di fondo, ovvero l'impegno di pensatori curiosi, intenti a dare un senso al mondo che li circonda.

Sottolineo l'uso della seconda persona singolare. Il videogame non ha un protagonista predefinito: sei proprio tu, perché i tuoi ragionamenti e i tuoi sentimenti hanno un diretto influsso sull'esperienza di gioco. Come accade in *Her Story*, i processi mentali del giocatore sono parte integrante

dell'opera d'arte a un livello infinitamente più alto di quanto potrebbe capitare con i riflessi da cervello rettile di uno sparatutto.

Dopo questa introduzione generale, focalizziamo l'attenzione su due temi portanti di *The Witness*: la pedagogia veicolata dal worldbuilding e la filosofia della scienza.

Questo videogame non ha alcun tutorial o set di istruzioni: s'impara a giocarlo tramite il suo mero design. Se questa è una caratteristica delle opere migliori (pensiamo al primo livello di *Super Mario Bros.* o *Megaman X*, capolavori in tal senso), in *The Witness* essa si intreccia profondamente al senso stesso dell'esperienza artistica che si sta vivendo. Naturalmente, un videogame non è un romanzo: è sbagliato intenderli come storie. In prima istanza, i videogame sono *luoghi*. Per questo, dobbiamo plaudire al modo astuto in cui essi riescono a comunicare complessi concetti (non solo astratti, ma anche puramente operativi) tramite la loro mera struttura architettonica, in una pedagogia non verbale che lascia deliziati.

In questo senso, i videogame hanno qualcosa di affine ai non-luoghi descritti da Marc Augé: «[Essi] hanno la peculiarità di essere in parte definiti dalle loro "istruzioni d'uso", che possono essere prescrittive ("Gira a destra"), proibitive ("Vietato fumare") o informative ("Stai entrando nella regione del Beaujolais")». Il legame contrattuale che un individuo stipula con un non-luogo è affine al rapporto esistente tra il protagonista di un videogame e il mondo in cui abita. Quando tutto ciò avviene senza alcuno scambio linguistico, come in *The Witness*, siamo innanzi a un livello di comunicazione più profondo e conturbante ed è, forse, questo uno degli "specifici videoludici" più importanti, perché coniuga paradossalmente una totale libertà e una totale mancanza di libertà. La conformazione geografica di una location è percorribile secondo il capriccio del giocatore, però è strutturata in maniera tale da rendere a lui evidente un complesso insie-

me di prescrizioni e proibizioni: si va dal più banale "muro invisibile" – il quale delimita il campo di gioco dei design più rozzi – all'astuta collocazione di avversari e sfide, finalizzate a insegnare tramite un processo di *trial and error* intuitivo. In fondo, possiamo vedere lo stesso principio all'opera nella cosiddetta architettura ostile o anti-umana presente nelle nostre città: spuntoni di cemento nei sottopassaggi, perché i senzatetto non vi possano trovare riparo, griglie aguzze sulle alte finestre, atte a scacciare i piccioni, panchine strutturate in modo tale da non potercisi stendere… questa è certamente una declinazione specifica del concetto, perché ha un chiaro intento sisista ("niente indesiderabili qui"), mentre in un videogame la pedagogia architettonica permea ogni singolo istante della vita del protagonista e la controlla in maniera totalizzante, pur lasciandogli gradienti di libertà – talvolta amplissimi – per fare tutto ciò che gli salta in mente all'interno della griglia dettata dal codice.

Uno degli elementi d'interesse di *The Witness* è porre questa dinamica fondamentale al centro del gameplay: il giocatore è portato a indagare sull'ordine implicito del mondo che lo circonda, comprenderlo e usarlo per progredire. Questa sostanziale unità tra forma e contenuto è sempre uno dei segni più evidenti di una grande opera d'arte. Inoltre, ci introduce al secondo tema portante di questo articolo: la filosofia della scienza.

The Witness, intriso com'è di stupore per lo svelamento delle leggi segrete del mondo, può essere inteso come una grande meditazione sulla scienza e sul suo significato. Questa connotazione è ribadita esplicitamente all'interno del gioco. In una piccola sala cinematografica sotterranea, troviamo infatti gli unici "dialoghi" presenti nell'intera opera. Tramite un menù, possiamo proiettare sette film: tra di essi, un *rant* televisivo che promuove lo scientismo, due lezioni di Richard Feynman, un intero radiodramma (della durata di un ora!), e il finale di *Nostalghia* di Andrej Tarkovskij. Forse

quest'ultima clip potrebbe essere considerata il manifesto ideologico di *The Witness*. In un infinito piano sequenza, vediamo un uomo accendere una candela e trasportarla in avanti, proteggendola dal vento con una mano. Ogni volta che la candela si spegne, l'uomo torna al punto di partenza, la riaccende e riparte. Quando arriva a destinazione, muore. Il regista russo è riuscito a restituire il significato profondo della civiltà e della scienza in maniera semplice e chiarissima; tra l'altro, pare che non ci sia bisogno di un budget da 500 milioni di dollari per ottenere questi risultati.

Il senso di arduo, intenso, misterioso progresso verso una destinazione sconosciuta pervade *The Witness*. Le milionate di soluzioni sbagliate che il giocatore applica ai puzzle rappresentano le teorie scartate e le strutture di pensiero obsolete, finché non si giunge alla soluzione perfetta, allineata con le leggi della natura (o del codice). Il senso profondo di meraviglia, la gioia del comprendere, il materialismo intelligente: nel riuscire a comunicare in modo così elegante un'intera visione del mondo, *The Witness*, però, apre il fianco a critiche e ragionamenti ulteriori. Il videogame rappresenta una concezione della scienza che non dobbiamo considerare ovvia, eterna e naturale. Al contrario, anch'essa è un prodotto del nostro contesto culturale, nonostante si sforzi di nascondercelo.

Come scrive Pierluigi Fagan sul riduzionismo scientifico, «fa sorridere questo antico vizio anglosassone-moderno di sradicare gli oggetti dallo spazio e dal tempo per poi osservarli "scientificamente", perché così non si muovono, stanno fermi, non hanno condizioni, non cambiano; sono praticamente morti, come già Vico rimproverava a Descartes».

The Witness osserva il metodo scientifico e lo esalta ma, come ormai è usuale fare (dopotutto, viviamo nella "fine della storia" liberista), lo priva di un contesto. Questo dettaglio, che potrebbe sembrare un puntiglio irrilevante, stravolge completamente il significato della scienza in quanto tale

– soprattutto se, come avviene tutti i giorni, la stessa operazione è svolta anche nelle scienze "morbide" come l'economia, la medicina, la psicologia, e via dicendo. L'affermazione che esistano delle Leggi Eterne dell'Economia e gli uomini si debbano piegare ad esse, ad esempio, oltre a far sbellicare dalle risate, può essere anche intesa come un tentativo di celare le vere dinamiche politiche, i rapporti di forza tra le classi, che hanno costituito la genesi di una particolare ideologia economica. Lo stesso discorso si può applicare anche alle scienze "dure": spesso le rivoluzioni scientifiche, come segnalato da Kuhn, Feyerabend e molti altri, non avvengono in una progressione razionale lineare, ma avvengono contro la ragione e contro la logica, portate avanti da una massa critica di pensiero che si afferma per ragioni *latu sensu* politiche (e parliamo anche della politica delle accademie, non solo dell'accezione più generica), proponendo nuove teorie che, per forza di cose, sono incomplete e meno strutturate delle impalcature di pensiero consolidate da esse prese di mira.

In *The Witness*, il processo scientifico è stilizzato: l'umanità osserva il mondo, sperimenta varie soluzioni per ottenerne un vantaggio, riesce a comprendere "la mente di Dio" (ovvero le succitate Leggi Eterne) e quella singola soluzione giusta scarta tutte le altre, formando un nuovo paradigma, una nuova visione del mondo. Purtroppo, questa linea di progresso positivista non corrisponde al nostro reale vissuto in un mondo terribilmente incerto, incasinato, oscuro e sorprendente, e ha molto più a che fare con la metafisica medievale che con il pensiero contemporaneo, perché postula la Verità come una, monolitica e perenne – si tratta soltanto di scoprirla. È, forse, questo il nocciolo problematico dell'esperienza di *The Witness*: ci offre la scienza senza la carne, gli interessi, il trambusto e il disordine della storia. Questa visione esangue si riflette anche nella solitudine immensa del giocatore, abbandonato a se stesso in un'isola deserta, in

modo tale che le sue cristalline torri di logica non si debbano mai scontrare con le puzzolenti masse umane.

Talvolta, il sonno della ragione genera mostri, ma molti degli orrori del secolo passato – incluso, ad esempio, lo sfascio climatico del pianeta – non sono frutto della nostra natura bestiale, ma di una razionalità con occhi ben aperti, sebbene miopi. È un classico esempio di fallimento del mercato, ovvero ciò che accade quando tutti gli operatori coinvolti in un determinato processo adottano la scelta più razionale dal loro punto di vista e il risultato è un disastro collettivo – o una guerra mondiale.

Tutto ciò è la conseguenza diretta dell'ideologia "anglosassone-moderna" diffusa tra le classi colte occidentali, quella rappresentata in modo sommamente elegante in *The Witness*: feticizzando la Scienza, la Ragione, l'Efficienza, è cieca davanti all'infinitamente complesso divenire storico, alla divergenza tra gli interessi dei vari segmenti sociali, agli effetti collaterali e indesiderati del proprio agire. Si palesa come una perversione dell'Illuminismo, china in venerazione di un Ordine Implicito oltre il mondo reale, nell'empireo della razionalità pura, sopra i miasmi ammorbanti di questo pianeta.

27/6/2017

Don't Starve
Retorica dell'impotenza, furia dell'hardcore

«Nel 1992, un sample rap circolava nel pool genetico della musica hardcore: «*Can't beat the system / Go with the flow*» (Non puoi battere il sistema / Segui il flusso). Per un verso, era una semplice vanteria riguardante la potenza del sound system. Ma, forse, in esso possiamo ritrovare, sommersa e perdurante, anche una risonanza politica: nella degradazione socioeconomica dell'Inghilterra (ormai al secondo decennio di governo conservatore), in cui le alternative sembravano impossibili, gli orizzonti si facevano sempre più ristretti e non esisteva alcuno sbocco costruttivo per la rabbia o per l'idealismo. Cosa rimaneva da fare, allora, se non scivolare nell'inconsapevolezza, seguire il flusso, scomparire? Nella loro ricerca di una velocità di fuga, i giovani hardcore finirono in una trappola: una zona morta in cui la corsa senza alcuna direzione muta in una sorta di stasi ipercinetica, sospesa tra lo spasmo e l'entropia.»

Simon Reynolds, *Energy Flash*

Una delle più sublimi correnti dell'oceano videoludico attuale è quella che ha portato il genere cosiddetto "survival" (sopravvivenza) dalla nicchia per appassionati in cui è nato alla straordinaria popolarità odierna – specialmente presso i più giovani.

In estrema sintesi, il survival è un genere in cui l'obiettivo principale è, appunto, restare in vita. Tra le sue caratteristiche predominanti troviamo un'ambientazione aperta e prodotta in modo procedurale, una storia ridotta all'essenziale – o, talvolta, assente –, un sistema di crafting che permette al giocatore di creare i suoi miseri averi combinando i materiali raccattati qui e là (pietra focaia + legno = fuoco) e un intero pianeta il cui unico obiettivo è farlo a pezzi: non è necessario un lupo o un mostro orripilante, potrebbe bastare il freddo, la fame, la disperazione, le malattie e tutte le altre delizie che Madre Natura ci dona. Talvolta, morire in questi videogame significa dover ricominciare tutto da capo – un tipo di violenza psicologica che aveva cessato d'esistere con l'introduzione della possibilità stessa di salvare la propria partita (1986, *Legend of Zelda*).

Don't starve è, da tutti i punti di vista, un survival fedele alla linea, se non per il suo modello estetico, ispirato alla stilizzazione del gotico resa popolare da Tim Burton. Realizzato nel 2013 dalla Klei Entertainment, ha avuto uno straordinario successo ed è stato diffuso in tutti i principali sistemi di gioco.

Il suo protagonista, Wilson, è uno scienziato gentiluomo, il quale, in seguito a un patto faustiano, si trova sprofondato in una tetra desolazione popolata da una fauna poco amichevole. Da quel momento in poi, il giocatore viene lasciato libero; ovvero, è completamente solo – e privo di guida – innanzi alle minacce offerte dalla natura. L'obiettivo di *Don't starve* è presente nel titolo: non morire di fame. Purtroppo, l'unico potere straordinario del protagonista pare quello di "farsi crescere una magnifica barba": come un gotico Robin-

son Crusoe, Wilson dovrà affrontare la natura e dominarla. Non ci riuscirà. Morirà un milione di volte, spesso in modo pateticamente banale. In origine, il gioco non aveva alcun finale: il mero atto di resistere un giorno in più era considerato un piccolo trionfo. La condizione di vittoria è stata aggiunta dagli sviluppatori in seguito, con un vero e proprio arco narrativo che conclude la storia di Wilson in maniera adeguatamente faustiana. Inutile sottolineare come si tratti di una vittoria di Pirro.

Abbiamo scelto di parlare di *Don't starve*, e non di altri titoli survival come *The Long Dark*, *Ark: Survival Evolved* o il monumentale *Minecraft*, perché la sua purezza essenziale (e addirittura il suo titolo) ci pongono direttamente innanzi a una contraddizione.

Il survival nasce da una costola dell'immenso genere conosciuto come RPG, e tutte le sue caratteristiche cardine sono state introdotte in quell'ambito dai suoi vari precursori (tra i tanti, *Rogue*, 1980, o *The Elder Scrolls: Daggerfall*, 1996): tuttavia, mentre l'RPG è stato formulato in un periodo di politica espansiva keynesiana, il survival è divenuto predominante in un ambito socioeconomico completamente diverso, ovvero l'attuale austerità liberista, fondata sul precariato e sullo sfruttamento. Questo contesto traspare in maniera cristallina dalle stesse meccaniche di base dei due generi. L'RPG è una fantasia di potenza, in cui il protagonista ammassa ricchezza e abilità in maniera geometrica e regolare, percorrendo la scala sociale dal marciapiede alla sala del trono: lo fa a piccoli passi, con sicurezza, senza possibilità di retrocedere. Questa ascesa è quasi sempre accompagnata da una storia, un destino, con un chiaro inizio e una chiara conclusione, quasi sempre positiva. È un genere che, nato nel 1974 in forma cartacea e poco tempo dopo in forma videoludica, riflette l'*esprit du temps* keynesiano in maniera quasi inconscia. Si potrebbe affermare che il protagonista di un RPG classico ha un ruolo nel mondo, un "posto fisso",

ed è angustiato dai problemi di questa condizione esistenziale, come il *grind* (ovvero l'esasperante ripetizione della stessa mansione), il *party management* (la microgestione del proprio gruppo di avventurieri, un analogo della famiglia), l'allocazione delle risorse in senso strategico (finalizzata a far sviluppare la carriera in maniera ottimale) e i conflitti, sempre da affrontare con intelligenza tattica e con avversari al proprio livello. L'RPG tradizionale può essere impegnativo, ma è equo nel modo di porsi rispetto al giocatore. In RPG di massa online come *World of Warcraft*, è addirittura la comunità stessa a far pressione "democratica" sugli sviluppatori perché correggano le asperità e rendano il sistema bilanciato.

Il survival, assurto alla popolarità in ben altra temperie (il cosiddetto TINA: *there is no alternative* al liberismo), rovescia queste meccaniche nel loro contrario, in modo netto e selvaggio. Il sistema di gioco non è equo: è brutale, sbilanciato, iniquo. È stato concepito in questo modo di proposito. Tutto ciò che il giocatore ha costruito, con ansia e sofferenza, può essere spazzato via da un istante all'altro; si può essere certi che accadrà, più e più volte, talvolta per un suo passo falso, talvolta senza alcun motivo apparente. I giocatori sanno che ogni giorno potrebbe essere l'ultimo: nulla è permanente, l'intero mondo di gioco è una grande trappola, ogni piccola vittoria deve essere consumata nel tentativo di sfuggire alla successiva minaccia contingente. E le minacce sono costanti, imprevedibili, spesso inevitabili. Non c'è alcun più alto obiettivo, nessun arco narrativo, se non la sopravvivenza fine a se stessa. Al contrario dell'RPG, il quale appaga le fantasie di potere, il survival si basa sulla retorica dell'impotenza. Questo concetto ha presto contaminato altri generi tangenti al survival, come la sua declinazione horror. In videogame come *Alien: Isolation*, *Outlast* o *Amnesia*, la capacità di reazione e di movimento del protagonista sono artificialmente limitate, con l'esplicito intento di incutere

un sacro terrore nel giocatore, cosciente dell'invincibilità dell'avversario e delle proprie scarse opzioni. Si tratta forse delle opere più traumatiche da esperire, eppure, proprio per questo, sono loro ad offrire una maggior soddisfazione al compimento.

Entrambi i generi hanno trovato il loro momento di successo quando la loro logica interna si è intersecata costruttivamente con i più intimi sentimenti delle masse. Se il pubblico degli anni '70 bramava grandi successi e grandi avventure, è indicativo che quello odierno abbia come massima aspirazione quella di "non morire di fame". È un piccolo miracolo quanto questi capolavori videoludici ci spingano a riflettere, a un livello diverso da quello razionale, su quale sia il vero male della nostra epoca e il suo clima emotivo.

Eppure, al contrario dell'RPG tradizionale, il survival si pone radicalmente come un genere anticiclico rispetto al suo contesto socioeconomico: pur immerso nella sua disperazione e nella sua precarietà – e nonostante sia basato sulla succitata retorica dell'impotenza – ci istiga prima di tutto a riconoscere come tali queste circostanze e, in secondo luogo, a superarle. La lotta potrà sembrare impossibile – spesso lo é –, ma i meccanismi elementari di gioco ci spingono a lottare con disperazione, con ogni mezzo necessario. Un esempio di ciò è un eccellente cocktail di RPG classico e survival, ovvero *Dark Souls*, un titolo capace di raggiungere un'immensa popolarità negli anni scorsi. Nonostante sia in nuce una meditazione junghiana sulla morte (non certo un argomento pop) e sia uno dei videogame più difficili della storia, ha incontrato il plaudente abbraccio delle masse. L'unico modo per arrivare al termine di *Dark Souls* è studiare approfonditamente il sistema di gioco, sviluppare riflessi fulminei e non sbagliare *mai*. *Dark Souls* è puro hardcore distillato e trasposto in forma videoludica; ci riporta tematicamente alla citazione di *Energy Flash* proposta come esergo: il gameplay è talmente spietato e serrato da porre i giocatori in una sorta

di trance, di lasciarli in balia del flusso, di farli "scomparire". Scelte dall'esito letale sono compiute in una frazione di secondo, nessun errore è mai perdonato. Questa è l'esperienza cardine di ogni vero survival: una furia di vivere che si trasforma in uno stato di totale immersione, di parziale incoscienza, di fusione con il sistema, mirata a sconfiggerlo, anche se pare impossibile. *Dark Souls* include anche una modalità multiplayer obbligatoria e strettamente legata alla storia single-player: ovvero, mentre si svolge la propria partita, è sempre possibile che un altro giocatore possa "invaderla" e offrirci aiuto – o molto più spesso una morte rapida. Eppure, quando i giocatori collaborano, la partita ne risulta mutata nel profondo: le sfide sono più accessibili, i traguardi più facilmente raggiungibili, la solitudine e la disperazione lasciano spazio a una rinnovata determinazione.

Questo videogame, e i survival in generale, ci comunicano che siamo soli e il nostro mondo è edificato sulla disperazione. Il sistema stesso è stato costruito per annientarci: non abbiamo alcuna speranza. Eppure, dobbiamo combattere (*Git gud*, ripetono i veterani ai giocatori novizi, una gramsciana esortazione a migliorarsi), e farlo insieme, perché la scelta di restare immobili equivale alla morte. In fin dei conti, la furia di vivere dell'hardcore, così profondamente inscritta anche nei survival, ci comunica una verità banale: oltre ai veli e le dissimulazioni, viviamo in una tirannide. Questo sistema non è stato costruito per soddisfare le nostre esigenze. Chiunque lo sopporti, l'appoggi o l'accetti è, per definizione, schiavo.

30/9/2017

Sorvegliati da macchine d'amorevole grazia
Una breve inchiesta sul modello aziendale *Games as a service*

«Mi piace pensare (e prima sarà, meglio è) a un pascolo cibernetico in cui mammiferi e computer vivono insieme in una mutua armonia di programmazione, come acqua pura che tocca un cielo terso. Mi piace pensare (ora, vi prego!) a una foresta cibernetica colma di pini e materiali elettronici, dove i cervi passeggiano in pace tra computer, come fossero fiori appena sbocciati. Mi piace pensare (sarà così) a una ecologia cibernetica in cui ciascuno di noi è libero dal lavoro e torna alla natura, ritorna ai nostri fratelli e sorelle mammiferi, e tutti saremo sorvegliati da macchine d'amorevole grazia.»

Richard Brautigan, *All Watched Over By Machines of Loving Grace*

«Prendiamo una decisione, poi la mettiamo sul tavolo e aspettiamo un po' per vedere che succede. Se non provoca proteste né rivolte, perché la maggior parte della gente non capisce niente di cosa è stato deciso, andiamo avanti passo dopo passo fino al punto di non ritorno.»

Jean-Claude Juncker

Il modello *Games as a service* ("Videogame come servizio") ha una lunga storia. Negli ultimi tempi, è emerso come il nuovo paradigma dominante nell'industria videoludica. Tuttavia, quando un gruppetto di gentiluomini brizzolati – al comando di un settore economico che fattura 108,9 miliardi di dollari l'anno – tenta di sedurci con miraggi d'incredibili esperienze, è sempre bene tenere un oggetto contundente a portata di mano.

In origine, lo slogan *Games as a service* servì a segnalare uno dei più rilevanti "specifici videoludici", espandendo la definizione di ciò che un videogame può rappresentare e delle funzioni a cui può assolvere. In sintesi, servì a farci capire che un videogame, al contrario di un film o di un romanzo, non è soltanto una storia chiusa in se stessa, ma in primo luogo un sistema che infinitamente genera possibili esperienze, senza mai perdere la capacità di intrattenerci. Per massimizzare questo aspetto, il videogame necessita un'impostazione diversa sia sul piano della produzione che su quello della commercializzazione: scartato il sistema tradizionale (creo l'opera, la metto in una scatola, ti do la scatola, mi dai i contanti), si è preferito optare per un paradigma radicale, in cui il gioco è diffuso – talvolta gratuitamente, spesso su mobile, come cellulari o tablet – e il suo processo di sviluppo non ha alcun termine, perché i suoi produttori si peritano di aggiungere in continuazione nuovi elementi, personaggi, opzioni, livelli e via dicendo. In questo modello, la fonte del guadagno non è data soltanto dalla vendita di un "oggetto" predeterminato, ma dal pagamento continuativo di un "servizio". Ciò può assumere le forme più svariate, da quelle più dirette (un canone mensile) a quelle premium (il gioco base è gratuito, ma alcuni dei suoi contenuti aggiuntivi sono acquistabili in pacchetti oppure dietro sottoscrizione mensile) ad altre forme diaboliche e subdole, che sarebbe troppo complesso elencare, ma di cui sarà fornito qualche esempio in seguito.

In questa maniera, milioni di giocatori furono familiarizzati all'idea delle microtransazioni (ad esempio, l'acquisto di un buffo cappello per il proprio personaggio a 0.99€) e di veri e propri negozi all'interno dei videogame. Per una questione strettamente pragmatica, il modello *Games as a service* ebbe una sua prima esplosione sugli smartphone, ciascuno collegato a un account e a una carta di credito e, poi, si insinuò in varie forme anche nei videogame tradizionali, attraverso tecniche eterogenee quanto lo sono i vari hardware e sistemi operativi. Le major, accecate dal bagliore dei dobloni, si sforzarono per estendere e sviluppare i sistemi di microtransazioni e, soprattutto, si assicurarono che gli utenti le accettassero.

La più rudimentale tecnica, in questo senso, fu quella di trasformare i propri giochi in *Skinner Box*, l'unità base del condizionamento operante teorizzato dallo psicologo comportamentista Burrhaus Skinner. Il meccanismo di base è semplice, ma insidioso: si crea un loop di gioco rapido ed elementare, premiato da una ricompensa. Tuttavia, il valore di quest'ultima non è fisso, ma rispondente a delle probabilità basate sulle classiche tattiche del gioco d'azzardo, per cui è semplice ottenerne una di scarso valore, ma quasi impossibile vincere il jackpot. Così facendo, ad esempio, il nostro Orco entrerà nella Caverna Dei Balordi e sterminerà la Setta di Necromanti e sarà premiato con una Simpatica Fascetta Colorata. Tuttavia, il giocatore sa che la Caverna ha la potenzialità di fargli vincere, nella migliore delle ipotesi, la Motosega Cromata Termonucleare e continuerà a ripetere l'attività nella speranza di vincerla. Per cui, con un semplice accorgimento, abbiamo esteso un gameplay di due minuti in uno da dieci ore (particolarmente allettante per la casa di produzione, se il "servizio" offerto dal videogioco è pagato tramite sottoscrizioni mensili). Però, il giocatore potrebbe ritenere che la Motosega, per quanto lucente e potente, non valga tutto questo sforzo. È questo il momento di inserire

nel videogioco una modalità multiplayer (la quale, tra l'altro, porta con sé la necessità di rimanere collegati in perpetuo ai server della casa di produzione, e, quindi, elimina, per definizione, la pirateria), in modo che i giocatori possano sfidarsi a vicenda e chiunque non sia dotato di Motosega sia fatto fuori in dieci secondi. Ora, quel che prima era un premio opzionale, diventa essenzialmente un obbligo. Il passo successivo dello sviluppo di questo modello ci arriva direttamente dalla lingua biforcuta dell'azienda: «Perché perdere tempo e ripetere mille volte la Caverna? Per una modica cifra, posso offrirti direttamente il premio che desideri». Così è stato, finché non si è deciso che sarebbe stato più profittevole vendere queste ricompense tramite *Loot Box*, ovvero "scatole" randomizzate, le quali seguono le direttive probabilistiche del gioco d'azzardo sopra indicate. Per cui il giocatore, in cerca della Motosega, è costretto a comprare cinquanta Loot Box piene di Fascette Colorate e, se avrà fortuna, la cinquantunesima conterrà quel che desidera. Ed è probabile quanto gli sia costato più di una vera, materiale, funzionante motosega da falegname.

Come si è compreso, in questa semplice esemplificazione, il modello *Games as a service* non è altro che una variante mascherata del gioco d'azzardo e riesce nell'incredibile obiettivo di rendere artificialmente noioso un videogame, facendo sì che il "divertimento" sia pagato a parte, nelle modalità sopra espresse. È un modello platealmente predatorio, il quale fa leva sulle debolezze dell'utente e, proprio per questo, non può funzionare su grande scala. Ciò è dimostrato chiaramente dai dati: soltanto una ridotta percentuale dei giocatori ne fa uso, mentre la vasta maggioranza si limita a subirlo; com'è ovvio, in un sistema creato per far vincere chi paga, coloro che decidono di non farlo saranno messi in condizione di minorità e sottoposti a ordalie create appositamente per punirli. Però, è divenuto ben presto evidente come anche una piccola percentuale di paganti sia sufficien-

te per creare extra-profitti mostruosi per le case di produzione; gli analisti proiettano un guadagno di 7,7 miliardi di dollari per quest'anno. Il solo *Grand Theft Auto Online*, dal 2015 a oggi, ha rastrellato 1,8 miliardi.

Questa illustrazione del *Games as a service*, necessariamente schematica e impressionistica, delinea soltanto il passato di questo paradigma. Il suo presente, se possibile, è ancora più agghiacciante. Di recente, una colossale protesta online si è scatenata in seguito a tre eventi separati. Durante il lancio del videogame *Middle Earth: Shadow of War*, è risultato chiaro che il gioco, nonostante sia principalmente singleplayer, è stato costruito su un sistema di microtransazioni particolarmente aggressivo, strutturato in modo tale che, per concluderlo, il giocatore avrebbe dovuto investire una fortuna in Loot Boxes. Pochi giorni dopo, l'annuncio di *Forza 7*, un gioco di corse automobilistiche, ci ha mostrato come le basilari opzioni presenti nella precedente iterazione del titolo sono ora bloccate dietro un sistema analogo alle Loot Boxes; ed è una delizia notare quanto, ormai, non solo i contenuti addizionali, ma addirittura le opzioni ("Vuoi fare una gara di notte?") sono a pagamento; paradossalmente, chi ne vuole usufruire gratis può sganciare qualche decina di euro e comprarsi una copia di seconda mano di *Forza Motorsport 6*. Questi due casi hanno rivelato all'opinione pubblica come le grandi case di produzione abbiano perso il senso del pudore: la massiccia rivolta conseguita ha raggiunto l'obiettivo non di eliminare, ma almeno di mitigare le scelte più deteriori. Tuttavia, la goccia che ha fatto traboccare il vaso è costituita dalla terza coincidenza: un brevetto di marketing della Activision (*Call of Duty, Destiny*), il quale descrive le idee dell'azienda riguardo a un potenziamento del ruolo delle microtransazioni. Se il titolo del documento non fosse abbastanza chiaro ("Sistemi e metodi per costringere alle microtransazioni nei videogame multiplayer"), focalizziamo per un secondo la nostra attenzione su questo basilare fatto: un'a-

zienda rende pubblico un suo metodo brevettato per fregare i propri clienti, specificando nel dettaglio come e quando li fregherà. Oltre a non essere un progetto sensato sul piano pragmatico («Salve, funzionario di banca, passerò a rapinarvi alle 16:30»), dimostra una psicopatia che lascia attoniti e divertiti. In breve, il modello si basa sulla sorveglianza del giocatore e sullo sfruttamento di trucchetti di bassa lega per sfilargli il portafoglio. Costretto a giocare online, ogni utente produce un'enorme mole d'informazioni sul suo stile e sulle sue preferenze. Questi dati possono essere usati per influenzarlo e proporgli in momenti di maggiore debolezza degli "affaroni" che lo aiutino. Testuale: «Il sistema dovrà includere un engine di microtransazioni studiato in modo da selezionare i giocatori di un match multiplayer con il criterio di influenzare i loro acquisti in-game. (...) L'engine delle microtransazioni dovrà appaiare un giocatore esperto con uno novizio, così da spingere il novizio ad acquistare gli stessi oggetti in precedenza comprati dall'esperto».

In pratica, il modello della Activision funziona così: ti piace fare il cecchino? Allora io ti inserirò in una partita in cui gli altri giocatori sono cecchini veterani – migliori perché dotati di potenti armi a pagamento, *ca va sans dire* – ed essi ti ammazzeranno un milione di volte. Il sistema si premurerà di farti vedere in modo spettacolare ogni lucido fucile che ti ha appena fatto esplodere le cervella, proponendoti a fine partita una bella schermata per avere la possibilità di ottenerlo (sic) tramite Loot Boxes.

Il videogame, che in prima battuta era divenuto una specie di pubblicità circostante un negozio online (la cui merce erano pezzi del gioco stesso!), diventa, quindi, esplicitamente una trappola psicologica finalizzata a strappare soldi con l'inganno. Una trappola che sorveglia 24 ore su 24 milioni di persone e sfrutta queste conoscenze aggregate per migliorare la sua abilità di truffare, umiliando i suoi utenti e sfruttando le loro emozioni negative a fine di lucro.

All'ondata di proteste, la Activision ha risposto: «[Il sistema a cui il nostro laboratorio di Ricerca & Sviluppo ha lavorato per due anni e che abbiamo brevettato] È solo un documento teorico, non ci permetteremo mai di implementare tattiche del genere». La Activision trasuda credibilità da ogni poro.

È bene sottolineare come, in tutti e tre i casi (*Shadow of War*, *Forza 7* e l'affaire Activision), delle campagne pubblicitarie da milioni di dollari sono state istantaneamente mandate all'aria dalla stolidità rapace e ideologica delle case di produzione, tant'è che gli argomenti succitati sono stati gli unici a entrare nel pubblico dibattito, oscurando del tutto la relativa qualità dei videogame prodotti (anch'essi investimenti plurimilionari).

In caso tutto ciò non sia sufficiente, non c'è da preoccuparsi, perché non c'è limite all'orrore: prendiamo in esame l'azienda Scientific Revenue, la quale vanta di aver implementato i propri sistemi su videogame che, nel complesso, hanno totalizzato cento milioni di download. L'attività di queste auguste personcine si fonda su un modello dinamico di sconti basato sulle informazioni personali dell'utente, raccolte sia all'interno del videogame sia da altre fonti (ovvero, i social network da lui usati). Per cui, basandosi sulla matematizzazione della sua intera vita online, l'algoritmo trova il momento giusto per offrirti uno scontcino su una Loot Box a cui, in quell'esatto istante, non puoi fare a meno.

Nell'industria videoludica, ci si riferisce ai giocatori che usufruiscono delle microtransazioni con i termini *whale* (balena), *dolphin* (delfino) e *plankton*, per indicare chi spende migliaia di dollari, chi ne fa un uso sporadico, e chi se ne tiene alla larga. Il disprezzo implicito in queste etichette zoologiche, analogo al celebre "parco buoi" della Borsa, si commenta da solo. Esistono intere case di produzione, in maggioranza attive su piattaforme mobile, il cui intero modello di business è costruito su queste pratiche. Gli esempi

si sprecano, ma vale la pena menzionare la King e la Zynga, due aziende il cui valore si attesta intorno a un miliardo e mezzo di dollari. Nonostante i loro videogame siano considerati dagli esperti, quale Jim Sterling, come "spazzatura digitale acquistata da spazzatura umana", non dobbiamo credere che il mero snobismo possa arginare la diffusione della loro ideologia imprenditoriale, basata su un modello rapace, anche perché, fin qui, ci siamo dedicati allo sfruttamento dei loro clienti: ciò che tocca ai loro lavoratori necessiterebbe di un intero saggio.

Per tirare le somme, il modello *Games as a service* non è nulla di nuovo: si limita ad aggiungere strumenti hi-tech a un tipo di liberismo rimasto immutato, nelle sue meccaniche fondamentali, dal diciottesimo secolo. L'idea di modellizzare i propri utenti (o cittadini) in base a uno schema semplificato dell'umano non è che una riproposizione delle "robinsonate" criticate da Marx o dei sistemi paranoici scaturiti dalla teoria dei giochi di Nash e colleghi. In nuce, l'ideologia liberista considera l'umano come una macchina che agisce in un vuoto pneumatico – perché "la società non esiste" – per perseguire razionalmente la massimizzazione del suo piacere. Sebbene il primo impulso di questa semplificazione possa essere stato, in passato, opinabilmente sincero (si tentava di matematizzare, e quindi rendere "scientifico", il funzionamento della società), la legittimità di questa linea di pensiero è stata ormai smentita dai fatti e i suoi effetti collaterali sono stati devastanti. Affidarsi a questi schemini può avere un senso nel breve termine, ma è destinato alla catastrofe nel lungo, per la basilare ragione che i suddetti modelli sono, oltre che grotteschi e ridicoli, in primo luogo sbagliati: gli esseri umani sono più complessi di come li si rappresenta e la loro "azione razionale per la massimizzazione del piacere" può forse calzare a pennello per un serial killer, ma non per chiunque altro. Citiamo un caso recente: la campagna elettorale di Hillary Clinton era spinta

da un apparato di marketing incardinato sugli stessi principi. Con oceani d'informazione a loro disposizione, strategie di propaganda hi-tech, una mole di denaro spaventosa, modellizzazioni sociologiche ultrasofisticate, un team di cento esperti della comunicazione, ha comunque perso contro un wurstel dipinto d'arancio.

Chi propone il *Games as a service* ci assicura che il loro approccio sia totalmente opzionale e innocuo. Al contrario, proclama che il modello offre un vantaggio al settore e ai suoi utenti. Anche a una cursoria analisi, è chiaro quanto queste asserzioni siano smentite dai dati: se un intero gioco è costruito intorno a un modello di microtransazioni (e non, al limite, il contrario), non c'è nulla di opzionale in quest'ultimo. Non è più un videogame. Non può, per definizione, essere un'opera d'arte. È una macchina per il videopoker con intorno qualche campanello e qualche lucina per attirare l'attenzione.

In sé, il modello *Games as a service* contiene una ulteriore contraddizione, la quale potrebbe causare l'esplosione di una bolla finanziaria capace di radere al suolo l'intero settore, come accadde nel 1983 con il crack della Atari: basandosi su una risicata minoranza di utenti paganti e una sconfinata maggioranza di utenti frustrati, l'intero schema si regge su pochissime spalle. Qualsiasi shock esterno potrebbe convincere i paganti a cambiare idea e innescare il crollo dell'intero castello. Invito a riflettere su cosa potrebbe accadere se un settore economico da 108,9 miliardi di dollari svanisse in un mattino.

Inoltre, data l'età dell'utenza media del settore, dobbiamo rimarcare come le major stiano, in pratica, educando i bambini (ma, in realtà, chiunque) al gioco d'azzardo e predisponendoli alla dipendenza psicologica; tuttavia, questa potrebbe essere ricevuta come una sottolineatura particolarmente "buonista" in questo glorioso nuovo mondo del capitale e dell'imprenditorialità creativa. A dire il vero, l'intero model-

lo *Games as a service* potrebbe essere messo fuori legge: sia l'Unione Europea che l'ESRB americana stanno valutando la problematica e, finora, l'hanno distinto dal puro e semplice gioco d'azzardo in base a un singolo cavillo, ovvero l'idea che la ricompensa della scommessa debba essere monetaria perché un gioco rientri nella fattispecie. Questa distinzione, sottile come un foglio di carta velina, potrebbe evaporare nel momento stesso in cui i parlamenti si riempiono di persone che, almeno una volta nella loro vita, hanno giocato a un videogame costruito sui principi predatori sopra descritti.

Ciò che preoccupa, nel modello, non è tanto la sua attuale iniquità e il suo cinismo, ma la mera constatazione che, nel breve termine, funziona. Il *Games as a service* ha triplicato il fatturato dell'industria videoludica in pochi anni.

La logica sopra descritta, l'integrazione dei dati di sorveglianza onnipervasiva usati a scopo pubblicitario, la creazione di trappole psicologiche che si nutrono della nostra vita per fregarci meglio: tutto questo è l'odierno volto del marketing e si spinge molto oltre ai semplici videogame. In mancanza di una razionale regolazione della materia, sarebbe fin troppo facile immaginare un futuro prossimo in cui tutti gli oggetti di casa – e non solo le attività esplicitamente online – forniranno ai loro creatori delle informazioni atte a fregare l'utente.

Sebbene queste circostanze si configurino, per citare nuovamente le alate parole del critico Jim Sterling, come un «*All-you-can-fuck Buffet*», abbiamo constatato in svariati casi come il ruggito di centomila giocatori possa far cambiare idea ai padroni dell'industria (e, talvolta, farne saltare qualcuno dalla metaforica finestra). È una guerra d'attrito, in cui il vertice premerà sempre e comunque per imporre politiche aziendali sociopatiche, la base sarà in costante mobilitazione per ampliare i propri spazi di libertà. Finora, in questa dinamica, è mancato un unico personaggio: lo Stato. Mentre siamo spiati da macchine d'amorevole grazia, le quali co-

spirano per "migliorare" la nostra vita e soddisfare le nostre esigenze (indotte), la nostra arma più efficace rimane in un angolo, un colosso dormiente.

<div style="text-align: right;">30/10/2017</div>

Glossario

Adderall – Farmaco a base di anfetamina usato per "curare" il disordine di iperattività (ADHD). È prodotto dalla Shire, un'azienda che mira a "migliorare la vita", tramite la sua "onestà e trasparenza" (citazioni tratte dalla sua homepage). L'Adderall produce euforia, desiderio sessuale, riduzione dei tempi di reazione, resistenza alla fatica e un aumento della forza fisica: effetti non hanno assolutamente nulla a che fare con la cocaina. Difatti, l'Adderall è comunemente usato da studenti e lavoratori, in specie anglosassoni, per sopportare i ritmi martellanti della competizione neoliberista. Rimpiangiamo i tempi in cui ci si drogava per intrattenersi e non per essere più produttivi (termine ormai sinonimo di "meno facilmente licenziabili").

Arduino – Prestigiosa invenzione italiana, l'Arduino è una piattaforma hardware paragonabile a un microcomputer, grande quanto una carta di credito. Estremamente versatile, è principalmente usato nella cosiddetta Internet delle Cose, ovvero per rendere intelligenti e connessi a internet i vostri gerani e i vostri frigoriferi, cosicché possano anche loro trasmettere i propri sentimenti ed esigenze su Twitter. Questa, che potrebbe sembrare una battuta, è invece una terrificante realtà della vita nel ventunesimo secolo.

Backer – Chi finanzia un progetto tramite sottoscrizioni popolari (altrimenti note come "crowdfunding", "finanziamento della folla"). I backer sono idealisti con arcobaleni negli occhi e una canzone nel cuore che si separano dalle loro sudate banconote nell'eventualità che, in un futuro semi-determinato, un artista – razza tipicamente affidabile – compia il suo lavoro e consegni l'opera promessa. Questo iter, contro ogni ragionevole previsione, raggiunge il successo nella stragrande maggioranza dei casi.

Clickbaiting – La pratica di attirare un lettore con dei titoli (per articoli o pagine web in generale) truffaldini, viscidi o manipolatori. Ad esempio, se il tuo articolo parla di Al Bano, lo potresti intitolare "Non crederai mai a quello che ha fatto Al Bano!" per poi svelare a fine articolo come il succitato essere umano abbia iniziato a fumare la pipa.

Crawler – Un tipo di software che scansiona la rete in forma automatizzata, in modo tale da rivelare nuovi contentuti e aggiornamenti a un motore di ricerca. Altrimenti noti come "spider" (ragno). Se fai una ricerca su Google, i risultati ti sono portati da un miliardo di ragni, sebbene digitali.

Crowdfunding – Vedi *backer*.

Cyberpunk – Un genere letterario, sottocategoria della fantascienza, nato negli anni '80 per opera di William Gibson, Bruce Sterling e molti altri autori. La sua ambientazione tipica prevede un futuro prossimo, intorno al 2020, in cui ogni cosa è stata privatizzata, l'apparato statale è un guscio vuoto, le società tecnocratiche sono gestite da grandi multinazionali e agglomerati bancari, il divario di classe tra ricchi e poveri è stratosferico e in continua crescita, internet è onnipervasiva, pericolosa, sfruttata per tremendi vizi e per lo spionaggio. Sul cyberpunk, Sterling ebbe a commentare: «Lo stesso pensiero umano, coagulato nell'inedita forma di software, sta diventando qualcosa da cristallizzare, replicare, mercificare. Anche il contenuto delle nostre menti non è più sacro; al contrario, il cervello umano è il bersaglio privilegiato di ricerche il cui successo è sempre più marcato, e si fottono i dubbi in materia di natura ontologica o morale. L'idea che, in queste circostanze, la Natura Umana in qualche modo è destinata a prevalere contro la Grande Macchina è semplicemente sciocca; sembra bizzarra e totalmente fuori tema. È come se un filosofo roditore, nella sua gabbia in un laboratorio, poco prima che il suo cervello sia trivellato nel nome della Grande Scienza, dichiarasse solenne che, alla fine, la Natura Roditrice è destinata a trionfare. Tutto quello che può essere fatto a un ratto può essere fatto a un umano. E possiamo fare quasi tutto ad un ratto. È dura ragionare su queste cose, ma è la verità. Non sparirà soltanto perché chiudiamo gli occhi. Ecco, *tutto questo è il cyberpunk*».

Dubstep – Un genere musicale, figlio dell'elettronica 2-step e della Dub (con forti influenze Drum 'n' Base), divenuto popolare nella Londra d'inizio secolo. Ha il suono di due robot arrabbiati che fanno l'amore.

eSports – Gli "sport elettronici" sono la pratica di giocare a videogame in forma agonistica e professionale, all'interno di leghe e tornei. Nonostante ai più questa paia un'idea bizzarra, li invito a considerare i casi di doping, i giri di scommesse e la tifoseria sbavante. A livello fenomenico, sono sport a tutti gli effetti.

Feedback – Anglismo per definire il riscontro o l'opinione del pubblico innanzi a un qualche prodotto o evento. L'effetto Larsen (anch'esso chiamato "feedback") è, invece, un insopportabile rumore stridente che

si genera quando un microfono capta i suoni emessi da un amplificatore e li reimmette in un ciclo nello stesso amplificatore, in una escalation di dolore acustico. I due significati della parola "feedback" sono segretamente collegati.

Frame – Fotogramma. Il cinema impiega un FPS ("frame-per-second", "fotogrammi al secondo") di 24, ed è per questo che il movimento, in esso, ha un aspetto distinto rispetto alla normale vista umana. I videogame scorrono, invece, a 60 FPS, una misura ottimale e pari a quella della comune visione. Le mosche riescono a percepire con chiarezza 250 FPS, una frequenza capace di mandare in fiamme l'ultimo modello della Playstation, e ciò rende grama la loro esistenza.

Freemium – Un videogame gratuito. Siccome in natura la gratuità non esiste, si verificano queste due possibilità: 1) il gioco in questione è una sorta di videopoker cammufato, il cui scopo è costringerti a sfilare dobloni per ottenere "contenuti addizionali", 2) se il prodotto è gratis, vuol dire che il prodotto *sei tu* e i tuoi dati saranno rivenduti a oscuri personaggi per ragioni tremende (il business model di Facebook, in sintesi).

Gangsta – La parola "gangster" pronunciata con l'accento tipico degli afroamericani di New York e Los Angeles, in cui è nato l'omonimo genere musicale, figlio dell'Hip Hop. Come tutti i pargoli, esiste solo per tradire e umiliare le speranze dei suoi genitori e, in questo caso, si configura come la deriva thatcheriana di uno stile originariamente socialista e anti-capitalista.

Ganja – Un'altro nome per la marijuana, tratto dal termine hindi che descrive quella pianta. È molto diffuso tra i rastafariani, i quali credono inoltre che la ganja sia un'erba germogliata sulla tomba di Re Salomone. Non troviamo alcuna ragione per smentirli.

Garageband – Un'applicazione per Mac della categoria DAW ("Digital Audio Workstation", "Laboratorio audio digitale"). In sintesi, è uno studio di registrazione in codice binario.

Glitch – Un errore all'interno di un videogame. Gli spazi videoludici sono rappresentazioni a due o tre dimensioni governate da "leggi della fisica" espresse in formule di programmazione. Talvolta, l'autore si dimentica di applicarle, o lo fa in maniera errata, e crea un glitch (altrimenti noto come "bug", "scarrafone"). Gli utenti adorano scoprire i glitch, filmarli e postarli su YouTube, per colmarsi di ebbra gaiezza alle spese dell'autostima del programmatore.

Groove – Fin dagli anni '60, il termine *groove* designa una serie ritmica che si ripete all'interno di una canzone. Tuttavia, nell'uso comune, la parola è usata per indicare il potere metafisico che un brano possiede, specificamente la sua abilità di far "scuotere i culi". Ogni musicista ha una sua teoria su come generare il groove perfetto e tutte sono, per definizione, giuste.

Hacker – Negli anni '50, il termine designava degli esperti d'informatica che, gratuitamente e per appassionato spirito d'innovazione, esploravano le potenzialità inespresse di un computer (talvolta, violando qualche legge). Ora, il termine designa una setta di stregoni russi, i quali eleggono i presidenti di altre nazioni, controllano i social network e manipolano la realtà stessa con la diffusione di bufale ipnotiche. Una delle due definizioni è corretta.

Hardcore – L'hardcore non è tanto un genere, ma un continuum che percorre fin dagli anni '90 (se non prima) l'intero spettro della produzione musicale. L'hardcore (che, ad esempio, può essere punk, rave, techno o addirittura pop) è un tipo di estetica che tende a estremizzare, fino a conseguenze devastanti, le caratteristiche di un genere, rendendolo più veloce, più chiassoso, più "buzzurro". È figlio della disperazione anomica della realtà post-keynesiana, è il rumore prodotto dalla caduta del muro di Berlino, che ancora riverbera forte in tutto il mondo.

Hype – La *hype* è l'attenzione catalizzata delle masse su un prodotto o un evento non ancora disponibile o accaduto. L'obiettivo degli uffici marketing è generare *hype*, suonare i tamburi perché le folle danzanti gradualmente perdano ogni controllo. In questo sono aiutati dai fan più appassionati, i quali vivono per l'orgasmo prolungato di una *hype* che monta sempre più. Naturalmente, siccome alza le aspettative fino a livelli stratosferici, è comune che un'orda ubriaca di *hype* si muti in folla armata di fiaccole e forconi, una volta che il film, l'album o il videogame viene messo in vendita e, inevitabilmente, delude i suoi fan. Una tecnica particolarmente insidiosa consiste nel non pubblicare *mai* il prodotto, e lasciare che la *hype* monti, nei secoli, fino ai confini esterni del sistema solare. È stata impiegata dalla Valve con *Half Life 3* (di cui migliaia di fan discutono tutti i giorni da quattordici anni) o, in tempi storici, con libri perduti quali *Sulla Commedia* di Aristotele, il quale fa traboccare gli studiosi di *hype* da 2353 anni.

Indie – Abbreviazione per "indipendente", ovvero infuso di quella libertà che ottiene chi è isolato e senza il becco di un quattrino.

Kali Linux – Un sistema operativo creato sulle specifiche esigenze degli *hacker*.

LGBTQ – Movimento per i diritti civili il quale, ogni dozzina d'anni, guadagna una nuova lettera. Nel passato recente, si occupava di lesbiche, gay, bisessuali, transessuali e Q. Nessuno sa dare una definizione precisa di cosa significhi Q. Un'ipotesi è che si riferisca a *queer* ("bizzarro"), ovvero chi non rientra in alcuna categoria, oppure *questing* ("alla ricerca"), ovvero chi non ha ancora un'idea chiara della sua identità sessuale e non si considera né etero, né LGBT (ad esempio, gli anemoni di mare). Il fatto che esista un movimento per la difesa dei diritti civili di persone appartenenti alla categoria di chi non appartiene ad alcuna categoria, pone degli interessanti paradossi ideologici. Negli ultimi tempi, la sigla del movimento ha guadagnato tre nuove lettere: Asessuali, Intersessuali e Alleati (ovvero gli eterosessuali che supportano il movimento). LGBTQAIA. Siccome la sessualità umana si esprime in un gradiente analogico e non digitale (ovvero un continuum di variazioni che sfumano l'una nell'altra e non pacchetti precostituiti), sono sicuro che il futuro concederà al movimento molte altre lettere.

Loop – Ciclo, ovvero il significato più "basilare" di *groove*.

Mainstream – Termine che indica un fenomeno nella sua espressione più massificata: la stampa *mainstream* è quella istituzionale e tradizionale, la musica *mainstream* è quella più diffusa e popolare. Tipicamente, è inteso come un insulto.

Meme – In origine, Richard Dawkins coniò il termine per esprimere un'unità concettuale di base (ovvero, come un gene è per la vita organica, così un meme per quella culturale), spiegando come i memi si replicano e diffondono per salvaguardare la propria esistenza, al pari dei virus ("virale" ha questa origine, nella sua accezione mediatica). Internet prese questo concetto e decise che la sua più pura applicazione erano le fotografie con sopra delle battutacce in sovrimpressione, per cui il termine meme è stato ri-semantizzato. Dawkins ha pianto virili lacrime.

Rave – Vedi *hardcore*.

Rickrolling – Una diabolica pratica consistente nel nascondere dietro un link apparentemente innocuo il video YouTube del brano *Never Gonna Give You Up* di Rick Astley. Per cui, lo sventurato "rickrollato", premendo sul link "testo completo dell'intervento di Mattarella", subirà lo sfregio sonoro del cantate dalla chioma arancio. È un'arma utile a *trollare* (vedi

la voce apposita).

RPG – *Role Playing Game*, "gioco di ruolo". Stile nato negli anni '70 con *Dungeon & Dragons*, ad opera di Gygax e Arneson. In origine, consisteva nell'immedesimazione di un giocatore con un personaggio coinvolto in varie sfide narrative e strategiche. Con il tempo, la definizione si è fatta multi-mediale e così diffusa da aver perso ogni significato preciso.

Speedrun – La punitiva scelta di percorrere l'interezza di un videogame nel minor tempo possibile. È una sorta di disciplina olimpionica, per cui gli "atleti" si allenano per mesi e i loro record possono restare imbattuti per decenni.

Trickster – Il *trickster*, o "ingannatore" è una figura umana che fa parte del mito in ogni parte del mondo. Loki, Ulisse, Coyote, il Diavolo sono *trickster*: amorali, dotati di senso dell'umorismo, voraci e truffatori.

Trollare – Il troll è un provocatore professionista che opera (principalmente) su internet ed ama stuzzicare il prossimo. È una forma triviale di *trickster* (vedi *sopra*). Dato che la sua è un'attività popolare e diffusa, ha dato via a un apposito verbo: "trollare".

Typehead – "Testa di stampa". Con questo termine, Marshall McLuhan definiva coloro che sono cresciuti in un ambiente dominato esclusivamente dal medium libro e dalla carta stampata, e per questo avevano una percezione del mondo particolare, che si è andata a estinguere con l'emersione degli altri media.

Watchlist – Le liste o archivi in cui i software delle agenzie d'intelligence schiaffano chiunque commetta un atto "inusuale" sotto una telecamera pubblica o su internet. Dato che il processo è automatizzato, i falsi positivi si sprecano. Ad esempio, ad un ragazzo inglese è stato vietato il visto per gli USA perché ha avuto l'ardire di farsi vedere da una telecamera della metro per ben tre volte con un giaccone pesante ad Agosto. L'aspetto divertente della sorveglianza panottica odierna è proprio questo: se prima gli uomini dei servizi dovevano trovare un ago in un pagliaio, hanno scelto di far aumentare le dimensioni del pagliaio in maniera spropositata, mentre l'ago giace tranquillo da qualche parte, sotto dieci trilioni di terabyte di informazioni irrilevanti.

Postfazione

La sindrome di Jean Valjean
di Roberto Randaccio

In tempi non sospetti, una ventina di anni fa, quando ancora internet era nella preistoria o forse già al neolitico, comunque prima della sua incredibile, rapidissima evoluzione, avevo dato una definizione della Rete che suonava più o meno così: «Internet è una fogna a cielo aperto su cui galleggia ogni tanto un fiore». La mia sintesi, nella sua ruvida esposizione, prendeva per buono il fatto che internet fosse comunque un "flusso", un trascinante flusso che poteva penetrare dappertutto e riempire anche le più recondite falde del sapere dell'uomo ma anche della sua stupidità, della sua generosità così come della sua brutalità. Era tutto quello che veniva trascinato dal fluire digitale che mi faceva dubitare della genuinità di internet, soprattutto dello "spirito di libertà" che tutti prevedevano (e si aspettavano) da quella travolgente spinta in avanti. Internet poteva essere dunque identificato come il tunnel sotterraneo della comunicazione multimediale, con le sue migliaia (milioni) di ramificazioni, di scoli, di infiltrazioni, di delta trionfali, di *cul-de-sac*. Nell'attraversare questo budello virtuale ci sentivamo un po' come Jean Valjean dentro le fogne di Parigi, il «ventre del

Leviatano» secondo la definizione di Hugo. Jean Valjean le attraversa a fatica, in cerca della salvezza, portandosi sulle spalle un pesante fardello umano. Una facile metafora del fluire della Vita, del trascorrere della conoscenza umana. Quindi, sguazzare nel trogolo esistenziale è missione da compiere almeno una volta nella vita.

Ma adesso, dopo quattro o cinque lustri, la Rete è a sua volta divenuta un gigantesco Leviatano, che fagocita e incamera nelle sue enormi viscere ogni cosa, ogni realtà, ogni attività pratica e intellettuale. Ormai noi tutti siamo trascinati inevitabilmente e irrimediabilmente nel *flusso*. Sono pochi coloro che possono dire di trovarsi seduti sull'argine a guardare passare il fluido elettronico senza coinvolgimento, senza partecipazione (e non è detto che questi osservatori attoniti siano in grado di spiegarci come e perché tutto scorra davanti a loro). Forse, per capire quale vita proliferi in questo Stige ribollente, è necessario immergersi nella palta: solo chi vi si rigira dentro potrà avere l'opportunità della Conoscenza. Massimo Spiga è uno di questi coraggiosi esploratori, di questi ardimentosi sommozzatori-filosofi, che sanno cogliere il fiore che galleggia sul liquame, sanno strappare il relitto dal guano, sanno ripulire il diamante dalla melma. E sanno dunque separare il Bene dal Male.

La lettura di questo brillante libro ci conduce all'interno di un mondo ctònio, aprendoci alla visione di spazio sconosciuto, spesso ostile e oscuro; per fare ciò Massimo Spiga ci fa da guida indicandoci qua e là, con esempi mirati, mirabili e memorabili come è fatto questo *Regno invisibile*, quali sono le leggi che lo regolano, i suoi segreti, le trappole e le vie di fuga, quali i luoghi deputati all'incontro e allo scontro. Questa sorta di "recensioni" e soprattutto le lunghe interessantissime meditazioni che si leggono nella seconda parte del volume, hanno tutte un unico denominatore comune, quello di spiegarci come funziona questo universo della comunicazione virtuale, dei social network, dei grandi

motori di ricerca e di archiviazione, e, nello specifico, dei videogiochi che di questo *Regno* sono stati fin da subito le fondamenta e la struttura portante su cui tutto è stato edificato.

Il sottotitolo recita: *su Youtube, sui videogames e sul mondo*. Il mondo, per l'appunto. La madre di tutti gli acronimi di internet è la sigla www (Word Wide Web), che indica gli indirizzi internet e si declina pressappoco come la 'Grande ragnatela sul mondo'. Anche qui la metafora è facile, quasi indotta: la Rete è estesa per l'intero globo, e così il mondo risulta saldamente unito in ogni sua lontana parte (nella più incredibile mescidanza comunicativa della storia dell'uomo), e allo stesso tempo ne è prigioniero. Ci siamo tutti, siamo tutti collegati ma chiusi in una rete (dalle maglie sempre più strette), e come gli uccelli catturati dal bracconiere, siamo tutti uguali tanto da renderci irriconoscibili l'un l'altro. Il male (se possiamo permetterci di citare Montale) è «che l'uccello nel paretaio / non sa se lui sia lui o uno dei troppi / suoi duplicati». In questa *irriconoscibilità*, in questo passaggio di migliaia, di milioni di "like", di "account", di "condivisioni" l'autore cerca di estrapolare una *riconoscibilità* sociale, di ridare un senso a questo rifrangersi delle informazioni. Massimo Spiga, con la perizia di un filosofo (marxista?), cerca di ridare anche una riconoscibilità ideologica, economica e antropologica alle masse che popolano questo *Regno*, permettendoci di capire cosa muova queste anime dannate a penetrare nei gironi infernali del Web, cosa le invogli a ribadire con un semplice click la propria *irriconoscibilità*. Già, perché il paradosso di questo *Regno* è quello di farti credere di beneficiare di una corazza che ti difenda dall'esposizione mediatica per poi mostrarti nudo e assolutamente fragile. *Clicco ergo sum*. In realtà questi quindici minuti (e anche meno) di notorietà pagano lo scotto di una totale invisibilità culturale e sociale.

Quella che l'autore ci mostra è solo la punta di un iceberg, la parte per il tutto, una sineddoche del mondo di internet, ma

è sufficiente per capire la portata *espositiva* (ed esponenziale) anche del più piccolo evento mediatico; l'autore ci invita infatti a «cogliere l'infinito che si cela nell'ininterrotto ronzio del network». La triste constatazione è che la gran massa dei suoi utenti, a quanto pare, è più propensa a condividere una "produzione" bassa e retriva, piuttosto che sfruttare la forza di questo flusso comunicativo per diffondere idee positive e trasformare la società. La sensazione che si ha a conclusione della lettura di queste analisi *internettiane* non è di sconforto, quanto di amaro disincanto: avevamo (abbiamo tuttora) il più potente strumento mai creato dall'uomo per accrescere la conoscenza, educare, propagare e difendere valori e idee, scambiare esperienze, appoggiare battaglie sociali e lotte politiche, affrancarci dal potere capitalistico e invece lo usiamo proprio al contrario, rivolgendolo contro noi stessi. Siamo ancora rimasti allo stato primordiale della scimmia di Kubrick che, scoperto l'*utensile*, usa l'osso come il più perfetto attrezzo per fare del male (per farci del male). E, se posso ancora servirmi di un ultimo paradosso, stiamo utilizzando uno strumento straordinariamente potente e duttile in maniera tanto banale, inadeguata, e molto spesso scorretta, che è come se usassimo il braccio meccanico di un caterpillar per schiacciare una noce. Uno spreco di energie e di ingegno.

Ovviamente non tutto ciò che fluisce via internet è inutile, stupido, disgustoso o violento; come detto prima, bisogna essere in grado distinguere, di separare il diamante dal fango: c'è da fare ancora molto per trasformare e rendere *vantaggioso* l'uso di questa leva che può radicalmente sollevare (o meglio, elevare) il mondo. Attualmente però, alla luce dei fatti, non è questa la libertà che la rete può offrire, ma, a pensarci bene, le parole *libertà* e *rete* non sono altro che i due estremi di un ossimoro.

Indice

5 Nota introduttiva

Parte prima – YouTube Party

9 Charlie bit my finger – again!
12 Mark Ecko tags Air Force One
15 Sneezing baby panda
18 Space oddity
21 Mr. Trololo original upload
24 DubWars First Strike
27 TAS Super Mario 64
30 Breaking Bad Remix seasons 3-5
35 World's best nek nomination
39 David Hasselhoff, True Survivor
42 Mad Max GoKart paintball war
45 U.S. Soldier survives taliban machine gun fire
48 Rainbow Stalin returns with more rainbow
52 Starcraft 2, Maru VS Life
55 FNAF2, Gaming's scariest story SOLVED
58 HELL'S CLUB.MASHUP
61 Hacking demo
64 Minecraft redstone computer
67 Phoenix Jones make citiziens' arrest
70 Coke piano
73 Nyan Cat
77 Euro 2016 russian top lads fight hooligans
80 How to make a fantastic molotov cocktail!
83 Fabio Rovazzi, Andiamo a comandare
87 PPAP (Pen-Pineapple-Apple-Pen)
91 The Amiga cracktro marathon
95 Ultra Hal chatbot talks with another Ultra Hal Bot
99 I've discovered the greatest thing online...
103 MOAB Mother of all bombs Yemen war
107 Emmanuel Macron hurle (Heavy Metal)
110 Justin Bieber VS Slipknot, Psychosocial Baby
113 Luis Fonsi, Despacito ft. Daddy Yankee
117 The Adpocalypse, What it means

Seconda Parte – Teorema

123 World of Warcraft
Quattro secoli di gamification del reale

129 Pokémon GO
Il mana nella società dello spettacolo

138 No Man's Sky
L'oscurità del mero essere

145 This War of Mine
L'audacia della disperazione

150 Mother Russia Bleeds
Il passato come merce e come arma

158 Thimbleweed Park
Gerarchie del controllo

165 The Witness
Le fredde rovine del tempio della Dea Ragione

172 Don't Starve
Retorica dell'impotenza, furia dell'hardcore

178 Sorvegliati da macchine d'amorevole grazia
Un'inchiesta sul modello "Games as a service"

189 Glossario

195 Postfazione – La sindrome di Jean Valjean
di Roberto Randaccio

www.ingramcontent.com/pod-product-compliance
Lightning Source LLC
Chambersburg PA
CBHW052314220526
45472CB00001B/119